키에르케고어와 예술

키에르케고어와 예술

초판1쇄 발행 2017년 3월 15일
초판2쇄 발행 2017년 11월 11일

지은이 유영소
펴낸이 김진수
펴낸곳 사문난적

출판등록 2008년 2월 29일 제313-2008-00041호
주소 서울시 강서구 염창동 272-28번지
전화 02-324-5342
팩스 02-324-5342

ISBN 978-89-94122-47-2 93600

키에르케고어와 예술

유영소 지음

사문난적

근대적인 자율적 예술 개념이 일반화되면서, 예술을 인간의 삶과 의식으로부터 분리하여 고찰하는 일이 자연스럽게 받아들여지게 되었다. 하지만 아무리 뛰어난 예술작품일지라도 인간의 삶과 의식이 느껴지지 않는다면, 더 이상 어떠한 호소력도 갖지 못할 것이다. 이런 의미에서 예술을 바라보는 키에르케고어의 관점은 철두철미 인간학적이며 실존적이라 할 수 있다. 《키에르케고어와 예술》은 이러한 키에르케고어의 실존적 예술론을 예술가의 삶과 예술작품을 통해 생생하게 되살리고자 한 저자의 결실이다.

책은 화가 C. D. 프리드리히의 낭만주의적 풍경화, 한 여배우의 생애에 관한 키에르케고어의 분석, 영화감독 타르코프스키의 마지막 작품 〈희생〉을 논하면서 키에르케고어의 실존적 예술론을 다채롭게 조명하고 있다. 독자는 이 책에서 실존적 변증법과 예술 매체의 관계, 신 앞에서 선 단독자, 실존 방식의 질적 변모, 역설적 믿음을 향한 도약 등 키에르케고어 예술론의 핵심 모

티브들을 자연스럽고 깊이 있게 음미하게 된다. 동시에 독자는 예술작품에 대한 해석이 실존적 인간학의 관점에서 어떻게 의미 있게 확장될 수 있는가를 분명하게 확인할 수 있다. 참으로 풍성하고 값진 성과라 아니할 수 없다.

2017년 3월
하선규(홍익대학교 미학과 교수)

　화가를 꿈꾸던 시절, 철학의 빈곤을 절감하며 미학에 입문하고 한참 후에야 키에르케고어를 만난 소회는 이렇습니다. 키에르케고어는 예술가를 위한 훌륭한 교사라는 것입니다. 그는 표현하는 것과 행동하는 것 사이의 거리를 명확히 하고, 시인詩人의 일을 하면서 행동가연하지 말라고, 그저 '나는 시인'임을 인정하라고 가르칩니다. 위선과 착각을 키에르케고어 이상으로 경계한 사상가는 드물고, 그런 의미에서 그는 소크라테스의 길을 충실히 걸었습니다. 만학의 길에서 키에르케고어를 만난 지 훌쩍 십 년 세월이 흘렀습니다만, 나무들이 빼곡한 숲 속에 갇힌 나그네처럼 그의 사상 세계 한 구석에 박혀 헤어나지 못하고 있습니다. 전체 숲을 보고, 숲 안으로 들어가 부분 부분을 파헤쳐 마침내 안팎이 훤히 들여다보이는 사상의 지도를 손에 쥐어볼 날이 올까 기대도 했지만, '키에르케고어와 예술'이라는 하나의 주제를 다루는 것조차 벅차게 느껴집니다. 아무리 치열한 저술 활동이어도 그것은 현실과 거리를 두는 시인의 일임을 천명했던 키에

르케고어. 마침내 그 거리距離를 뛰어넘어 용감하게 행동에 나선 그가 《순간》 마지막 호의 발행을 앞두고 코펜하겐 거리에 쓰러진 일을 생각하면, 행동은 고사하고 말다운 말에도 미치지 못하는 자신이 부끄럽기만 합니다.

꾸준히 미학의 관점에서 키에르케고어의 예술론에 관심을 가지고 공부를 해왔으므로 '키에르케고어와 예술'이라는 제목 아래 그간 발표한 글과 새로운 글을 모아 한 권의 책으로 묶어 보았습니다. 수록된 글 가운데 〈키에르케고어의 실존적 변증법과 예술 매체〉는 《미학 예술학 연구》 41집(2014년)에, 〈예술가의 변모metamorphosis에 관한 고찰 — The Crisis and a Crisis in the Life of an Actress를 중심으로〉는 제50집(2017년)에 발표한 것입니다. 그 밖의 글들은 키에르케고어의 실존적 인간학의 주요 주제들을 예술작품 해석에 적용한 것입니다. 반드시 목차 대로 읽을 필요는 없지만, 〈키에르케고어의 실존적 변증법과 예술 매체〉를 먼저 읽는다면 나머지 글들을 이해하는 데 도움이 될 것입니다. 이 글은 키에르케고어의 예술론 자체를 다루고 있기 때문입니다. 나머지 글들은 각기 미술 연극 영화를 다룹니다. 이들 예술 매체와 상응하는 각 글의 주제는 심미적—윤리적—종교적인 실존의 세 단계와 관련됩니다. 목차 역시 실존의 발전단계 순서를 고려한 것입니다.

작은 지면이지만 책을 완성하기까지 도움을 주신 분들에게 감사의 마음을 전하고 싶습니다. 하선규 교수님께서는 키에르

케고어에 대한 미학적 접근이 가능할까 고민하는 저를 독려하시고 학위논문 지도를 맡아 주셨고, 키에르케고어 연구자로서 후학인 저의 학문적 여정을 이끌어 주셨습니다. 졸저의 출판을 도와주셨을 뿐 아니라 바쁜 와중에 틈을 내어 흔쾌히 추천의 글을 써 주신 은사님께 감사를 드립니다.

책다운 책이 나오도록 모든 과정에 최선을 다 해주신 도서출판 사문난적의 김진수 대표님. 대학원 시절 저에게는 까마득한 박사과정 선배였지만 후배들과 온화한 미소로 격의 없는 대화를 나누시던 모습 선명합니다. 변함없는 따뜻한 마음으로 졸고의 출판을 맡아주신 후의에 깊이 감사드립니다. 또한 빠듯한 일정에도 불구하고 시간표에 맞춰 아담하고 정감이 가는 책을 만들어 주신 금풍문화사의 김복환 사장님께도 감사 인사를 드립니다.

키에르케고어는 자신의 이름으로 출판한 모든 책을 한 사람의 독자에게 헌정했습니다. 제게는 그런 독자가 없습니다만 연구하고 책을 쓰는 일에 지치지 않도록 힘을 준 '단 하나의 얼굴'이 있습니다. 그 얼굴이 없었다면 책의 완성을 보는 오늘도 제게 없었을 것입니다. '단 하나의 얼굴'이 되어 주신 나의 영성어머니께 형언할 수 없는 감사의 정을 담아 이 작은 책을 바칩니다.

2017년 가을
지은이

 차례

키에르케고어의 실존적 변증법과 예술 매체

🖊 키에르케고어와 예술

키에르케고어의 실존적 변증법

이 글은 키에르케고어Søren. Kierkegaard(1813-55)의 실존적 변증법의 관점에서 예술과 예술 매체의 문제를 고찰한다. 실존적 변증법은 사유에 의해 전개되는 추상적이고 양적인 변증법과 달리, 한 개인이 실존하는 주체가 되기 위해 전 인격을 투신하는 내적이며 질적인 변증법이다. 키에르케고어의 실존의 변증법은 헤겔의 사변적 변증법뿐 아니라 소크라테스의 대화적 변증법과도 구별된다. 그것은 인간의 본성에 속한 모든 기능들을 서로 분리하지 않고 하나로 연결되어 작용하며, 서로 통제하고 보완하는 가운데 이뤄지는 전인격적인 운동으로 이해한다.[1] 키에르케고어 사상의 핵심을 구성하는 심미적-윤리적-종교적인 실존의 3단계[2]는 바로 실존의 변증법적인 발전 과정을 나타낸다. 키에르케

1 김종두, 《키에르케고르의 실존사상과 현대인의 자아 이해》, 도서출판 앰-애드, 2002, 174쪽; 실존의 변증법에 관한 자세한 논의는 같은 책, 150-185쪽 참조.
2 실존의 삼 단계설에 대해서는 표재명의 《키에르케고어 연구》, 지성의 샘, 1995의 22-29쪽. 같은 책, <키에르케고어의 실존의 삼 단계설>을 참조.

고어 연구가 표재명은 실존의 삼 단계설을 "헤겔에 이르러 완성된 독일관념론의 주관주의적 입장에 선 순수사유의 인간학을 극복하려는 실존의 인간학"[3]으로 평가했으며, 임규정은 헤겔과 키에르케고어가 "인간 정신(의식)의 발전 과정을 가장 낮은 단계에서 가장 높은 단계까지 기술하려고 시도했다"는 점에서 서로 일치하나 키에르케고어의 묘사가 훨씬 구체적이라고 지적한다. 그 까닭은 키에르케고어가 "인간 개인에게 초점을 맞추고", "구체적인 현실성의 근본적인 맥락 안에서 의미를 담지하고 있는 다양한 시각들을 과제로 삼는다는 데 있다."[4]

개별적 인간을 대상으로 삼는 키에르케고어의 저술들은 철학, 신학, 미학 또는 심리학이나 인류학, 종교철학 등, 하나의 학문 분과로 분류하기 어려우면서도 그 모든 영역을 포괄한다. 이때 그 모든 영역을 관통하는 공통의 키워드는 바로 '인간'이다. 키에르케고어의 인간관에 집중하여 그의 저술들을 이해하려는 시도, 곧 그의 철학적 인간학philosophical anthropology에 대한 관심은 최근 들어 점차 확대되어 왔다.[5] 이런 흐름을 반영하는 것으로서 하선규의 〈키에르케고어 철학에 있어서 심미적 실존과 예술의 의미에 관한 연구〉는 "철학적 인간학의 새로운 지

3 표재명, 《키에르케고어 연구》, 71쪽.

4 임규정, 〈가능성의 현상학 – 키에르케고어의 실존의 삼 단계에 관한 소고〉, 《범한철학》 55, 2009. 282-325쪽, 287쪽.

5 임규정, 앞의 책, 283-288쪽 참조.

평을 연 '독창적인 철학자'로서 키에르케고어에 주목"하고 있다.[6] 특별히 이 논문은 초기의 심미적 저작에 나타난 심미적 실존의 '현상학Phänomenologie'과 '분석론Analytik'을 내재적으로 재구성하면서, 이에 함축된 미학적이고 예술철학적인 논의를 부각한다는 점에서 키에르케고어에 대한 미학적 연구 성과로 중요한 의의를 지닌다. 가능성의 현상학으로서 키에르케고어의 철학에 대한 예비적 고찰과 더불어, 그의 '시인'과 '시' 개념을 논하는 임규정의 <시인의 실존: 키르케고르의 시인과 시의 개념에 관한 연구 1>은 단독 주제로는 거의 논의되지 않았던 시적 창조의 심미적 파토스와 상상에 관해 다루고 있다. 여기에서 예술가로서 시인 실존과 가능성에 있어서 최고의 파토스인 언어의 문제를 다루는 부분은 이 글에서 예술 매체로서 언어의 한계를 논증하는 데 직접적인 도움이 되었다. 서두에 언급한 실존의 변증법은 키에르케고어의 철학적 인간학이 탐구하는 개별 인간 실존이 질적으로 다른 두 대립자(무한한 것과 유한한 것, 시간적인 것과 영원한 것, 자유와 필연)의 종합이라는 사실을 전제한다. 자연적 욕망에 구속된 감성적 인간은 직접성에서 출발하지만 그의 반성은 직접성을 극복하기 위해 부단히 투쟁한다. 모순의 궁극적 종합은 그리스도교의 정신Geist에 의해서 성취되기 때문에 신神 의식이 결여된

6 하선규, <키에르케고어 철학에 있어서 심미적 실존과 예술의 의미에 관한 연구 - 《이 것이냐/저것이냐》, 《불안의 개념》, 《반복》, 《철학의 조각들》을 중심으로>, 《미학》 76집, 2013, 220-221쪽.

심미적 실존 단계에서 나타나는 변증법적 운동은 직접성과 반성의 대립에서 비롯한다. 키에르케고어는 직접성을 표현하는 본질적인 매체를 음악으로, 반성의 본질적 매체를 언어로 파악한다. 예술 매체와 그것이 매개하는 이념을 대응해서 보는 그의 관점은 초기의 심미적 저술들에 집중되어 있는데, 미학적인 측면에서 덴마크의 헤겔주의 철학자 하이베야J. L. Heiberg의 예술론에 영향을 받은 바 있다.

이 글은 실존의 변증법과 예술 매체의 관계에 초점을 맞추어 키에르케고어의 예술에 대한 관점이 무엇인지, 하이베야의 예술론과 비교하여 그의 고유성을 밝히는 한편, 직접성과 반성의 변증법적 대립과 결부된 예술 매체의 특징은 어떤 것인지를 살펴보고, 그 구체적인 예로서 《이것이냐 저것이냐》의 제1부에 수록된 〈그림자 그림 — 심리학적 심심풀이Schattenrisse—Psychologischer Zeitvertreib〉를 분석한다. 이 텍스트는 직접적 심미주의에서 반성적 심미주의로 이행하는 실존의 변증법적 운동을 직접적 비애와 반성적 비애라는 주제를 통해 묘사하고 있다. 동시에 직접적 비애를 표현하는 매체로서 미술과 반성적 비애를 표현하는 매체인 시(언어)를 비교, 고찰하는데, '심리학적 심심풀이'라는 부제가 말해 주는 것처럼 '비애'에 대한 심리학적 분석과 현상학적 기술을 동원하고 있다. 지면상 면밀한 분석은 어렵지만, 키에르케고어의 철학적 인간학에 수반되는 심리학적 관점과 현상학적 방법론의 실례를 보여 준다는 점에서 본 분석의 의의를 찾을 수 있을 것

이다. 또한 감성적 매체인 미술이 '반성적 비애'를 '그릴 수 없음'과 반성의 매체인 언어를 통해서만 그것을 '말할 수 있음'을 주장하는 키에케고어의 논의는 미술과 문학의 경계 짓기를 시도한 레싱Gotthold Ephraim Lessing의 '라오콘' 이론과 결부되어 있다. 그간 키에르케고어의 저술들에 대한 매체미학적 접근이 거의 이뤄지지 않았기 때문에 이 기회에 키에르케고어의 예술 매체론을 대략적으로나마 다룸으로써 미학적 논의의 지평을 한 뼘 넓혀 보고자 한다.

키에르케고어의 예술에 대한 관점

하이베야의 미학과의 연관성

키에르케고어의 예술에 관한 논의들은 주로 가명으로 발표된 심미적[7] 저술들에 집중되어 있다. 특별히 처녀작 《이것이냐 저것이냐》 1, 2부에서 심미적 실존과 관련하여 언급되는 여러 예술 장르에 관한 텍스트에서 그의 예술론을 엿볼 수 있다. 초기 저술들에 나타난 키에르케고어의 예술에 대한 관점은 덴마크의 극작가이자 시인인 하이베야에게 영향 받은 바 크다.[8] 하이베

7 키에르케고어는 '심미적ästhetische' 이라는 말을 다양한 의미로 사용했다. 이것은 일차적으로 윤리-종교적 인생관과 대비되는 심미적인 인생관을 의미한다. 보다 보편적인 의미에서는 예술론을 뜻하기도 한다. 본문의 '심미적 저술'에서처럼 자신의 가명의 저작을 가리키기도 하는데, 실명으로 발표된 종교적 저술과 대조된다는 점에서 첫 번째 의미, 즉 심미적 인생관과 통한다. 임규정, <시인의 실존: 키르케고르의 시인과 시의 개념에 관한 연구 1>, 《철학 사상 문화》 14, 2012. 294쪽 참조.

8 George Pattison, "Art in an Age of Reflection", in *Cambridge Companion to Kierkegaard*, ed. Alastair Hannay and Gordon D. Marino, New York: Cambridge University Press, 1998. p. 80.

야는 황금기를 구가하던 시기 '덴마크 문학의 교황the Pontifex Maximus of Danish literature'으로 일컬어질 만큼 탁월한 문학가였을 뿐 아니라, 신학자 마르텐센H. L. Martensen(1808-1884)과 더불어 덴마크에 헤겔 철학을 유행시킨 실력 있는 철학자이기도 했다. 청년 키에르케고어가 하이베야의 영향을 받았다는 것은 젊은 시절의 키에르케고어에 관한 브란트Frithiof Brandt 교수의 연구에서도 찾아볼 수 있다. 그에 따르면, "하나의 미학자로서 키에르케고어는 정신적으로 하이베야와 가장 흡사했으며 […] 하이베야에게서 예술 장르들과 그 논리적 특징들을 이해하는, 철학적으로 뒷받침 된 비평이론을 발견했다."[9] 하이베야는 헤겔 철학을 특유의 방식으로 전용하여 지극히 형식주의적이고 논리적인 예술론을 펼쳤다. 하이베야 미학의 핵심은 장르의 요구에 의해 결정되는 내용과 형식의 관계이다.[10] 특별히 가능한 장르들의 체계가 직접성과 반성의 변증법에 의해 결정된다는 그의 이론에서 헤겔주의자로서의 면모가 나타난다. 그에 이론에 의하면 직접성이 가장 순수하게 표현되는 것은 예술의 음악적 측면에서다. 시의 서정적 요소나 드라마의 인물character과 독백이 여기에 해당한다. 반면 반성은 시의 서사적 요소나 드라마의 상황

9 Fithiof Brandt, *Den Unge Søren Kierkegaard*, Copenhagen: Levin og munksgaadr, 1929. p. 126(Pattison, "Art in an Age of Reflection", p. 100).

10 Pattison, "Art in an Age of Reflection", p. 80(J. L. Heiberg, *Om Vaudeville*, 2nd ed., Copenhagen: Gyldendal, 1968. p. 43 참조.)

situation을 포함하는 예술의 조형적 차원plastic dimension 속에 드러난다. 진정한 드라마true drama는 변증법적인 것의 양면을 결합한 것으로서, 하나의 그림(매개되지 않은 조형성)이나 음악 작품, 한 편의 소네트보다 고차원의 예술 형식이다. 하이베야는 극예술의 영역 안에서도 희극이 비극보다 높은 위치를 차지하는 것으로 간주했다. 그가 볼 때, 비극이 극적 독백의 주관적이고 고백적인 특성, 비극적 주인공의 자기표현에 전적으로 의존하는 반면, 희극은 인물을 대화와 상황의 요구에 종속시키며, 하나의 작품 속에 내재하는 변증법적 요소들이 서로 부과하는 한계에 대한 반성적 의식이라는 뜻에서 아이러니를 전제하기 때문이다.

키에르케고어는 심미적 저술에서조차 체계적으로 예술론이나 미학의 정립을 시도하지 않았기 때문에, 하이베야의 미학과 유사성이 발견되는 부분들도 전체 저술에서 차지하는 비중으로 보면 미미한 분량이다. 하지만 《이것이냐 저것이냐》의 제1부[11]에서는 하이베야처럼 예술 장르들을 직접성과 반성 그리고 매개된 직접성의 변증법적 발전의 관점에서 서열화하는 시각이 발견된다. 특별히 이 책에 수록된, 모차르트의 오페

11 쇠얀 키에르케고르, 《이것이냐 저것이냐》1, 2부, 임춘갑 옮김, 다산글방, 2008. 《이것이냐 저것이냐》는 이 책에서 자주 인용되기 때문에 본문에서 '1부' 또는 '2부'로 줄여 쓰기로 한다. 또한 인용 및 참조의 경우 각주를 생략하고 '(1(2)부 페이지 수)'의 형식으로 표기한다.

라 〈돈 죠반니〉에 관한 소론 〈에로스적인 것의 직접적 단계, 혹은 음악적이며 에로스적인 것*Die unmittelbaren erotischen Stadien oder das Musikalisch-Erotische*〉에서 이런 시각이 두드러진다. 소론에서 키에르케고어—심미가 A[12]는 소재와 이념을 다시금 정당하게 회복시켜 놓은 공로를 헤겔에게 돌리면서(제1부 93, 94) 이념이 특정한 형식 안에서 투명한 명료성을 달성해야만 고전작품의 반열에 들 수 있다는 전제 아래 이념Idee과 매체Medium의 관계를 고찰하고 있다. 이 소론은 '자기 자신에게'라는 부제가 붙은 아포리즘 형식의 글 〈디아프살마타Diapsalmata〉를 제외하면, 제1부를 구성하는 여러 편의 글들 중 맨 처음에 위치한다. 이런 배치는 의도적인 것으로 보이는데, 하이베야가 "직접성이 가장 순수하게 표현되는 것은 예술의 음악적 측면"이라고 생각한 것처럼, 키에르케고어 역시 소론에서 감성의 직접성을 전달하는 매체를 음악이라고 주장한다(제1부 123). 따라서 음악을 주제로 하는 소론을 앞서 배치한 것은 실존의 변증법적 단계와 예술 매체를 대응하게 하는 관점을 반영한 것으로 볼 수 있으며, 이것은 1부 전체의 구성에도 적용된다.

12 키에르케고어의 저술은 심미적 저술과 종교적 저술(강화)로 구분된다. 심미적 저술의 경우는 실명을 사용하지 않고 특정한 실존 영역의 인생관을 대변하는 가명의 저자들을 창조하여 그들의 이름으로 출판했다. 이 글에서는 혼동을 피하기 위하여 가명 저작의 경우 '키에르케고어–가명의 저자명' 형태로 표기하였다.

돈 후안에 관한 소론에 뒤이은 세 편의 글, <현대의 비극적인 것에 반영된 고대의 비극적인 것>(이하 <비극적인 것>으로 약칭), <그림자 그림>, <가장 불행한 사람>은 심파라네크로메노이Symparanekromenoi[13]에서 이뤄진 강연 형식의 글이다. <비극적인 것>은 비극이라는 예술 장르에 관한 것으로, 나머지 두 개의 글에서도 비애의 주인공들이 등장한다. 그 다음으로 프랑스 극작가 오귀스탱 외젠 스크리브Augustin Eugène Scribe의 희극 <첫사랑>에 관한 소론이 이어지며, 첫사랑을 둘러싼 등장인물들의 희극적 상황이 세밀하게 분석된다. 마지막 <윤작>과 <유혹자의 일기>는 전자가 향락의 이론이라면 후자는 그것의 실천이라는 점에서 상호연관성을 지닌다.

이상의 텍스트 배열은 예술 장르의 측면에서는 음악-비극-희극-산문(유혹자의 실험적 연애에 대한 기록)의 순서를 따르는 동시에, 직접적 심미주의에서 반성적 심미주의로 향하는 주체의 발전 단계를 반영한다. 마지막 산문 형식의 일기를 제외한다면, 이 같은 순서는 직접성과 반성의 변증법에 의해 결정되는 장르들의 체계에 관한 하이베야의 이론과도 거의 일치한다.

13 Symparanekromenoi – 원문에는 그리스어로 실려 있으나, 코펜하겐 대학의 가이스마르Eduard Geismar 교수는 그리스어로는 성립될 수 없는 말이라고 주장한다. 가이스마르는 이 말을 "매장된 자들의 모임"으로 해석하는데, 키에르케고어가 어떤 이유로든 정신적으로나 지성적으로 매장되고 고립된 사람들로 구성된 모임에서 자신이 강연을 하고 있는 것으로 상상하고 이 글을 쓰고 있다고 보기 때문이다. 1부 247쪽, 원주 참조.

실존적 변증법에 근거한 키에르케고어의 예술관

키에르케고어는 비극보다 희극을 더 높이 평가하는 태도와 희극의 특징인 아이러니에 대한 관심을 일관되게 견지했다. 《반복》에 삽입된 키에르케고어―콘스탄티우스의 소극Posse예찬은 희극에 대한 그의 각별한 관심을 입증해 준다. 《반복》의 저자 콘스탄티우스는 베를린 여행 중 신문광고를 보고 과거에 소극을 관람했던 추억을 상기하고, 당시의 즐거웠던 경험을 반복할 목적으로 제도극장으로 발길을 돌린다. 키에르케고어―콘스탄티우스는 "비극이나 희극이 너무도 완전해서 마음에 들지 않기 때문"이라고 소극을 선택하는 이유를 밝힌다.[14] 소극의 미학적 가치, 배우와 연기에 대한 단평, 심지어 어떤 위치가 최상의 관람석인지에 이르기까지 세밀하고도 생생하게 묘사된 소극 관람기는 어지간한 전문가가 아니고는 쓸 수 없는 내용이다. 더욱이 본문에서 하이베야의 작품 〈King Solomon and George the Hatmaker〉(1825)을 언급한 것을 볼 때, 키에르케고어가 하이베야의 작품[15]을 익히 잘 알고 있었다는 것은 분명하다.

14 쇠얀 키에르케고르, 《공포와 전율 / 반복》, 임춘갑 옮김, 다산글방. 2007. 274쪽, 280쪽.

15 앞의 책, 290쪽. 프랑스로 유학을 떠났던 하이베야는 1825년에 덴마크 무대에 노래, 춤, 촌극 등 다양한 볼거리로 꾸며진 오락공연, 보드빌vaudeville을 소개하기 위해 코펜하겐으로 돌아왔으며, 고국에서 다수의 보드빌을 창작했다. 주로 프랑스 연극을 모범으로 삼았으나, 작품의 주제나 유머는 전적으로 덴마크적이었으며 시사성마저 지녔다.

그러나 《이것이냐 저것이냐》가 발표되었을 때 대중적으로 커다란 반향을 불러일으킨 것과는 반대로, 비평가 하이베야의 반응은 공감과는 거리가 먼 냉담한 것이었다. 이후 발표된 《반복》에 대해서도 그는 마찬가지로 권위적인 태도와 거만한 논평으로 일관했다. 키에르케고어는 헤겔철학에 기대어 자신을 정당화하는 하이베야식 비평의 합리주의적 분류 체계나, 오직 자신만이 걸작과 졸작을 식별할 수 있다는 듯 거들먹거리는 태도에 문제를 느꼈으며 공개적으로 반격에 나섰다. 공교롭게도 하이베야가 탐탁지 않게 여겼던 《이것이냐 저것이냐》와 《반복》은 키에르케고어의 저술 중에서는 드물게 예술작품, 특히 오페라나 연극 등의 극예술을 직접적으로 다룬 텍스트들이다. 스크리브의 〈첫사랑〉은 하이베야 자신이 덴마크어로 번역한 것인데, 키에르케고어가 소론에서 스크리브의 〈첫사랑〉을 흠잡을 데 없이 완벽한 작품으로 평가한 것에 대해서 하이베야는 하찮은 것a bagatelle을 걸작인 양 추어올렸다고 비난했다.[16] 비록 소론에 적용된 미학적 원리는 하이베야의 것이었지만, 키에르케고어는 헤겔 철학의 방법론을 적용하면서도 그와 정반대 방향으로 나아간 것처럼 하이베야와도 유사하면서도 대립되는 양면적 관계를 가졌다.

　　예술에 대한 키에르케고어의 관점은 그의 실존적 인간학의

16　《이것이냐 저것이냐》 1부, 445쪽; Pattison, "Art in an Age of Reflection", p. 86.

핵심을 이루는 실존의 변증법적 운동의 맥락 속에서 올바로 이해될 수 있다. 키에르케고어—심미가 A가 밝힌 대로 에로스적인 것에서 이념과 매체의 관계를 고찰하는 목적은 〈돈 죠반니〉의 탁월한 고전적 가치를 입증하고, 에로스적인 것의 직접적 단계를 논하려는 것이다. 즉 예술 매체에 대한 언급은 그 자체가 목적이 아니라 직접적이고 감성적인 실존의 첫 번째 단계를 제시하는 본래의 목적에 수반된 것이다. 키에르케고어가 자신의 처녀작 《이것이냐 저것이냐》의 초반부에서 심미적-윤리적-종교적인 실존의 세 단계 가운데 가장 원초적이고 직접적인 단계를 제시하는 것은 실존의 생성운동과 상응하는 그의 저작 활동의 전체 맥락에서 볼 때도 자연스러운 것이다. 후기로 갈수록 윤리-종교적인 저술들이 주류를 이루는 가운데, 1948년 〈위기 및 한 여배우의 생애에 있어서의 위기〉라는 심미적 논문을 발표하긴 했지만, 그의 실존적 기획이 지향하는 대로 심미적인 것은 점차 약화된다. 따라서 키에르케고어의 예술론은 실존의 변증법적 운동과 독립된 별개의 이론적 영역이 아니다. 그리고 이것이야말로 하이베야나 헤겔의 미학과 키에르케고어의 예술론 간의 표면적 유사성에도 불구하고 근본적으로 갈라지는 지점이라고 할 수 있다.

헤겔과 달리, 그는 인간 주체가 스스로를 신에 의해 구성되고, 신과의 협력 속에서 완수되는 자기 발달의 과정을 통해 빚

어지는 예술작품으로 생각했다.[17] <철학적 단편에 대한 결론으로서의 비학문적 후서>에서의 키에르케고어—클리마쿠스의 말을 직접 인용하면, "주체적인 사상가는 과학자가 아니라 예술가 Kunstner(덴)이다."[18] 그는 자신의 창작품이나 신조 혹은 사유를 위해서가 아니라 자신의 실존을 변형시키는 데 종사하며, 주체 자신이 변형의 대상이라는 점에서 예술가인 동시에 예술작품이기도 하다. "실존하는 것이 하나의 예술"[19]이라고 할 때, 외적인 예술작품의 창작은 개인 실존의 변형에 비해 우연적이고 비본질적인 것에 지나지 않는다. 키에르케고어에게 있어서 제일의 과제는 신神 그리고 사람들과의 인격적 관계 속에서 내면적으로, 질적으로 '자기'를 만들어가는 것이다. 반면, 예술 행위나 그 산물은 인간 실존을 외면적이고 관념적인 차원에서만 표현할 수 있을 뿐이며, 예술 매체가 아무리 심미적 아름다움을 잘 표현한다 하더라도 실존이 삶 자체를 심미적으로 사는 것과 비교될 수 없다는 점에서 한계적인 것으로 규정된다.

17 Walsh, Sylvia, *Living Poetically: Kierkegaard's Existential Aesthetics*, Pennsylvania State University Press, 1994. p. 9. 헤겔과 키에르케고어의 미학적 관점의 차이에 관해서는 Walsh의 책 pp. 8-10 참조.

18 *Kierkegaard's Concluding Unscientific Postscript*, trans. David F. Swenson, Princeton: Princeton University Press for American-Scandinavian Foundation, 1963(이하 CUP로 줄여 씀). p. 314.

19 *CUP*. p. 314.

예술이 표현할 수 있는 것과 표현할 수 없는 것

가능성의 계기를 표현하는 최고의 매체로서 언어와 예술의 한계

키에르케고어가 말하는 실존의 변증법과 예술 매체의 관계에 관해서 좀 더 자세히 살펴보도록 하자. 앞 장에서 언급한 대로 직접성과 반성의 변증법과 예술 장르의 체계를 관련짓는 사고는 하이베야의 미학에서도 찾아 볼 수 있지만, 키에르케고어의 경우 자신의 고유한 실존의 변증법적 생성운동에 근거하여 실존적 미학이라고 부를 수 있는 새로운 형태의 예술론을 지향한다. 실존의 변증법적 운동에서 중요한 것은 파토스Pathos다. 파토스는 고대 그리스어 paschein(받다)에서 파생된 말로 근본적인 뜻은 '받은 상태'이다. 넓은 의미로는 어떤 사물이 '받은 변화 상태'를, 좁게는 특별히 '인간의 마음이 받은 상태'를 의미한다. 수동성·가변성이 내포되며 그때그때 내외적 상황에 따라 인간의 마음이 받는 기분·정서를 총칭하는 말이다. 관심적이고 정열적인 파토스는 그의 관심의 대상에 따르는 개인의 전全실존양식의

활동적인 변형으로 표현된다. 즉 파토스는 관심-정열과 그 대상의 관계에 근거를 두는 것이다. 윤리적으로 최고의 파토스가 '관심Interessiertheit'이라면, 심미적으로 최고의 파토스는 '무관심Uninteressiertheit'이다.[20] 키에르케고어—클리마쿠스에 의하면, 실재Wirklichkeit와 관련하여 최고의 파토스가 행위Tat라면, 가능성Möglichkeit과 관련해서는 말Wort이 최고의 파토스다.[21] '말'은 심미적 파토스ästhetisches Pathos[22]이며, 상상력에 의해 실재보다 더 그럴 듯한 말을 지어내는 시인Dichter의 파토스다. 키에르케고어는 운문에 국한하지 않고, 모든 형태의 예술적 혹은 창의적인 활동을 나타내는 것으로서 '시'라는 말을 사용하였다. 이것은 넓은 의미에서 기술자에 의해 만들어진 '작품'을 의미하는 그리스의 '시poiema' 개념과 유사하면서도 근본적인 차이를 지닌다. 키에르케고어는 '시인'을 대표적인 심미적 실존으로 파악

20 *CUP*. p. 345, p. 347, p. 350.

21 *CUP*. p. 349. 아리스토텔레스에 따르면, 시인poiētēs의 임무는 "실제로 일어난 일들을 이야기하는 데 있는 것이 아니라 일어날 수 있는 일, 즉 개연성 또는 필연성의 법칙에 따라 가능한 일을 이야기하는 데 있다"(《시학》, 1451a36-b6). 실제 사건을 소재로 하더라도 개연성과 가능성의 법칙에 합치되는 경우라야 사건의 창작자(시인)라고 할 수 있다(《시학》, 1451b27-28). 역사가historikos가 실제 일어난 현실을 다루는 반면 시인은 '가능성'과 관계한다(Aristiteles, *Peri poietikes*, 천병희 옮김, 《시학》, 문예출판사, 2002. 62쪽, 65쪽). 키에르케고어—클리마쿠스의 시인 역시 가능성과 관계하지만, 실존적 차원에서 그렇다. 즉 가능성과 필연성의 종합인 현실성으로서 실존의 생성Werden과 대조되는 것으로서 시인의 창작은 가능성만을 추구하므로 현실성에 도달하지 못한다.

22 심미적 파토스에 관해서는 임규정, <시인의 실존 : 키르케고르의 시인과 시의 개념에 관한 연구 1>, 《철학·사상·문화》 14, 2012. 187쪽, 189-190쪽 참조.

하고, 이념과 상상적으로 관계하는 주체를 '시인'으로, 그가 외적으로 산출하는 결과물을 '시'로 규정한다. 따라서 그의 '시인' 개념에는 사유와 존재의 괴리에 대한 날카로운 비판이 내포되어 있다. 제2부에서 윤리가 빌헬름은 "시인의 이상은 언제나 거짓된 이상"이라고 말하면서, "진정한 이상은 언제나 현실적인 것"이라고 못 박는다(제2부 408). 키에르케고어—빌헬름이 말하는 시인은 바로 심미적으로 사는 사람이며, "심미적으로 사는 사람은 어디에서나 가능성 밖에는 보지 않고, 그런 가능성이 그에게는 미래의 내용"(제2부 489)이다.

이 말은 삶의 필연성을 무시하고 가능성만 바라보는 심미적 실존이 아직 마땅히 되어야 할 바가 되지 않은 채 그것을 막연한 미래로 유보한 상태에 있음을 명시해 준다. 이것은 실존적으로 자기 상실의 위기를 초래한다. 현실이라는 구체적인 장소를 벗어나서 상상을 통해 가능성과 접촉하게 되면 가능성은 더욱 확대되고, 아무 것도 현실적이지 않기 때문에 결국 모든 것이 가능한 것처럼 보이게 되지만, 이런 환영에 몰입할수록 개인 자신은 신기루가 되는 까닭이다.[23] 자신의 실제 삶과 무관한 작품이나 사상, 설교를 만들어내는 예술가나 철학자, 심지어 성직자에게서도 자기 상실은 동일하게 일어난다. 어떤 탁월한 철학적 체계나 아름다운 예술작품도 실제의 차원에서 이뤄지는 행위를 대신할

23 쇠렌 키에르케고르, 《죽음에 이르는 병》, 임규정 옮김, 한길사, 2007. 94쪽 참조.

수 없는 까닭에, 키에르케고어는 심미적 차원의 실존 가능성과 현실성으로서 실존 사이에 분명한 경계를 설정한다.

존재의 차원에서 보자면 가능성은 아직 존재하지 않는 것 즉, 무無이며 하나의 가상Schein에 불과하다. 클리마쿠스는 생성의 변화에 대한 언급에서, 현실성으로 변화된 가능성은 그것이 내버려진 것이든 받아들여진 것이든 간에, 현실화 되는 순간에 자신을 무無로 보여준다고 말한다. 왜냐하면 현실성에 의하여 가능성은 무로 돌아가기 때문이다.[24] 그렇기는 하지만 이것은 시인이 동경하고 추구하는 영역이며, 예술의 무한한 원천이기도 하다. 또한 '말'이 심미적 파토스이자 시인의 파토스이며 가능성과 관련하여 최고의 파토스라는 것은 예술 매체들 가운데 언어가 특별한 위치를 차지한다는 사실을 함축한다. <에로스적인 것>에서 키에르케고어─심미가 A는 언어Sprache와 음악의 관계를 논하면서, 매체로서 언어의 본질을 밝히고 있다. 그에 따르면 인간의 본질적인 이념은 정신이며, 정신 이외의 다른 요소들은 모두 부수적인 것이다. 언어는 바로 인간의 정신을 표현하는 매체로서 그 안에 깃들인 이념은 사상이다(제1부 114, 128-129). 언어가 절대적으로 정신적으로 규정된 매체이자 이념을 운반하기 위한 본래의 도구인(1부 96) 반면, 음악은 정신과 대립하는 감성을 전달하는 매체다. 키에르케고어─심미가 A가 감성적 천재의 이

24 쇠얀 키에르케고어, 《철학의 부스러기》, 표재명 옮김, 2007. 142-143쪽.

념을 대표하는 인물로 제시하는 돈 후안은 아직 반성에는 도달하지 않은 직접성의 상태에 있기 때문에 오직 음악에 의해서만 표현될 수 있다. 대조적으로 반성적 심미가의 경우 결단은 없으나 유한한 반성을 지니며, 필연성과 가능성의 대립적 계기 가운데 가능성과 관계한다.[25] 여기에 해당하는 대표적인 실존 유형은 <유혹자의 일기>의 주인공 요하네스인데, 그는 감성의 힘으로 유혹하는 돈 후안과 달리 교묘한 속임수와 복잡한 계략을 동원하는 반성적 유혹자이다. 요하네스는 현실을 시화詩化(제1부 540-541) 함으로써 즐기고, 자신의 시적인 것을 다시 문학적인 반성의 형식(일기) 속에서 끌어냄으로써 이중적으로 향락한다. <유혹자의 일기>는 문학적 의도의 소산이라기보다 요하네스의 시인적인 삶의 소산이며, 그의 연애는 제2의 향락인 문학적 결실을 얻기 위한 실험적 체험에 지나지 않는다. 이처럼 현실성을 결여한 요하네스는 환상-실존Phantasie-Existenz이며 참된 실존이 아닌 실존 가능성이다.[26]

가능성과 관계하는 심미적 실존의 최고의 파토스인 '말'의 한계는 그대로 예술의 한계이기도 하다. 언어는 키에르케고어가 제시하는 실존의 삼 단계 가운데 최종 단계인 종교적 단계는 매개하지 못한다. 새로운 차원의 직접성으로서 오성을 초월하는 종교적 단계는 반성의 매체인 언어가 도달할 수 없는 영역

25 《죽음에 이르는 병》. 92-96쪽 참조.

26 *CUP*. p. 262 참조.

이기 때문이다.[27] 사실상 '말할 수 없음'(표현 불가능성)은 자신의 내면성을 반어적으로 전달하는 윤리적 실존의 아이러니反語에서도 발견되지만,[28] 종교적 실존의 예표豫表인 믿음의 기사 아브라함은 부조리의 역설paradox 속에서 완전히 침묵한다. 키에르케고어—침묵의 요하네스는 하나님으로부터 '너의 사랑하는 아들, 너의 외아들 이삭을 데리고 모리아 땅으로 가서, 내가 너에게 지시하는 한 산山 거기에서 그를 번제燔祭로 드리라'(창세기 22: 1-2)는 명령을 받은 성경의 아브라함을 예로 들어 믿음의 역설을 설명한다.[29] 언어는 보편적인 것이므로 보편적인 것을 초월하는 아브라함의 역설은 언어에 의해 매개될 수 없다. 아브라함과 같이 외면적인 것보다 더 높은 내면성을 지닌 주체는 언어를 통해서 직접적으로 자신을 전달할 수 없으며, 이 전달 불가능성은 곧

27 쇠렌 키에르케고르, <결혼에 대한 약간의 성찰: 반론에 대한 응답, 유부남 씀>(부분 譯), 임규정 옮김, 지식을 만드는 지식, 2008. 136-137쪽 참조.

28 아이러니는 문학적 수사법으로 더 많이 알려져 있지만, 키에르케고어는 이것을 하나의 실존규정으로 파악한다. 실존적 아이러니는 심미적 단계와 윤리적 단계 사이에 경계를 이루는 경계영역Grenzgebiet이다(*CUP*. p. 448). 직접성 뒤에 따라오는 이 영역을 특징짓는 것은 비로소 자신을 유한성과 무한성의 모순으로 인식하는 주관성의 자각이다. 상승하는 실존단계에서 반어가Ironiker의 뒤를 이어 나타나는 윤리가Ethiker - 유머가Humorist - 종교적 개인der Religiöse은 모두 주관성(내면성)이 현실(외면성)보다 높다는 사실에 근거하는 아이러니의 운동을 수행한다. 아이러니, 유머Humor, 믿음은 무한성의 운동을 일으키는 정열Leidenschaft들이며, 정열은 한 단계에서 다음 실존단계로 이행하는 끊임없는 비약이다. 쇠얀 키에르케고르, 《공포와 전율》, 임춘갑 옮김, 다산글방, 2007. 78쪽, 205쪽.

29 앞의 책, 21쪽, 101쪽, 103쪽 참조.

예술의 한계 규정이 된다.

키에르케고어―클리마쿠스가 실존하는 주체적 사상가는 예술가이며, 실존함이 예술이자 예술작품이라고 말한 것과 같은 맥락에서, 침묵의 요하네스는 아브라함의 믿음의 이중운동을 공중곡예에 비유하여 예술, 그 이상의 유일한 기적이라고 경탄한다. 숙련된 무용가라면 공중으로 도약할 수 있겠지만, 도약을 보행으로 바꾸는 것은 예술을 뛰어넘는 기적이며 이런 기적은 오직 믿음의 운동에 의해서만 가능하다는 것이다.[30] 이처럼 주관성의 정열이나 믿음의 정열을 예술과 결부시키는 진술들은 모두가 심미적 차원의 모든 예술이 지니는 관념성을 훌쩍 뛰어넘어 사유와 존재를 일치시키는 현실성으로서의 실존이 진정한 예술이라는 키에르케고어의 관점을 반영하는 것이다.

30 앞의 책, 66쪽.

시간의 규정에 따른 예술 표현의 가능성과 한계

키에르케고어가 예술이 표현할 수 있는 대상과 표현할 수 없는 대상을 구분할 때 적용하는 또 하나의 중요한 기준은 시간의 규정이다. 키에르케고어의 '순간Augenblick' 개념은 여러 의미를 함축하지만, 그 가운데 심미적 실존의 시간규정으로서 순간은 과거도 미래도 없는, 시간의 지속을 가지지 못하는 토막토막 절단된 계기이다. 순간에만 사는 심미적 실존은 현재를 영원화한다.[31] 끊임없이 변화하는 기분과 감정의 차원에 근거한 심미적 순간은 예술의 표현 대상으로 적합하다. 반면 윤리적 실존에서는 지속으로서 시간의 의의가 강조되고, 순간은 과거에서 미래로 계속되는 시간 안의 순간이 된다. 키에르케고어는 개인이 자신을 정신으로 자각한 다음에야 비로소 내적인 역사가 시작된다고 말한다. 이 내적인 역사는 정신으로서 한 인격의 발전 과정이기 때문에 외적 역사와 일치하지 않는다. 그는 장르를 막론하고, 예술이 지속성을 지니는 개인의 역사를 재현할 때, 불가피하게 시간을 단축하고 극적인 순간에 집중한다는 점을 지적한다. 키에르케고어는 시간의 중요성이 강조될수록 심미적인 이상이 보다 풍요해지고 충실해진다고 보았다(제2부 267). 이런 생각은 한 윤리가가 심미가 A에게 보내는 편지 형식의 글, 〈결혼의 심

31 쇠렌 키에르케고르, 《불안의 개념》, 임규정 옮김, 한길사, 1999. 258쪽.

미적 타당성〉의 한 구절에 잘 나타나 있다.

> 변증법적으로건 역사적으로건, 심미적으로 아름다운 것의 발
> 전을 따라가려고 할 경우에는, 이 운동의 방향은 공간의 제 규
> 정에서 시간의 제 규정으로 옮아가고, 그리고 예술의 완성도
> 는 점차 공간에서 이탈하여 시간을 지향하는 계속적인 가능성
> 에 의존하고 있다는 사실을 발견하게 될 것이다(2부 266).

이런 관점에서, 시간의 의의意義를 가장 잘 발휘할 수 있는
예술인 문예Dichtkunst는 모든 예술 중에서도 최고의 것으로 간
주된다. 그림처럼 어떤 순간에 제한되거나, 음악과 같이 실재하
는 순간 곧 자취도 없이 소멸되지 않기 때문이다. 하지만 앞서
언급한 바와 같이, 문예 역시 일정한 순간에 집중할 수밖에 없고
시간적인 지속이 핵심이 될 경우 그것을 온전히 묘사할 수 없는
까닭에 한계를 지닌다. 키에르케고어는 빌헬름의 입을 빌어 시
Dichtung나 조형예술die bildende Kunst의 표현 대상이 될 수 있
는 것과 그렇지 못한 것의 예를 다음과 같이 나열한다.

> 자랑은 잘 표현될 수 있다. 왜냐하면 자랑에 있어서 본
> 질적인 점은 계속성이 아니라 순간에 있어서의 응집성이
> 기 때문이다. 겸손은 표현하기가 힘들다. 왜냐하면 우리
> 는 겸손을 계속성으로 다루기 때문이다. 그리고 관찰자
> 는 자랑을 단지 그 절정에서 보는 것으로 만족하는 반면

에, 겸손의 경우에 있어서는 사람들이 본래 시나 조형예술이 제공하지 못하는 것을 요구하고, 다시 말해서 겸손을 끊임없이 생성의 과정에서 보려고 한다. 왜냐하면 겸손에게는 그것이 항존하는 것이 본질적인 것이기 때문이다. […] 로맨틱한 사랑은 순간에서 잘 표현될 수도 있지만, 부부 사이의 사랑은 그럴 수가 없다. 왜냐하면 이상적인 남편은 그의 생애에 있어서 단 한 번 이상적인 남편인 그런 사람이 아니고, 매일 이상적인 남편인 그런 사람이기 때문이다. […] 인고는 예술적으로 묘사할 수가 없다. 왜냐하면 인고의 핵심은 예술과는 걸맞지 않는 것이기 때문이다. 또 인고를 시로 표현할 수도 없다. 인고는 시간의 길고 긴 지속을 요구하기 때문이다(2부 264-265).

혹자는 십자가 책형도Crucifixion나 종교 문학이 예수의 인내나 고난을 표현하지 않느냐고 반문할 것이다. 키에르케고어—빌헬름은 이런 반문에 대해서, 종교화나 종교문학이 표현하는 그리스도의 고난은 그런 고달픔을 거의 공간적으로 집중해 버렸기 때문에 가능했다고 답한다(제2부 265). 여기에서 증발한 것은 고난을 인내한 매일의 지속적 시간과 그 실질 내용이다. 그렇다면 시간적인 지속이 핵심이 되는 심미적인 이상은 어떻게 표현될 수 있을까? 키에르케고어—빌헬름은 "심미적으로 삶으로써"라고 대답한다(제2부 267). 실상 심미적인 것 일체는 표현 불가능한 것이 아니라 단지 문예적인 재생산의

형태로 표현되는 데 한계가 있을 뿐이다. '말'로 표현할 수 없는 것은 결국 생활하고 있다는 사실 속에서, 우리가 그것을 현실생활 속에서 실현하고 있다는 사실 속에서 표현할 수 있다. "심미적으로 아름다운 것과 심미적인 아름다움이 표현된 것은 전혀 별개의 것"(제2부 260)임을 거듭 강조하면서 키에르케고어는 예술과 삶의 경계 짓기를 시도한다. 이런 경계 짓기의 목표는 실존의 구제다. 예술이 고도로 숙달된 창조적 행위라면, 실존의 생성은 더더욱 전 일생을 걸고 투신해야 할 최고도의 예술이라는 것이다.

시와 회화의 '말할 수 있음' 그러나 '그릴 수 없음': <그림자 그림—심리학적 심심풀이*Schattenrisse—Psychologischer Zeitvertreib*>를 중심으로

레싱의 예술변별론과 키에르케고어의 예술 매체 이해

　시인-실존에 대한 비판에도 불구하고 키에르케고어는 인간의 감성과 반성을 매개하는 본질적 도구로서 예술 매체의 구실을 중요하게 여겼다. 무엇보다 각각의 예술 매체들이 가장 잘 전달할 수 있는 이념이 따로 있다고 보고 이념과 매체의 일치를 강조했다. 심파라네크로메노이에서 낭독한 두 번째 시론인 <그림자 그림>은 키에르케고어의 저술 가운데서는 드물게 시와 미술bildender Kunst—Malerei und Skulptur의 관계를 다루는 텍스트로서 매체와 표현 주제의 관계를 비교적 자세하게 논하고 있다. 뿐만 아니라 직접성의 단계를 집중적으로 조명하는 돈 후안에 관한 소론에서 한걸음 더 나아가 '비애Trauer'를 중심으로 직접성과 반성의 차이를 비교하고, 반성적 비애가 주체 안에서 어떻게 작동하는지를 묘사하고 있다. 마지막 3장에서는 <그림자

그림〉을 중심으로 키에르케고어의 예술론에서 중요한 위치를 차지하는 예술 매체와 표현 주제의 관계를 고찰하고자 한다.

키에르케고어—심미가 A는 《라오콘: 미술과 문학의 경계에 관하여》의 저자 레싱의 예술 변별 이론에 의거하여 미술을 공간예술로 문학을 시간예술로 규정하고, 직접적 비애를 미술의 표현대상으로, 반성적 비애를 시(문학)의 표현대상으로 구분한다. 《라오콘》은 '미술과 문학의 경계에 관하여'라는 부제가 밝혀 주는 것처럼 미술과 문학을 구별하고, 나아가 문학이 미술보다 상위 예술임을 논증하는 것을 목표로 한다. 이는 레싱 당시에 주류를 이루던 회화 중심의 시학을 반전케 하는 동인이 되었다. 로마 시인 호라티우스Quintus Horatius Flaccus의 《시학De arte Poatica》에 나오는 "시는 그림처럼Ut picture poesis"[32]이라는 문구는 유사성에 기초하여 시와 회화의 관계를 바라보는 미학적 관점을 대변해 왔다. 특별히 18세기 중반에 나타난 '시와 그림의 동일성 규범'은 '묘사행위'라는 공통 요소로 시와 회화를 묶는 미학적 흐름으로서 라오콘 출간과 더불어 강력하게 도전 받는다.[33] "시가 이미지와 행위를 많이 제공할수록 문학에서 우월한 위치를 차지한다"는 견해에 맞서, 레싱은 "그릴 수 있는 사실과 그릴 수 없는 사실이 있으며, 시인은 가장 그리기 곤란한 사실을

32 호라티우스, 《시학De arte Poatica》, 천병희 옮김, 199쪽.

33 고위공, 〈문학과 조형예술의 관계에 관한 이론적 고찰〉, 《미학 예술학 연구》 10, 1999. 18쪽 참조.

그림처럼 묘사할 수 있는 것 같이 역사가는 가장 그리기 좋은 사실을 비회화적으로 묘사할 수 있다"고 반박한다.[34] 또한 시적 그림poetische Gemälde과 물질적 그림materielles Gemälde의 차이에 관해 다음과 같이 설명하고 있다.

> 시적 그림은 반드시 물질적 그림으로 전환되어야 하는 것이 아니다. 시인이 대상을 자각하게 만들어서 우리가 시인의 언어보다 그 대상을 분명하게 인식하게 하는 묘사 하나하나, 그런 묘사들이 연결된 것 하나 하나를 미술적이라고 하고 그림이라고 한다. 왜냐하면 그것은 물질적 그림이 특별히 할 수 있으며, 물질적 그림에서 제일 먼저 그리고 또 가장 쉽게 끌어낼 수 있는 수준의 환상으로 우리를 이끌어가기 때문이다.[35]

레싱은 시인이 가시적인 대상 이외의 다른 대상들, 곧 그림으로 그릴 수 없는 비가시적인 대상들의 표현을 가시적인 수준의

34 레싱, 《라오콘: 미술과 문학의 경계에 관하여》, 윤도중 옮김, 나남, 2008. 136-137쪽 참조.

35 레싱, 같은 책, 136쪽. 레싱은 시적 그림에 다음과 같은 주석을 달고 있다. "롱기누스를 읽어서 기억하겠지만 우리가 시적 그림이라고 부르는 것을 고대인들은 상상phantasia라고 일컬었다. 그리고 우리가 환상, 시적 그림의 눈속임이라고 부르는 것은 고대에는 명백함, 생생한 표현enargeia라고 불렀다. 그래서 플루타코라스가 전하는 바와 같이(*Erotica*, 제2권 1351쪽, Henr, Stephanus 편) 어떤 사람은 '시적 상상은 명백함 때문에 깨어있는 자들의 꿈이다'라고 말했다".

환상으로 끌어 올릴 수 있다는 점을 부각시킨다. 시적 그림이란 시가 상상을 매개로 독자의 내면에 불러일으키는 환상을 지칭하는 것인데, 레싱은 '그림'이라는 표현 때문에 시적 상상을 물질적 그림에 예속시키고 쓸데없이 문학의 묘사벽을 부추기는 것에 대해서 마땅치 않게 여겼다. 때문에 '시적 그림'이라는 말 대신 '시적 상상'이라는 용어를 써 줄 것을 제안했다. 외형적인 회화의 구상성보다는 내면의 시적 상상력에 더 큰 가치를 두는 것이나, 시가 회화에 비해 표현 대상의 범위가 훨씬 더 광범위하고 정신적이라고 여긴 점에서 레싱과 키에르케고어는 서로 일치한다. <그림자 그림>에서도 레싱의 회화와 문학의 변별론이 하나의 공인된 이론으로 제시되고 있다.

> 레싱이 그의 유명한 논문 <라오콘>에서, 시와 미술의 한계에 관하여 논쟁에 결말을 지어버린 이래로 두 예술 사이의 차이는 미술이 공간의 규정 속에, 그리고 시가 시간의 규정 속에 있다는 점, 또 미술이 정지靜止하고 있는 것을, 그리고 시가 움직이고 있는 것을 표현하는 데 있다고 하는 사실을 모든 예술인들이 만장일치로 받아들이고 있다(제1부 303).

레싱의 예술변별론은 예술 분류 체계로서 오늘날 우리에게도 익숙한 것이지만, 키에르케고어는 전혀 다른 관점에서 레싱의 이론을 적용한다. 무엇보다도 그의 탐구 주제는 실존이지 예

술작품이 아니다. 일련의 심미적 저술들에서 시적 상상력을 도구로 삼아 실존에 대한 실험 심리학적 관찰 및 현상학적 기술을 시도할 때, 키에르케고어가 대상으로 삼는 것은 불안, 우울, 절망과 같은 인간 정신의 내면적 경험들이다. 부제副題인 '심리학적 심심풀이'가 말해 주듯, 그림자 그림 역시 '비애'에 관한 심리학적 탐구를 시도한다. 관찰 대상으로 선택된 반성적 비애의 세 주인공은 괴테의 《크라비고》에 등장하는 마리 보마르쉐와 모차르트의 <돈 조반니>에 나오는 돈나 엘비라 그리고 괴테의 《파우스트》의 그레첸이다. 세 여인은 모두 사랑하는 남자에게 버림받는 비극적 인물들이며, 키에르케고어—심미가 A는 이들의 내면에서 작용하는 반성적 비애의 환상 운동을 상상 심리학적으로 재구성하고 있다.

'그릴 수 없음' 그러나 '말할 수 있음' — 반성적 비애의 그림자 그림

키에르케고어—심미가 A는 레싱의 이론을 서두에 언급한 다음, 이를 발판으로 삼아서 미술적인 표현주제가 될 수 있는 조건에 대해 논한다. 그에 따르면, 미술적인 표현의 주제가 되기 위한 첫째 조건은 투명성Durchsichtigkeit이다(제1부 303). 주제가 전적으로 투명해야만 주제가 지닌 내적인 본질이 외적인 형태에

안착하기 때문이다. 그는 환희를 투명성의 예로 들면서 비애와 대조한다. 환희에 비해서 비애가 미술적으로 표현하기 어려운 경우는, 비애가 전개되는 과정에서 내적인 것과 외적인 것의 대립이 본질적인 것으로 등장하는 단계에서다. 이별이나 불의의 사고 등, 비극적 사건으로 인해 발생하는 직접적인 비애는 환희와 마찬가지로 외면적으로 표출되는데, 이런 경우 비애는 미술의 주제가 될 수 있다. 이것은 외면적이며 가시적인 것으로서 직접적 비애die unmittelbare Trauer라고 할 수 있다. 반면, 겉으로는 평정平靜하나 내면은 외면과 불균형할 때, 비애가 안에서 정지하지 않고 지속적으로 운동할 때, 이것을 반성적 비애die reflektierte Trauer라고 부른다(제1부 304-305). 반성적 비애를 특징짓는 것은 첫째, 반복적으로 자기 자신에게로 되돌아오는 단조로운 운동이다(제1부 305-306, 308). 이런 운동의 원인은 개인의 주체적인 성질과 비애의 동기이다. 비정상적으로 반성적인 개인은 모든 비애를 반성적인 비애로 만들 수 있다. 또, 비애의 원인이 기만에서 비롯되었을 때 개인 속에서 반성적인 비애를 낳는 경향이 있다. 두 번째 반성적 비애의 특징은 외면과 내면의 부조화이다. 이 경우 비애는 자신을 표현할 적당한 대상과 방법을 찾지 못하기 때문에 어떤 특정한 표현에도 안주하지 못한다.

비애가 운동한다는 것은 시간적 계기를 함축하는 것이고, 외면과 내면이 모순된다는 것은 그것이 비가시적임을 의미한다. 레싱이 주장하는 바와 같이 시간적 연속성을 지니는 대상이나 눈

으로 볼 수 없는 대상은 미술의 대상이 될 수 없다. 그것은 문학의 고유대상이다. 말하자면 반성적 비애는 '말할 수 있지만, 그릴 수 없는 것'이다. 심미가 A는 반성적 비애가 화가에게 적합지 않은 주제이므로, 시인이나 심리학자에게 넘겨주어야 한다고 말한다(제1부 309). 그렇지만 마음속에서 은밀하게 일어나는 반성적 비애의 운동을 시인이나 심리학자가 어떻게 포착할 수 있을까? 이 물음은 A가 '우리들의 협회'라고 부르는 심파라네크로메노이에 관한 설명 속에서 답을 찾을 수 있다. 그는 자신을 포함하여 협회의 일원들을 '공감의 기사'라고 부른다(제1부 314). 그들은 단 하나의 열정, 즉 비애의 비밀에 대한 공감적인 관심(312)만을 지닌, 공감적인 관찰자들(제1부 313)이다. 그들은 경험이 풍부하며, 겉에 나타난 얼굴 뒤에 숨어 있는 제2의 얼굴을 발견하는 자(제1부 314)이다. 내부를 관찰하기 위해서는 비애의 비밀을 추적하는 특수한 눈, 각별히 훈련된 관찰력이 요구된다. 이 눈은 탐욕스럽지만 지극히 신중하고, 불안하고 강요하는 듯하지만 지극히 동정적이고, 끈질기고 교활하지만 지극히 성실하고 호의적이다. 또한 그들은 현재의 것이 아니라 과거의 것을 찾고 있고, 항상 현재적인 기쁨이 아니라 본질상 과거의 것인 비애를 찾는다(제1부 315). 그들의 열정은 비애의 실마리와 숨겨진 마음의 비밀을 찾고 있는 공감적인 불안(제1부 317)이다.

허구의 인물들인 보마르쉐, 엘비라, 그레첸이 마치 실제의 인물인 것처럼 그들의 내밀한 반성적 비애를 생생하게 묘사할

수 있는 것은 바로 관찰자의 타고난 재능, 습득한 기술(제1부 318) 덕분이다. 심리학적 관찰이라고 부를 수 있는 이러한 방식은 키에르케고어의 저술 곳곳에서 사용되는 현상학적 탐구의 방법론이다.[36] 이에 덧붙여, 반성적 비애를 재구성하기 위해서는 상상력이 요구된다. 상상에 의해서 시적 현실성을 창조하는 방법은 키에르케고어가 특정한 실존 단계를 대표하는 가명의 저자들의 인격을 만들어 낼 때 사용하는 방식이며, 이것이야 말로 문학이 지닌 최상의 능력이다. 심미가 A는 직접적인 비애의 경우 원상과 재현의 직접적이고 외면적인 유사성이 가능하지만, 반성적 비애는 눈으로 볼 수 없기 때문에 상상을 통해 독자의 내면에 상을 투사하는 방법으로 그려진 "그림자 그림(실루엣)"으로만 보여줄 수 있다고 말한다.

> 내가 어떤 그림자 그림을 내 손에 들면, 그것은 나에게 아무런 인상도 주지 않고, 또 그것에 관한 아무런 뚜렷한 개념도 내게 부여하지 않는다. 다만 내가 그것을 마주 서 있는 벽을 향해 들고, 그리고 그것을 직접 보지 않고 벽에 나타난 것을 볼 때만, 나는 그것을 볼 수 있다. 여기서 내가 제시하는 상은 그와 같은 것으로서, 그것은 내가 외적인 것을 통하여 보지 않고서는 감지할 수 없는 그런 내적인 상이다. 아마도 이 외적인 것은 별나게 두드러진 것이 아닐

36 유영소, <키에르케고어의 세 가지 실존유형 속에 나타난 '에로스적인 것'연구>, 22-30쪽 참조.

지도 모른다 — 내가 그것을 투시하여 그대들에게 보여 주려는 것이 하나의 내면적인 상이고, 또 그것이 영혼의 가장 섬세한 기분으로 짜여진 것이기 때문에, 외면적으로 볼 수 있기에는 너무나도 섬세하게 그려진 매력적인 상이라는 것을 발견할 때까지는 말이다(1부 310-311).

키에르케고어가 '그림자 그림'이라고 부르는 반성적 비애의 상Bild은 외면과 모순된 내면의 그림이다. 반성적 비애의 운동은 높은 단계로의 상승이 없이, 언제까지나 되풀이해서 처음부터 다시 시작하고, 모든 일을 끄집어내서 다시 곰곰이 생각하고, 상상의 법정에 증인들을 불러 신문하고, 그들의 증언을 샅샅이 비교하고 검토한다. 이런 과정은 수백 번 반복하더라도 결코 끝나지 않으며, 마비를 동반하는 환상운동은 무한하게 지속된다. 이 반성적 비애의 운동은 정확하게 반성적 심미가가 수행하는 내면의 운동과 일치한다. 반성적 심미가가 상상을 매개로 자기의 가능성을 반성하는 상태는 시인이 자기 방안에 앉아서 눈을 감고 온갖 상상을 펼치는 모습과 유사하다. 이 같은 반성은 언어에 의해 매개될 수 있고 문학적인 형식으로 재구성이 가능하다. 이 때 상상적으로 재구성된 현실은 내면에 투영된 시적 현실성이며, 레싱이 말한 바, '시적 그림' 혹은 '시적 상상'이라고 부를 수 있는 것이다.

실루엣은 검은 색이지만, 관객이 흑백영화를 보는 중에는 색을 망각하는 것처럼, 소설을 읽는 사람이 인쇄된 활자의 검은색

을 의식하지 않는 것처럼, '상상의 도움으로' 내면의 스크린 위에 투사된 환상은 생생하고 매혹적인 것이다. 레싱이 구체적인 상을 눈앞에 제시하는 회화 보다 시인의 환상적 재능에 더 높은 무한성을 부여했던 것은 환상이 지니는 이 놀라운 힘을 인식했기 때문이다. 케에르케고어 역시 이 힘의 본질을 잘 알았다. 그는 시적으로 창조된 반성적 심미가를 통해 자기 관념 속에서 상상적으로 환상-자아를 창조하고, 그것을 자신으로 착각하는 모든 과정을 독자의 상상의 스크린 위에 투영한다. 그의 전략은 환상에 의한 환상의 전복인 것이다.

인간 실존의 내면성

키에르케고어의 예술에 대한 관점은 무엇인가를 살펴보는 데서 시작하여, 되어감의 과정에 있는 실존을 매개하는 예술 매체의 한계에 관한 고찰을 거쳐 <그림자 그림>을 중심으로 시와 미술의 매체적 특성과 표현 주제와의 관계를 논구하는 마지막 장까지, 이 글이 목적했던 바는 실존적 인간학 속에 녹아 있는 키에르케고어의 예술론을 끌어내서 그 요체가 무엇인지 드러내는 것이었다. 미술을 공간예술로, 문학을 시간예술로 본다든지 이념과 매개의 조화를 주장하는 것 등은 지금에 와서는 낡은 이야기이고, 키에르케고어가 살았던 시대를 감안하더라도 독창적인 이론이라고 말할 수는 없을 것이다. 그러나 예술에 대한 단편적인 언급들은 단지 표면에 불과하다. 다시 말해 그런 것은 키에르케고어의 예술론의 요체라고 할 수 없다. 인간의 심미성에 관해서 키에르케고어만큼 깊이 통찰한 사상가는 그리 흔하지 않다. 아마도 <…에로스적인 것>에서 예술을 인간과 분리하지 않고, 인간 의식의 깊은 곳까지 내려가 거기에서부터 감성과 음악적인 것, 반성과 언어적인 것의 상호 연관성을 논한 것은 하나의

단적인 예가 될 것이다. 만하이머Ronald J. Manheimer는 이 점을 예리하게 잘 포착했는데, 그는 키에르케고어가 모차르트의 〈돈 죠반니〉에 관한 소론에서 의식이 원초적 직접성의 상태로 탄생하는 과정을 그리고 있으며, 동시에 말할 수 없는 것을 듣게 해줄 수 있는 음악의 고유성을 밝히고 있다고 지적한다.[37] 요컨대 소론에서 키에르케고어가 관심을 기울인 것은 하나의 음악이론이 아니라 인간 의식의 직접성과 그것을 표현하는 본질적 매체로서 음악과의 관계인 것이다.

그렇다면 키에르케고어의 예술론의 요체는 무엇일까? 〈그림자 그림〉에서 볼 수 있듯이, 예술에 대한 키에르케고어의 논의의 중심에 있는 것은 인간 실존의 내면성이지 예술 그 자체가 아니다. 직접적·반성적 비애에 관한 그의 분석은 인간 실존의 내면을 깊이 들여다보면서 보편적 체험으로서 비애가 깊은 탄식과 절규로 표현되기도 하지만, 그 성격에 따라 그림으로 표현될 수도 있고 시를 통해서만 표현이 가능한 경우도 있다는 것을 독자에게 일깨워준다. 그는 시란 무엇인가? 미술은 무엇인가? 라고 묻지 않는다. 대신 직접적 비애와 반성적 비애는 어떻게 다른가? 이 비애의 운동을 표현할 수 있는 적절한 매체는 무엇인가? 라고 질문한다. 따라서 그의 예술론은 별개의 독립된 학문 분과가 아니라 인간학적 관심을 경유하여 실존과의 관계 속에서 정립되

37 Manheimer, Ronald J., *Kierkegaard as Educator*, 이홍우 외 옮김, 《키에르케고르의 교육이론》, 교육과학사, 2003. 317-319쪽 참조.

는 것이다. 철학적 인간학의 지평에서 예술을 다루는 것은 키에르케고어의 예술론의 핵심이다. 또한 그것은 추상적이고 관념적인 대상으로서 예술을 구체적인 인간 실존과 분리할 수 없는 본질적 매체이자 표현으로 재정립하고, 울고 웃고 노래하며 춤추는 실존의 현실 무대로 복귀하게 하는 획기적 기획이다.

예술을 인간 의식과 분리해서 다루는 것이 학문 세계에서는 자연스러운 일일 수도 있다. 하지만 실제로 인간을 떠난 예술이란 존재하지 않는다. 이런 의미에서, 예술을 바라보는 키에르케고어의 관점은 지극히 실제적이며 인간학적이라고 할 수 있다. 앞에서 키에르케고어의 실존적 인간학 속에 녹아 있는 예술론을 추출한다는 목표를 밝혔지만, 이는 예술 이론을 따로 구분해내겠다는 뜻은 결코 아니다. 어차피 키에르케고어의 텍스트에서 음악을 끌어내면 직접성이 따라서 오고, 얼마 되지 않는 미술에 관한 진술들을 추려내노라면 거기에는 그릴 수 있는 외면성과 그릴 수 없는 내면성이 불가분 얽혀 있다. 때문에 이 글에서는 얽히고설킨 그대로를 끄집어내서 살피면서 기존의 예술론과 구별되는 키에르케고어의 예술론의 핵심에 가능한 가까이 접근하고자 했다.

무한과 마주한 단독자의 풍경

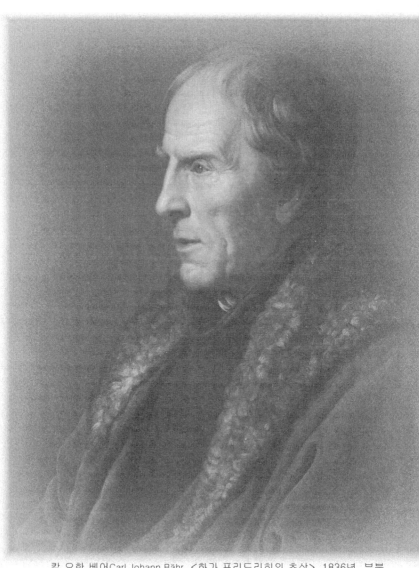

칼 요한 베어Carl Johann Bähr, <화가 프리드리히의 초상>, 1836년. 부분

이 책은 간행됨으로써 비유적으로 말해, 이를테면, 일종의 나그네의 길을 떠난다고 할 수 있는 한, 나는 잠시 이 책의 가는 길을 뒤쫓아 가보았습니다. 그 때, 이 책이 쓸쓸한 길을 걷기도 하고 홀로 외로이 넓은 국도를 걸어가는 것을 보았습니다. 한두 번 언뜻 보아 비슷하기 때문에 속아서 오해한 다음에 마침내 이 책은 내가 기쁨과 감사함으로 나의 독자라고 부르는 저 한 사람을 만났습니다.

코펜하겐 1843년 5월 5일 S. K.
— 키에르케고어, 《신앙의 기대》에서

자기편에 많은 팬을 갖는 일은 당연히 큰 영광일 것입니다. 하지만 소수의 정선된 팬을 갖는 일은 훨씬 더 큰 영광임에 틀림없습니다. 일반적으로 만족한다는 것은 일반적인 사람들을 만족시키는 것을 의미합니다. 통속적인 사람들 das Gemeinne만이 일반적allgemein입니다.

— 노르베르트 볼프, 〈카스파 다비트 프리드리히〉에서

저 한 사람의 독자'에서 '단독자單獨子'로

외로운 나그네가 홀로 낯선 길을 걷는 풍경이 그대로 그려지는 키에르케고어의 서정적 인용문은 그가 최초로 출판한 종교적 저술, 《두 개의 건덕적 강화》의 '머리말'에 등장하고 있다. 이보다 3개월 앞서 1843년 2월 20일에 발표된 처녀작 《이것이냐 / 저것이냐》가 얻은 대중적 인기와 비교한다면, 이 작은 책이 걸어간 길은 과연 오솔길이라고 부를 만하다. 가명의 편집자 이름으로 발표한 《이것이냐 / 저것이냐》와 달리 이 강화는 실명으로 출판되었다. 머리말에 기록된 5월 5일은 그의 생일이다. 하지만 실제 출판일은 5월 16일로, 그는 이 책을 코펜하겐에서 모직상을 했던 선친에게 헌정했다. 여기서 키에르케고어가 '나의 독자'고 부른 그는 누구일까? '저 한 사람'은 다름 아닌 그의 약혼녀였던 레기네 올센Regine Olsen이다(《신앙의 기대》, 182). 두 사람은 일 년 남짓 약혼 관계를 유지했으나, 키에르케고어 쪽에서 파혼을 선언했다. 물론 이별이 쉽지는 않았다. 파혼을 결심하고 약혼반지를 돌려주면서 그는 편지에 이렇게 썼다. "명주로 만든 노끈

을 보낸다는 것은, 동양에 있어서는 그것을 받는 사람에게 사형을 의미합니다만, 반지를 보낸다는 것은 이 고장에서는 그것을 보내는 사람에 대한 사형을 의미합니다."[1] 그가 자신에게 사형선고와도 같은 파혼을 감행한 까닭이 무엇일까? 추론이 분분하나 명확한 이유는 알 수 없다. 분명한 것은 키에르케고어가 죽을 때까지 사랑했고, 평생 이 한 사람의 독자를 위해 저술했으며, 자신의 전 유산을 상속하고자 했던 장본인이 바로 레기네라는 사실이다. 덴마크 안에서 레기네 이상으로 그 생이 비상한 의의를 지녔다고 칭해질 여인은 아무도, 절대로 없을 거라고 키에르케고어가 말했다지만,[2] 실제는 그 이상이었다. 덴마크만이 아니라 전 세계가 키에르케고어의 이름과 더불어 '레기네'를 알게 되었다. 파혼 후 그녀가 다른 남자와 결혼했음에도 남편이 아닌 키에르케고어와 짝이 되어 세상에 알려진 것이다. 그렇게 된 까닭은 키에르케고어에게 있다. 그는 단 한 사람을 평생 사랑할 수 있었던 사람이다.

레기네와의 관계가 불행한 사랑임에는 틀림없지만, 그가 사랑하기를 멈춘 것은 결코 아니었다. 키에르케고어는 조심스레 그의 파혼은 동시에 '신과 맺은 약혼'이라고 표현했다.[3] 두 번

1 월터 라우리, 《키에르케고르 – 생애와 사상》, 이학 옮김, 청목서적, 1988. 126쪽.

* 본문 안에서 인용하는 구절에는 '(Lowrie. 쪽수)'로 표기.

2 발터 니그, 《예언자적 사상가 쇠렌 키에르케고르》, 강희영 옮김, 분도출판사, 1974. 35쪽.

3 앞의 책, 37쪽.

째 베를린 여행에서 돌아온 1843년, 레기네가 다른 사람과 약혼한 사실을 알게 된 그에게 정신적 변화가 일어났다. 그 해 10월에 발표된 《세 개의 건덕적 강화》 말미에 키에르케고어는 "하늘에 계신 하나님이 나의 첫사랑이었다고 참으로 말할 수 있는 사람은 복이 있다(《신앙의 기대》, 176)"고 쓰고 있다. 이 강화는 레기네를 위한 저작으로부터의 내면적 해방을 의미한다. "말하자면 '그녀에 대한 이별의 말'인 동시에 그가 하나님과 나눈 '혼잣말'(《신앙의 기대》, 205)"이라고 할 수 있다. 이후 발표된 열여섯 개의 강화는 레기네로부터 해방된, 하나님 앞에서의 단독자 키에르케고어의 '자기 자신에게 타일러 주는 말'이 된다. 이와 같이 '저 한 사람'에 대한 강조, '단독자'라는 범주는 키에르케고어가 처음부터 지니고 있었던 사상이다(《관점》, 447).[4] 또한 단독자의 발견은 키에르케고어의 탁월한 업적이기도 하다. 그가 종교적 저술을 시작하면서 단독자를 하나의 기치로 삼고 되풀이해서 강조하기 전까지, 단독자라는 실재는 존재했어도 확실하게 명명되거나 조명을 받지 못했다.

레기네와의 연애가 하나의 계기가 되기는 했지만, 단독자가 키에르케고어 사상의 중심에 놓이게 된 데는 종교적이고 철학적인 동인이 크게 작용했다. 그가 활동하던 19세기 덴마크 사상계는 헤겔 철학이 지배적이었다. 덴마크에 헤겔 사상을 처음으로

4 쇠얀 키에르케고르, 《관점》, 임춘갑 옮김, 다산글방, 2007.

* 본문 안에서 인용하는 구절에는 (《관점》, 쪽수)로 표기.

소개한 사람은 철학자이자 극작가, 대학교수였으며 중요 평론 잡지의 편집자였던 하이베어J. L. Heiberg였다. 헤이베어가 1820 년경에 도입한 헤겔주의가 덴마크 대학과 지성 세계에서 지배적 인 영향력을 행사하도록 한 사람은 나중에 덴마크 국교회의 대 감독이 된 헤겔주의 신학자 마르텐센H. L. Martensen이다. 마르 텐센은 키에르케고어의 대학시절 은사였고, 하이베어는 사상적 으로 그에게 많은 영향을 미친 인물이다. 부친의 뜻에 따라 코펜 하겐 대학 신학부에서 공부하던 키에르케고어는 동시대의 사상 적 조류에 영향을 받았고, 헤겔에 대해 경탄하며 그에게 기꺼이 배우겠다고 생각했다. 그러나 저자로서 자신의 독자적 사상을 전개한 후로는 실존으로서 개인이 들어설 자리가 없는 사변 체 계에 단호히 맞섰다. 그는 평생 헤겔의 절대 관념론에 대항했을 뿐 아니라 마르텐센이나 하이베어와도 사상적·신앙적으로 갈등 관계에 서게 되었다. 비록 골리앗의 군대와 겨룬 다윗처럼 홀로 였지만, 그는 주머니 속의 물맷돌 같은 여러 명의 가명의 저자들 을 통해 효과적으로 체계의 급소를 공격했다.

> 국내에서 너도나도 모두가 말끝마다 체계, 체계 하고 있던
> 당시에, '외톨이'[5]라는 이 범주를 가지고 가명의 저자는 체
> 계에 일격을 가하려고 하고 있었다(《관점》, 447).

5 '외톨이'는 인용한 저서의 옮긴이가 선택한 우리말 번역어로 '단독자'와 같은 말이
 다.

그렇다면 키에르케고어가 어떤 희생을 불사하고서라도 자신의 저술과 더불어 사수하고자 했던 단독자는 무엇인가? 일반적으로 말하는 '개인'은 아니다. 그냥 홀로 있는 사람을 의미하지도 않는다. 이것은 "하나님에게 대응하는 존재"를 지칭하는 개념이다(《관점》, 454). 키에르케고어의 설명을 직접 들어보자.

> 신앙이란 것은 연애보다도 더 결정적으로 외톨이와 관계된다. 외톨이-특별히 뛰어났다거나 각별한 재능이 부여된 개인이란 의미에서 외톨이가 아니라, 모든 사람이 절대적으로 그런 존재가 될 수 있고, 또 되어야만 한다는 의미에서의 외톨이 — 이런 외톨이는 자신이 외톨이라고 하는 사실에서 자신이 축복된 존재라는 것을 발견할 것이다(《관점》, 444).

본질적으로는 누구나 다 신 앞에서 단독자이며, 마땅히 그렇게 되어야 한다. 그러나 모든 사람이 되어야 하는 바대로 살아가는 것은 아니다. 우리는 단독자에 대한 보다 자세한 설명을 키에르케고어가 자신보다 높은 단계의 실존으로 설정한 가명의 저자이자 참 그리스도인, 안티 클리마쿠스의 《죽음에 이르는 병》에서 찾아볼 수 있다. 이 책에서 안티 클리마쿠스는 인간 실존의 자기의식의 단계들을 집중적으로 논한다. 자기의식의 맨 처음 단계는 자기를 소유하는 것에 대한 무지의 단계, 곧 심미적 단계이다. 그 다음은 영원한 어떤 것이 포함되어 있는 자기를 소유하는 것에 대한 앎의 단계로서, 윤리적 단계와 내재적內在的

종교성A가 여기에 해당한다. 최종 단계인 다음 단계를 언급하기 전에 안티 클리마쿠스는 "이제 변증법적으로 새로운 방향을 취해야 한다"고 말한다.[6] 앞에서 언급한 두 가지 자기의식의 단계적 변화의 특징은 인간의 자기의 범주 안에, 혹은 그 척도를 인간으로 삼고 있는 자기 안에 있다는 사실이다. 그러나 최종 단계에서 제 3의 요소이자 새로운 척도인 '하나님'이 등장한다. 그럼으로써 비로소 "자기 자신과 관계할 뿐더러 자기 자신과 관계하는 가운데 타자와도 관계하는 관계"[7]로서 인간의 '자기'가 정립되는 것이다.

> 그렇지만 이 자기는 그것이 직접 하나님 앞에 있는 자기라는 사실에 의해 새로운 성질 내지 조건을 획득한다. 이 자기는 더 이상 단순한 인간적 자기가 아니라, 오해되지 않기를 바라건대, 내가 신학적 자기라고 부르고자 하는 바이며, 직접 하나님 앞에 있는 자기이다. 그런데 이 자기는 하나님 앞에 실존함으로써, 하나님을 척도로 하는 인간의 자기가 됨으로써 얼마나 무한한 실재Realität를 획득하는가! 직접 자신의 가축 앞에 있는 자기인(만일 이것이 가능하다면) 목자는 매우 낮은 자기이며, 비슷하게 자기 노예 앞에 있는 자기인 주인은 실제로는 자기가 아니다. 왜냐하면 두 경우 모두 기준이 결여되어 있기 때문이다. 이전에는 오직

6 쇠렌 키에르케고르, 《죽음에 이르는 병》, 임규정 옮김, 한길사, 2007. 161쪽.
7 앞의 책, 56쪽.

자기 부모만을 기준으로 삼았던 아이는 국가를 기준으로 삼음으로써 성인으로서의 자기가 되지만, 하나님을 기준으로 삼음으로써 자기에게 얼마나 무한한 강조가 주어지는가? 자기의 기준은 언제나 아이가 그 앞에서 자기인 바로 그런 것이거니와, 이것이 이제 '기준'의 정의이다.[8]

　단독자는 바로 '직접 하나님 앞에 있는 자기'이다. '나는 하나님 앞에 있다'는 자기인식은 실존의 마지막 단계인 역설적 종교성B의 주체 인식이다. 그러므로 오해나 착각은 금물이다. 홀로 있다고 해서 모두가 단독자인 것은 아니다. 누구나 절대적으로 그렇게 될 수 있고, 되어야 하지만 그렇게 되기란 쉬운 일이 아니기 때문이다. 자연인인 심미적 실존은 신의식神意識이 없다. 따라서 정신으로서 자기를 정립해 줄 기준이 없으므로 아직 '자기'가 아니다. 키에르케고어가 '절망'이라고 부른 것, 곧 죽음에 이르는 병은 바로 이와 같은 본질적 자기인식自己認識이 부재한 자기 상실의 상태를 의미한다. 그러므로 참인간이 되기 위해서는 '기준'이 중요하다. 키에르케고어는 "나는 무엇 앞에 있는가?"라는 근본 질문에 전부를 걸었다. 레기네를 잃은 것이 정당한 이유 때문이었다면, 필시 '레기네의 앞'보다 중요한 누군가의 '앞'에 서기 위해서였을 것이다. 이제 우리는 '단독자'와 '~앞에서'라는 두 가지 핵심어를 붙들고 키에르케고어보다 앞

8 앞의 책, 161-162쪽.

서 태어난 독일 화가 카스파르 다비드 프리드리히Caspar David Friedrich(1774-1840)에게로 간다. 무한을 바라보는 유한자를 담은 그의 풍경화를 통해서 키에르케고어의 근본 질문의 의미를 풀어볼 것이다.

무한無限과 마주한 인간의 풍경

키에르케고어는 스스로 낭만주의적 성향을 다분히 지니고 있었으나 감각주의적이고 세속적인 낭만주의에 대해서는 철두철미 경계했다. 이런 의미에서의 낭만주의는 헤겔의 사변적 체계와 더불어 그가 평생 대항해서 싸운 적수들 가운데 하나라고 할 수 있다. 그러나 낭만주의 정신의 핵심이라고 할 수 있는 '아이러니 irony'는 그의 학위논문 주제였으며, 특별히 소크라테스의 아이러니는 그의 저술 방식인 간접 전달에 결정적인 영향을 미쳤다. 요컨대 낭만주의와 키에르케고어는 긍정적이면서도 부정적인 양면적 관계를 지닌다고 할 수 있다. 인간 이성을 절대시하는 합리주의와 계몽주의와의 대립, 즉 직관, 정신, 감수성, 상상력, 신앙, 측량 불가한 것, 무한한 것, 표현 불가한 것에 대한 예찬 등을 낭만주의의 특징으로 꼽는다면 우리는 키에르케고어에게서도 이런 요소들을 발견할 수 있다.[9] 무엇보다 주관성Subjektivität

9 김종두, 《키에르케고르의 실존사상과 현대인의 자아이해》, 도서출판 앰-애드, 2002. 85쪽 참조.

과 열정Leidenschaft에 대한 강조, 아이러니와 유머의 적극적 사용 등은 낭만주의의 특징과 일치하는 점들이다. 그러나 신인식에 있어서는 여러 낭만주의 사상가들과 궤를 달리했으며, 특별히 범신론이나 범신론적 경향에 대립했다. 키에르케고어는 단독자라는 범주가 범신론적인 혼란에 대항할 수 있는 확고한 거점이고 또 그런 거점으로 남을 것임을 천명하면서, 이 범주가 없었더라면 범신론이 절대적으로 승리를 거두었을 것이라고 말했다 (《관점》, 454). 즉 그에게 있어서 단독자는 그리스도교의 흥망과 직결되는 핵심 범주였다. 따라서 신과 전全 우주 사이의 질적 대립을 인정하지 않고 동일성을 주장하는 일체의 범신론과 키에르케고어의 단독자는 상반되는 것임을 분명히 하면서, 낭만주의 화가 프리드리히의 그림 속에서 단독자라는 주제를 탐색하고자 한다.

카스파르 다비드 프리드리히와 종교적 모티브

프리드리히는 1774년 스웨덴 영토의 일부였던 그라이프스발트Greifswald에서 태어났다. 그의 아버지는 엄격한 루터교도로서 자녀들에게 지나치게 완고한 도덕 원칙을 물려준 것으로 알려져 있다. 또한 그는 일찍이 죽음을 경험한다. 1781년, 채 열살도 되기 전에 어머니가 세상을 떠났다. 이후 다섯 형제 가운

데 둘을 잃게 되는데, 요한 크리스토퍼는 빙판에 빠진 프리드리히를 구하려다 익사했다. 그로부터 십 년이 지난 1791년에는 누이 마리아가 발진티푸스로 죽었다. 아버지의 엄격한 종교 교육이나 가족과의 이른 사별死別은 놀라울 정도로 키에르케고어의 체험과 유사하다. 미카엘 키에르케고어의 일곱 자녀들 중 막내였던 키에르케고어는 아홉 살이 못 되서 한 형과 한 누나를 잃었다. 그가 21세가 되기 전 불과 2년 반 사이에 다른 두 누나들과 또 한 형 그리고 어머니 역시 죽음을 맞이했다.[10] 남은 가족은 아버지와 훗날 목사가 된 큰 형 페터뿐이었다. 이와 같은 가족사 때문에 키에르케고어 자신도 35세를 넘기지 못할 것이라고 믿었고, 그의 우울한 예감과 집안을 둘러싼 죽음의 그림자는 레기네와의 파혼 결정에도 적잖이 영향을 미쳤을 것으로 보인다. 다른 한편으로 그의 저술이나 일기 등 여러 곳에서 언급하고 있듯이 키에르케고어는 부친으로부터 엄격한 신앙 교육을 받았다. 〈두 개의 윤리적-종교적인 소논문Zweikleinen ethisch-religioesen Anhandlungen〉의 한 구절에는 "옛날에 어떤 사람이 있었다. 어렸을 때 그는 그리스도교 안에서 엄격한 교육을 받고 자라났다. 그는 딴 아이들이 보통으로 듣는 것, 즉 어린 예수와 천사와 그 밖의 그와 비슷한 것에 대해서는 그리 많이 듣지를 못하였다. 반면에 그들은 십자가에 못 박힌 자가 바로 예수라는 말은 더 자주 들려주었다.

10 앞의 책, 33쪽.

그리하여 이 그림이야말로 구세주에 대하여 그가 소유하고 있는 유일한 것, 유일한 인상이었다. 어린아이였음에도 불구하고 그는 이미 늙은이처럼 늙어 있었다(Lowrie, 46)."라고 적고 있다. 다른 곳에서 키에르케고어가 "나는 태어났을 때 이미 늙은이였다"고 밝힌 바 있으므로 이 구절의 '어떤 사람'이 바로 그 자신이라는 것은 쉽게 알 수 있다. 죽음과 십자가, 이것은 키에르케고어와 프리드리히 두 사람 모두를 관통하는 주제이다.

신앙적 측면에서 부친의 영향력을 깊게 받은 키에르케고어와 달리 프리드리히는 가정의 신앙교육 외에 다양한 경로를 통해 특유의 주관적이고 신비주의적인 종교성을 형성하게 되었다. 먼저 루터파 가정의 신앙교육에 따라 그는 개개인이 하나님께 다가갈 길을 개척해야 한다는 운명관을 지니고 있었다. 때문에 아카데미의 가르침이나 다른 화가들의 이론을 무조건적으로 수용하지 않았고, 평론가들을 혐오했다.[11] 자신의 세계에 깊이 몰두했으며 자신만의 세계관을 고수했다. 이것은 그의 그림에서 나타나는 구도의 독특성, 즉 남들과는 전혀 다른 각도에서 대상을 바라보고 창조적이고 대범한 화면을 구성하는 화가의 개성으로 연결된다. 그의 구도는 세상에 대한 자신의 해석을 표현하기 위해 정확히 계산된 것이었다(Brown, 140). 일례로 프리드리히 그림의 두드러진 특징인 탈원근법적 구조는 중경中景이 거의 없고,

11 데이비드 블레이니 브라운, 《낭만주의》, 강주헌 옮김, 한길아트, 2004. 140쪽.
* 본문 안에서 인용하는 구절에는 (Brown, 쪽수)로 표기.

<드레스덴 근처의 울로 둘러싸인 넓은 땅*The Grosse Gehege near Dresden*> (1832년
캔버스에 유화, 73.5x102.5cm, 드레스덴 회화전시관 신거장

전경前景과 배경이 극단적으로 대비되는 쌍곡선 구성에 기초한다. 감상자의 시선을 한 지점으로 수렴하는 원근법적 구도와 달리 소실점이 없는 쌍곡선 구도에서는 시선이 한 점으로 집중되지 않고 공간이 무한히 확장되는 시각적 효과가 일어난다.[12] 이런 효과를 가장 뚜렷하게 보여주는 것은 후기 작품에 속하는 <드레스덴 근처의 울로 둘러싸인 넓은 땅>[그림1]일 것이다. 어떤 광학 도구나 시야를 자유롭게 확보할 수 있는 장비의 도움을 받지 않았는데도 19세기에 이처럼 대범한 구도를 잡아낼 수 있다는 것 자체가 경이롭다. 프리드리히는 사물을 더 정확히 보려면 육체의 눈을 닫고 영적인 눈으로 보아야 하며, 회화는 자연과 우리를 연결하게 하는 매개체라고 말했다(Brown, 140). 하지만 이 작품을 보면 자연 관찰과 정확한 소묘의 기초 위에서 영적인 눈이 제구실을 한 것이라고 여겨진다.

프리드리히의 천부적 재능과 화가로서의 수련에 독특한 종교적 색채를 불어넣은 또 다른 동인을 찾는다면, 17세기 후반 독일 지역에서 시작되어 19세기 후반까지 지속된 경건주의 Pietism를 들 수 있을 것이다. 당시 그라이프스발트의 교구 총감독관이었던 고틀리프 슐레겔Gottlieb Schlegel의 경건주의는 청소년기 프리드리히에게 영향을 끼쳤다. 예수에게 개별적으로 귀의하는 청빈하고 경건한 삶의 태도를 중시하고, 지성이 아닌 마음

12 박민수, <카스파 다비트 프리드리히의 해양풍경화와 슐라이어마허의 영향>, 《해항
도시문화교섭학》 제9호, 2013. 235-236쪽.

으로 신과 대면하는 신앙을 추구하게 된 것 등이 그 영향이라고 할 수 있다.[13]

1805년에 프리드리히는 진보적인 프로테스탄트 교회 미술의 기초를 세울 목적으로 고향 친구들과 동아리를 조직한다. 이들 구성원은 진정한 예술작품에는 '정신의 숭고함'과 '종교적 영감'이 있어야 한다는 프리드리히의 생각에 공감하고 있었다(Norbert, 19). 당시 그라이프스발트를 다스렸던 구스타프 4세 아돌프 왕은 스웨덴을 본보기로 하여 새로운 기도서와 헌법을 도입하고자 했는데, 목사이자 시인이었던 고트하르트 코제가르텐Gotthard Kosegarten이 이 일에 중요한 구실을 맡았다. 코제가르텐은 아르고나 곶 근처의 비트라는 어촌에서 조금 떨어진 곳에 있는 뤼겐 섬에서 정기적으로 야외 '해변 설교'를 했다. 프리드리히의 많은 그림에 등장하는 뤼겐의 아름다운 풍경 속에서 코제가르텐은 자연 속의 신의 계시를 증언했다(Norbert, 19). 프리드리히는 친구들과 함께 뤼겐 섬의 해변 설교를 자주 들었고, 코제가르텐의 범신론의 영향을 받아 자연을 신의 피조물일 뿐 아니라 신의 양태이자 표현으로도 파악하게 되었다. 이것이 그의 예술관에도 반영되어 예술에서 신성을 포착하는 데 관심을 기울였다.[14]

1810년경 프리드리히는 낭만주의 철학자 슐라이어마허

13 앞의 책, 221쪽.

14 앞의 책, 222쪽.

Friedrich Daniel Ernst Schleiermacher(1768-1834)와 조우한다. 슐라이어마허는 베를린에서 개최되는 전시회 일로 드레스덴을 방문하여 프리드리히에게 출품을 요청했다. 이후 출품할 작품 선정에 관여했으며, 이미 제작된 〈바닷가의 수도승〉의 개작을 요청하기도 했다.[15] 그러나 이보다 앞서 1798년에 두 사람이 만났을 가능성도 있으며, 1802년 이후로 프리드리히가 친분을 가졌던 낭만주의 작가 티크Ludwig Tieck를 통해서 간접적으로 그의 사상과 접촉했을 수도 있다. 슐라이어마허는 목사의 아들로서 프리드리히와 마찬가지로 경건주의의 그늘 아래 있었고 초기 낭만주의자들과 긴밀하게 교류했다. 평신도의 위상을 강조한 헤른후트Herrnhut 파(혹은 연합 형제단)의 경건주의 영향 아래 성장한 그는 종교적 체험을 개별적인 것으로 파악했으며, 개인이 독자적으로 우주와 만나 무한자에게 사로잡히는 순간적 체험이라고 보았다. 이때 체험의 본질은 우주의 사물이 우리에게 가해오는 작용을 감수하는 수동적 직관에 있는 것이다.[16] 이와 같은 개별성과 직관에 대한 강조는 일반적인 낭만주의의 특성과도 일치한다. 특별히 그는 신과의 만남을 매개하는 교회나 제도적 성직자의 구실을 자격 있는 ― 종교적 체험을 했거나 할 수 있는 ― 평신도 역시 담당할 수 있다고 보았다. 이와 같은 평신도 성직자 개념은 종교와 예술의 관계에 있어서 예술가의 위상位相 확대로

15 앞의 책, 223쪽 참조.
16 앞의 책, 224-225쪽 참조.

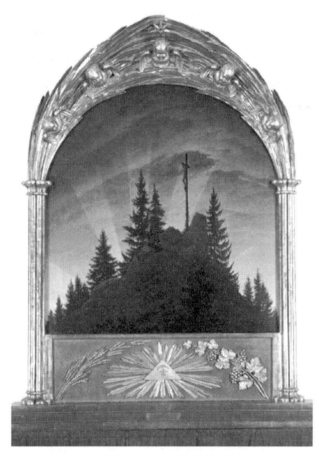

[그림2]

<테첸 제단(산 속의 십자가) *Tetschener Altar(Kreuz im Gebirge)*> (1807/08년)
캔버스에 유화, 115 × 110.5 cm, 드레스덴 국립미술관 회화전시관 신거장실

까지 이어진다. 말하자면 종교와 예술의 동질성을 토대로 예술가가 종교를 위한 가장 탁월한 중개자가 될 수 있다고 주장하는 것이다. 슐라이어마허가 종교와 예술 간의 공통점으로 보는 것은 양자가 직관과 감정에 기초한다는 점, 개별성과 직접성을 근거하기 때문에 일체의 개념성이나 체계성에 반발하다는 점, 그리고 양자 모두 도덕과 달리 그 자체가 목적이 되기 때문에 인식적 관심이나 공동체적 책임성과도 일차적으로는 무관하다는 점 등이다.[17]

프리드리히가 슐라이어마허의 사상을 어느 정도로 흡수했는지는 단적으로 말하기는 어렵지만 그가 예술을 신과 인간의 매개로 이해한 것만은 분명하다. 그에게 있어서 그림을 통해 자연을 드러낸다는 것은 그 속에 깃든 신적인 것을 드러내는 것이며, 곧 유한한 것을 통해 무한한 것을 나타내는 것이다. 따라서 프리드리히의 작품은 자연의 외관을 사실적으로 재현하는 전통적인 풍경화와 달리 깊은 종교적 감성을 바탕으로 유한자와 무한자의 관계를 표현한다. 자연은 이를 위한 상징적 도구로 사용되므로 감상자는 전체적인 분위기에서 종교화에 가깝다는 인상을 받게 된다. 이것을 단적으로 보여주는 것이 프리드리히의 첫 걸작으로서 풍경화의 역사를 다시 쓴 〈산 속의 십자가〉[그림2]이다.

1808년에 발표된 이 작품은 '테첸의 제단'으로도 불린다. 발

17 앞의 책, 226쪽 참조.

표 당시 드레스덴의 전시장에서는 제단처럼 검은 천을 늘어뜨린 책상 위에 배치하고 희미한 빛으로만 조명한 이 그림 앞에서 "평소에 큰 소리로 떠들던 사람들까지 교회에 들어선 것처럼 나지막하게 속삭였다"(Brown, 124). 진보적인 사상가들은 이 새로운 풍경화에 지지를 보냈지만, 보수적인 평론가들의 반응은 달랐다. 1809년 1월 7일자 신문 〈*Zeitung für die elegante Welt*〉에 실린 프리드리히 폰 람도어Friedrich von Ramdohr의 글이 대표적인 예다. 아카데미 고전주의 옹호자였던 람도어가 가장 강력하게 비난을 가한 것은 풍경화가 '교회로 숨어들어 제단으로 슬며시 접근'하려 했다는 점이었다(Norbert, 26). 평단의 압력에 직면한 프리드리히는 나중에 작품에 대한 '해설'과 '설명'이라는 짤막한 글을 발표했다. 그 글에 따르면 "태양은 하나님을 상징하지만, 하나님이 이 땅에서 자신의 모습을 더 이상 직접 드러내지 않아 저물어가는 태양으로 묘사했다는 것이다. 한편 황금색을 띤 그리스도는 인류에게 나아갈 길을 밝혀주는 빛이 줄어드는 상황을 상징하지만, 구세주를 향한 인류의 끝없는 희망은 상록수인 전나무로 표현되었다"(Brown, 125).

프리드리히의 작품 해명 속에는 특유의 알레고리적 예술관이 명확하게 드러나 있다. 그에게 영향 받았던 젊은 화가 루트비히 리히터Ludwig Richter(1803-1884)는 알레고리 사용을 비판하여, "프리드리히가 우리를 추상적인 생각으로 옥죄고 있다. 그는 자연의 형태를 은유적인 방식으로 표현한다. 불가해한 기호

와 그림문자로, 이것도 의미하고 저것도 의미하는 식으로 조작한다. 하지만 자연에서는 모든 것이 그 자체로 고유한 뜻을 갖고 있다"(Brown, 151)고 불평했다. 괴테 또한 바로 이 점을 못마땅하게 여겨, 프리드리히의 풍경화를 주관적이라고 칭하면서, 풍경화란 그렇게 개별적인 사례가 되어서는 안 된다고 충고하였다.[18] 일반적으로 알레고리Allegorie는 추상적인 개념이나 사상을 직접 표현하지 않고, 무엇인가 비유적 형상에 의하여 구체화하는 것을 말한다. 괴테는 작가의 머릿속에 들어 있는 관념의 표본적 형상화를 알레고리의 특징으로 정의하였다. 그 안에서 의미가 고정되어 버리는 알레고리의 특성 때문에 그는 예술적 표현의 생기를 죽이는 차갑고 공허한 양식이라고 보았다.[19]

하지만 〈산 속의 십자가〉의 경우는 역사적 정황으로 미루어 볼 때 알레고리 형식을 사용할 만한 타당한 이유가 있는 것으로 보인다. 이 작품에 대한 프리드리히의 해설과 설명은 종교적인 내용으로 일관하고 있으나, 본래 정치적 목적으로 제작된 것으로 알려져 있다. 즉 그림의 십자가 도상은 스웨덴 군주제의 해방 이데올로기를 표현하고 있다는 것이다. 프리드리히는 당시 독일을 점령했던 프랑스에 대항하여 반反 나폴레옹 대응책을 선창한 구스타프 4세 아돌프에게 그림을 헌정하고자 했다. 그러나 그

18 이주영, 〈독일 낭만주의 풍경화에 나타난 자연의 모방과 회화적 알레고리 : 카스파 다비드 프리드리히를 중심으로〉, 《미학 예술학 연구》 통권 제21호 (2005. 6), 200쪽.
19 앞의 책, 198쪽.

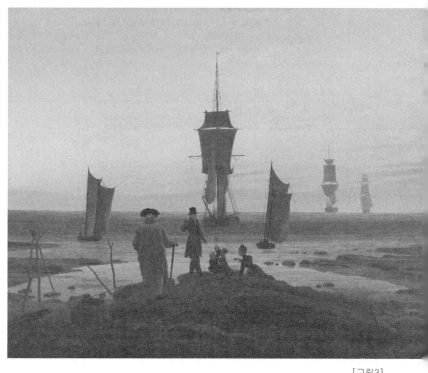

[그림3]
<인생의 단계들*Die Lebensstufen*> (1835년)
캔버스에 유화, 73× 94 cm, 라이프치히, 조형미술관

의 희망은 1808년 말 스웨덴에서 국왕에 대항하여 군사가 조직되고 왕이 폐위됨으로써 좌절되었다. 종교적인 상징들을 조각한 액자를 제작하고 타첸 성의 성주에게 그림을 팔기로 한 것은 이후의 일이었다. 그림에 대한 프리드리히의 해석도 이 때 발표된 것이다. 애초의 정치적 목적을 고려한다면 프랑스의 검열이 극심한 상황에서 알레고리 기법을 사용한 것은 납득할 만한 일이다.

자연과 마주하여 바라보는 인물들

프리드리히 작품 가운데 도식화된 알레고리적 특성이 명확하게 드러나는 예는 1835년에 제작된 〈인생의 단계들*Die Lebensstufen*〉에서 찾아볼 수 있다. 항구 도시에서 태어난 프리드리히에게 바다는 친숙한 공간이며 산과 더불어 그의 그림에 가장 많이 등장하는 자연대상이다. 그의 작품에서 바다는 자연적 실재일 뿐 아니라 인생을 상징하기도 한다. 〈인생의 단계들〉의 중경中景과 원경遠景을 차지하는 다섯 척의 배는 근경近景에 배치된 등장 인물 다섯과 대응 구조를 이룬다. 다섯 사람은 프리드리히와 그의 가족으로 알려져 있다. 바다 가까운 해변에 돌아앉아 스웨덴 깃발을 들고 있는 아이는 아들 아돌프Gustav Adolf, 바로 옆의 여자 아이는 딸 아델하이트Agnes Adelheid, 두 아이를 향해 몸을 돌리고 있는 여자는 큰 딸 엠마Emma이며, 실크해

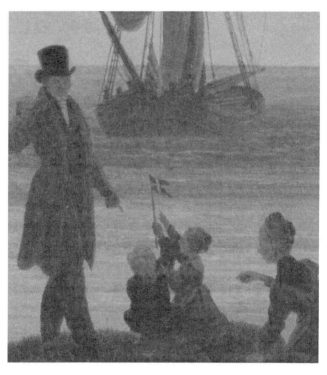

[그림4]
<인생의 단계들>(부분)

트를 쓰고 서서 손가락으로 아이들을 가리키고 있는 남자는 조카 하인리히Johann Heinrich이다. 전경前景 가까이에 등을 돌려 지팡이를 짚고 서 있는 남자는 프리드리히 자신이다. 이들은 각기 다른 세대로서 유년과 중년 그리고 노년을 상징하며, 이에 상응하는 다섯 척의 배들 역시 이제 막 출발하는 것에서 수평선 너머로 사라지는 것까지 시간적 경과를, 즉 죽음에 점점 더 가까워지는 인생 단계들을 비유하는 것으로 해석될 수 있다. 사실 문자적으로 그림을 설명하는 듯한 〈인생의 단계들〉이라는 제목은 프리드리히답지 않다. 그림 자체가 순수한 시각적 언어로서 기능하기를 바랐던 그는 주의 깊게 제목을 붙였고, 지나치게 설명적이거나 내용을 환기하게 하는 제목은 사용하지 않았기 때문이다. 이 제목은 아마도 19세기 말에서 20세기 초에 그의 그림이 재발견되어 주목 받으면서 다시 붙여졌을 것이다. 하지만 이미지들 자체가 시각 기호로서 뚜렷한 의미를 지시하고 있다면 굳이 이런 제목이 필요할 것 같지 않다.

〈인생의 단계들〉은 프리드리히가 죽기 5년 전에 그린 것으로, 작품이 제작된 1835년 6월26일 뇌졸중으로 쓰러진 그는 팔다리에 부분적 마비를 겪었다. 이후로 유화 작업은 거의 할 수 없었고, 36년에서 37년 사이에 그린 소묘 작품 〈무덤과 관, 부엉이가 있는 풍경Landschaft mit Grab, Sarg und Eule〉에는 죽음이라는 주제가 뚜렷하게 드러난다. 〈인생의 단계〉에서 멀지 않은 죽음을 예감한 노년의 프리드리히는 저녁 어스름의 바다를

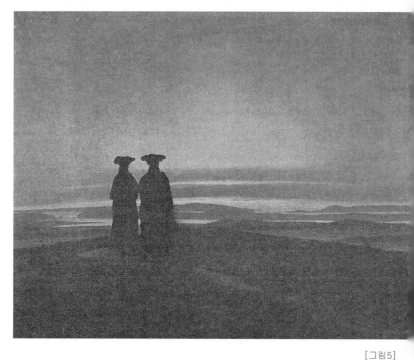

[그림5]
<해질녘(형제들) 혹은 두 남자가 있는 저녁 풍경
Sonnenuntergang (Brüder) oder Abendliche Landschaft mit zwei Männern>(1830년 - 1835년경)
캔버스에 유화, 25X31cm, 상트페테르부르크, 에르미타슈 미술관

향해 등을 돌리고 서 있다. 이처럼 '등 돌린 인물'은 프리드리히 그림에 자주 볼 수 있는 중요한 모티프이다. 그의 풍경화에 등장하는 대부분의 인물들은 뒷모습이나 비스듬한 옆모습으로 묘사되며, 동양화의 인물들처럼 간신히 형체만 알아볼 정도로 작게 그려진 작품이 많다. <인생의 단계들>과 같이 화면에 많은 인물이 등장하면서 공간 상 큰 비중을 차지하는 예는 거의 찾아보기 어렵다. 인물 표현에서 두드러지는 또 하나의 특징은 어딘가를 '바라보는' 행위가 강조된다는 점이다. 1830년에서 1835년경에 제작된 <해질녘(형제들) 혹은 두 남자가 있는 저녁 풍경Sonnenuntergang(Brüder) oder Abendliche Landschaft mit zwei Männern>[그림5]은 '등 돌린 인물'과 '바라보는' 행위가 명료하게 드러난 작품이다.

그림 속의 두 남자는 <인생의 단계들>의 노인(프리드리히)과 마찬가지로 검은 벨벳의 사각모와 목까지 단추를 채우는 외투로 된 옛 독일 의상Altdeutsche Tracht을 입고 있다. 독일 민속의상Deutsche Nationaltracht으로도 알려진 이 복장은 1813년에서 15년 사이에 일어난 독일 해방전쟁Befreiungskriege 동안 확산되었다. 이 옷은 프랑스에 항거하는 독일 민족의 긍지를 표현하는 것으로서 다양한 사회계층에 속한 남녀들 사이에서 전폭적인 지지를 얻었다. 옛 독일 의상이 프리드리히의 작품에 등장하는 것은 1815년경부터다. 바로 이 시기에 패배한 나폴레옹이 엘바섬으로 추방당하고 빈 회의가 개최된다. 회의의 발안자였던 오스트

리아 외무장관 메테르니히 치하에서 반反진보적 복고의 시대가 예고되고 공식적으로나 은밀하게 경찰조직을 통한 언론과 예술 탄압이 이루어졌다. 프리드리히는 옛 독일 의상이 금지되고 엄격한 검열이 시행되던 시절에도 그림에서, 특히 친한 친구를 그리는 그림에서도 이 의상을 포기하지 않았다(Norbert, 56). 이것은 그가 평생 동안 추구했던 민족주의와 자연주의가 말년에도 지속적으로 이어지고 있음을 말해준다. 하지만 둘 혹은 여러 명의 사람들이 무리지어 등장하는 그림은 그의 초기 작품들에서는 발견되지 않는다. 이런 변화는 1818년 1월 21일, 프리드리히가 늦은 나이에 카롤리네 봄머Caroline Bommer와 결혼한 이후로 눈에 띄게 드러난다. 프리드리히의 말대로 그녀는 '나를 우리로 바꿔준' 여인이 된다(Brown, 21). 이제 인생의 중요성, 특별히 그의 가족이 점점 더 그의 생각을 차지하고, 친구들과 아내 그리고 동네 사람들이 자주 작품의 주제로 등장한다.[20] 대신 초기의 〈산 속의 십자가〉 같은 작품에서 볼 수 있었던 십자가 도상은 그림에서 사라진다.

1818년 여름 신혼여행 이후에 완성된 〈뤼겐의 백암 절벽 *Kreidefelsen auf Rügen*〉[그림6]에는 세 인물이 등장한다. 왼쪽의 여인이 아내 카롤리네이고 오른편에 팔짱을 끼고 멀리 바다를 바라보는 남자가 프리드리히이다. 가운데 카롤리네가 가리키는 절

20 Siegel, Linda (1978), *Caspar David Friedrich and the Age of German Romanticism*, Boston: Branden Publishing Co, p. 114.

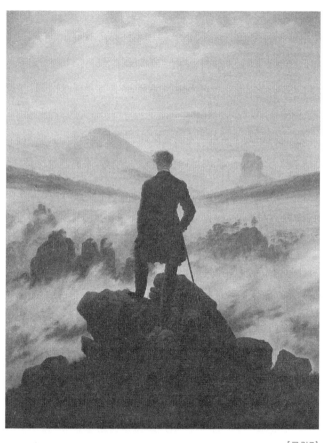

<안개 바다 위의 방랑자*Der Wanderer über dem Nebelmeer*> (1818년경)
캔버스에 유화, 94.8 × 74.8 cm, 함부르크 쿤스트할레

벽 아래를 향해 엎드려 있는 초로의 남자는 누구일까? 이 사람은 왼편의 젊은 사내와 대조를 이루는 또 하나의 프리드리히로 해석되기도 한다(Norbert, 52). 어쨌든 이 세 사람 모두 등을 돌리고 있지만 시선의 방향은 각기 다르다. 옆으로 비스듬히 앉아 있는 여인의 시선은 절벽 아래로 향하고 있다. 가운데 남자는 거의 땅바닥에 얼굴을 댈 듯 자세를 낮추어 여인이 가리키는 아래쪽을 내려다본다. 이 두 사람의 시선이 동시에 절벽 아래를 향하고 있는 반면 오른 편의 젊은 남자는 바다를 향해 먼 곳으로 시선을 정향하고 있다. 오랜 독신생활을 끝내고 신혼여행 길에 나선 프리드리히는 이상만을 바라보던 젊은 날의 자신을 돌아보고, 이제 땅에 속하는 결혼생활로 들어감으로써 가족을 위해 헌신하며 늙어갈 미래의 자기를 내다보며 둘을 동시에 표현하려 했던 것일까?

프리드리히의 그림 가운데 가장 잘 알려져 있는 〈안개 바다 위의 방랑자*Der Wanderer über dem Nebelmeer*〉 역시 같은 시기에 그린 것이다. 정확히 화면 중앙을 차지하고 있는 인물, 독일어 'Wanderer'는 흔히 해석하듯 방랑자일 수도 있지만 단순한 도보 여행자를 의미할 수도 있다. 숱한 산행에 나섰던 프리드리히 자신으로 여겨지는 이 인물에 대한 해석은 다양하다. 안개 바다를 응시하는 자기 성찰적 인물을 의미할 수도 있고, 알 수 없는 미래의 은유일 수도 있으며, 바위 꼭대기에서 전체를 내려다보는 풍경의 지배자이면서도 대자연 안에서 아무 것도 아닌 개인

을 동시에 보여주는 것일 수도 있다. 이 인물이 프리드리히라면 〈뤼겐의 백악 절벽〉의 두 남자 중 젊은 남자에 더 가깝다. 뤼겐 절벽의 젊은 프리드리히는 왼편의 두 사람과 동떨어져 자연과 마주하고 있다. 팔짱을 낀 채 절벽에 선 그는 방관자처럼 보이기도 하지만 가없는 푸른 바다를 마주하고 있으며 두려워하는 기색은 보이지 않는다. 한편 지팡이를 짚고 왼발을 바위 위에 올리고, 서 있는 안개 바다 위의 방랑자 역시 물러서려는 자세는 결코 아니다. 게다가 그는 풍경의 중심에 있으며, 자욱한 안개에 둘러싸여 거세게 파도치는 바다를 위에서 내려다보고 있다. 다만 그 앞에 펼쳐진 풍경은 안개 속에 가려진 불확실한 무엇이다. 그는 일정한 거리를 두고 그 불확실성과 마주서서 한없이 그것을 응시하고 있다.

그런데 〈인생의 단계들〉에서 노년의 프리드리히는 어떤가? 그 역시 바다를 향해 마주 서 있기는 하나 바다와 그 사이에는 '가족'이 있다. 여전히 지팡이를 짚고 오른발을 살짝 내딛고 있으나 앞으로 나아갈 기미는 보이지 않는다. 조카 하인리히가 프리드리히를 향해 반쯤 몸을 돌려 한 손으로 세 자녀를 가리키고 있는 것으로 보아, 프리드리히의 시선은 바다가 아닌 자녀들을 향하고 있는 것으로 보인다. 1940년 프리드리히가 두 번째 뇌졸중을 일으켰을 무렵 그를 방문했던 러시아 시인 주코프스키Vasilii Andreevich Zhukovskii(1783-1852)는 일기에 "프리드리히에게, 서글픈 영락, 그가 아이처럼 울었다"고 적었다. 프리드리히를 가장

불안하게 한 것은 가족에게 한 푼도 못 남길지 모른다는 것이었다(Norbert, 92). 마지막 15년간 작품에 대한 평판은 점차 내리막길을 걸었고 후원자들도 하나 둘씩 떨어져 나갔다. 때문에 그는 상대적인 빈곤에 시달렸으며 점점 더 친구들의 도움에 의존하게 되었다. 깊은 고독 속에서 고립된 생활을 하던 프리드리히는 해질 무렵 산책을 시작하여 홀로 숲과 들에서 오랜 시간을 보내곤 했다. 〈인생의 단계들〉과 〈해질녘(형제들)〉에서 왜 하늘이 그토록 어두운지 말년의 프리드리히의 삶이 말해준다. 그것은 알레고리 이전에 그의 현실의 풍경이었던 것이다.

1826년부터 죽음을 상징하는 독수리, 올빼미, 묘지와 폐허 등이 프리드리히 작품의 주된 모티프로 등장한다. 그는 짙고 음울한 영적 불확실성의 구름에 둘러싸여 있었다. 그러나 젊은 방랑자가 마주한 것이 한치 앞도 내다볼 수 없는 안개 바다였음을 상기하면 이 불확실성은 말년의 불행한 환경이 갑자기 만들어낸 것은 아닌 성 싶다. 프리드리히의 모든 작품 중에서도 걸작으로 꼽히는 〈바닷가의 수도승Der Mönch am Meer〉[그림8]이 1810년 베를린 아카데미 전시회에 발표되었을 때 당시로서는 파격적인 이 그림을 프로이센의 왕 프레테리크 빌헬름 3세가 전격적으로 사들였다. 이것은 프리드리히의 예술을 공식적으로 인정한다는 것을 의미했고 그는 이때부터 일약 주목 받는 화가로 부상했다. 아힘 폰 아르님, 클레멘스 브렌타노는 베를린의 한 신문에 공동으로 게재한 〈프리드리히의 풍경에 나타난 감정〉이라는 제

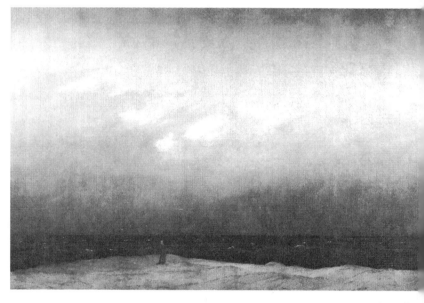

[그림8]
<바닷가의 수도승*Der Mönch am Meer*> (1808년-1810년)
캔버스에 유화. 110 × 171,5 cm, 베를린 국립미술관 프로이센 문화유산관

목의 기사에서, 이 그림이 불안정해 보이기는 하지만 감정에 호소한다고 지적했다. 특히 수도사를 지목하여, "세상에서 이 사람보다 불쌍한 사람이 있을까? 거대한 죽음의 세계에 존재하는 유일한 생명의 불꽃이며, 고립된 세계의 고립된 중심이다(Brown, 138)"라고 썼다. 그들은 "화가는 회화에서 완전히 다른 지평을 열었다"고 덧붙였고 이것은 후세의 평가를 보더라도 정확한 평임에 틀림없다. 그러나 수도사에 관한 글은 마치도 말년의 프리드리히의 모습을 묘사하는 것 같아 섬뜩하다. '고립된 세계의 고립된 중심'이라는 표현이 특히 그렇다. 이 중심은 그 앞에 자신 외에 아무런 기준이 없으며 따라서 공허한 중심이기 때문이다. 프리드리히의 주제가 진정으로 하나님과 자연 앞에 선 인간의 하찮음이라고 한다면 유한자인 인간이 마주하고 있는 대상이 죽음의 세계이거나 고립무원일 수만은 없다.

키에르케고어의 단독자가 마주하고 있는 '당신Du!'

키에르케고어의 저술 가운데 프리드리히의 〈인생의 단계들〉과 비슷한 제목을 가진 《인생길의 단계들Stages On Life's Way》(1845)이 있다. 심미적-윤리적-종교적 인생관을 지닌 여러 인물들의 관점을 담은 이 책은 실존의 삼 단계에 맞춰 3부로 구성되어 있다. 한 사람은 그림으로, 다른 한 사람은 글로 인생의 단계들이라는 비슷한 주제를 다룬 것인데, 동일한 주제에 대한 두 사람의 관점은 어떤 것이었을까? 키에르케고어의 경우 지상의 시간적 계기는 인생길의 단계와 별로 상관이 없다. 모든 인간이 심미적 단계에서 출발한다는 점에서 동일하나 나이를 먹는다고 해서 다음 단계로 건너가는 것은 아니기 때문이다. 원초적인 심미적 단계를 제외하면 실존 단계에서의 이행은 자연적이고 직접적인 것에 의해서는 결코 일어나지 않는다. 키에르케고어의 인생길의 단계들이란 안티 클리마쿠스가 말하는 자기의식의 발전 단계와 다르지 않다. 앞에서 설명한 것처럼 이 의식의 단계를 결정하는 것은 '기준'이며, 자기가 무엇 앞에 있느냐, 무엇을 기준으로 삼느냐에 달린 것이다.

우리는 프리드리히의 작품에서 자연 '앞에서' 그것을 '바라보고' 있는 인간을 만날 수 있었다. 프리드리히의 인물들이 키에르케고어적 의미의 '단독자'인가가 궁금하다면 무엇보다 그들이 마주하고 있는 '대상'이 무엇인지 규명되어야 할 것이다. 이 질문에 대한 설득력 있는 답을 얻는 일이 쉽지는 않을 것 같다. 그림은 책과 달라서 본디 말이 없기 때문이다. 잠시 목적에 도달하기 위해 우회할 필요가 있을 것 같다. 프리드리히는 "화가가 앞에서 보는 것만 그려서는 안 되고 자신 안에서 보는 것까지도 그려야 한다. 그런데 만일 자신 안에서 아무 것도 볼 수 없다면 그때는 앞에 보이는 것을 그리는 일도 그만둬야 한다"[21]고 말했다. 이 말은 그의 그림을 보는 하나의 관점을 제공한다. 말하자면 프리드리히의 풍경은 눈에 보이는 대상의 단순한 재현이 아니라 그의 내면을 통해 굴절된 내면의 풍경이라고 할 수 있다. 이것을 뒷받침해주는 이미지가 바로 '등 돌린 인물'이다. 이 인물들은 그 자체로 풍경의 일부이기도 하지만 어떤 감상자보다도 먼저 그 풍경을 보았고, 그들이 거기 존재함으로써 감상자는 언제나 그들을 좇아서, 그들과 함께 풍경을 보게 되기 때문이다. 감상자 보다 먼저 풍경을 본 사람은 두 말할 나위 없이 화가 자신이다. 많은 경우 '등 돌린 인물'을 프리드리히로 해석하는데 그것은 일리가 있다. 설령 프리드리히가 아니더라도 문제가 되지 않

21 Börsch-Supan, Helmut, *Caspar David Friedrich, Twohig*, Sarah(tr.), New York: George Braziller. 1974. pp. 7-8.

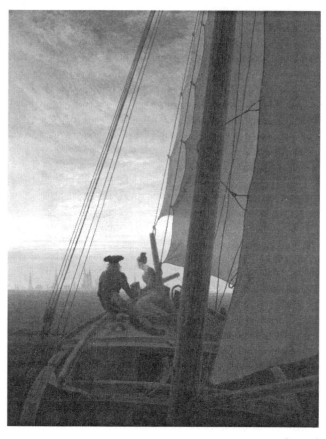

[그림 9]
<범선에서*Auf dem Segler*> (1818-1820년 사이)
캔버스 위에 유화, 71cm x 56cm, 상트페테르부르크, 에르미타슈 미술관

는다. 그들은 모두 프리드리히가 선택한 인물들이며 그들이 바라보는 그 풍경은 프리드리히가 외면적으로나 내적으로 이미 보았고, 그들에게 보도록 강요한 것이기 때문이다.

또 한 가지 주목할 것은 프리드리히의 작품에서 '바라보는' 행위가 강조된 인물의 등장은 1818년을 기점으로 한다는 사실이다. 이미 살펴본 대로 1818년은 프리드리히가 결혼을 한 해이다. 그 이전에 그의 풍경화에 등장하는 인물들은 〈바닷가의 수도승〉의 인물처럼 거대한 풍경과 대조되는 미미한 존재로 작게 그려졌다. 이에 비해 〈뤼겐의 백악 절벽〉의 세 인물은 공간적으로나 주제적으로 그림에서 차지하는 비중이 눈에 띄게 커졌다. 여기에는 세 인물이 등장한다. 만일 두 남자를 청년과 노년의 프리드리히로 해석한다면 실제로는 두 사람이라고 볼 수 있을 것이다. 거의 비슷한 시기인 1818년에서 1820년 사이에 제작된 〈범선에서*Auf dem Segler*〉[그림9]를 보면 함께 앞을 바라보는 남녀의 모티프가 한층 명확하게 나타난다.

이 작품은 신혼여행 직후에 완성한 〈뤼겐의 백악 절벽〉보다 나중에 그려졌지만 작품의 모티프에는 일관성이 있다. 결혼은 프리드리히의 삶에 일어난 큰 사건이기 때문에 이 그림의 두 남녀를 그와 그의 아내라고 보는 데는 큰 무리가 없을 것이다. 여기에서 '두 사람'은 홀로 걷던 인생길에 동반자가 생겼다는, 이제 그녀와 '함께' 인생을 항해하는 새로운 국면에 접어들었다는 의미가 크다. 키에르케고어의 단독자가 '신 앞에서'라는 규정 아

래 참된 의미를 획득하는 것처럼, 프리드리히의 그림에서 '두 사람' 또한 결혼이라는 인생의 중대사와 맞물려 고유한 의미를 얻게 된다. 둘이든 셋이든 이후에 종종 작품에 등장하는 인물 대부분이 프리드리히와 가까운 가족이나 친구, 제자임을 고려할 때 여기서 강조되는 의미는 인생 여로의 동행들이라는 점에서 '함께'로 해석된다. 말하자면 프리드리히는 그들과 함께 풍경 앞에서 그것을 바라본다.

프리드리히 인생에서 동행들은 많아지기도 하고 줄어들기도 하고 때로 거의 사라지기도 했다. 1820년 가장 친한 친구이자 동료 화가인 게르하르트 폰 퀴겔겐이 산책길에서 피살되는 사건이 일어났다. 이후 그는 심한 우울증에 빠져 은둔자로 살았고 친구들은 그를 "고독한 자 중에서 가장 고독한 자"[22]로 묘사했다. 초기 작품과 마찬가지로 1825년 이후 말년으로 접어들면서 작품 속에 인물이 거의 등장하지 않는다. 따라서 작품 전체를 놓고 본다면 인물 없는 풍경이 더 많다. 또 인물 없는 풍경 가운데 십자가, 묘지, 폐허, 난파선, 홀로 우뚝 선 나무 등 의미가 비교적 명확한 알레고리들이 사용된다. 때문에 프리드리히가 무엇 '앞에' 있었는가를 해석하는 일도 마냥 어려운 것만은 아니다. 다만 그가 교회 건물 설계를 맡은 일이 몇 번 있고, 1820년대까지 계속해서 전사자들을 위한 기념비와 개인용 묘비들을 설계했

22 German Library of Information. *Caspar David Friedrich: His Life and Work*. New York: German Library of Information, 1940. p. 38-39.

었기 때문에 그가 자주 접한 산이나 바다처럼 자연스럽게 소재로 선택되었을 가능성도 고려해야 할 것이다. 또한 그의 초기 작품에서 민족주의적인 주제들이 두드러지지만 내내 그런 것은 아니다. 1821년 프리드리히는 친분을 나누었던 주코프스키에게 이렇게 말한다.

> 지금의 나로 있기 위해 나를 둘러싸고 있는 것에 몸을 맡겨 구름과 바위와 나 자신이 하나가 되어야겠다. 자연과 소통하기 위해서는 고독이 필요하다(Norbert, 47).

정치적 주제로부터 내면으로 물러서는 태도의 배경에는 당시 독일 연방의 반자유주의 정책 아래 의식 있는 지성인과 예술가들이 해고를 당하거나 투옥되는 등 사상적이고 예술적인 자유가 억압당하는 현실이 작용했을 것이다. 프리드리히 앞의 자연은 변화하는 현실과 그것을 수용하는 내면의 의식이 상호작용하는 가운데 각기 다르게 해석되었던 것으로 보인다. 예컨대 1818년 무렵의 그림들, 〈뤼겐의 백악 절벽〉이나 〈범선에서〉 그리고 〈안개 바다 위의 방랑자〉까지도 '낮'의 그림에 속한다. 그중에서도 〈범선에서〉는 가장 희망적이다. 두 남녀는 손을 꼭 잡고 한 방향을 바라보고 있다. 그들 앞에 펼쳐진 바다 너머로 어렴풋이 교회 첨탑이 보인다. 하늘이 넓게 펼쳐져 있고 앞으로 향한 뱃머리는 확실히 미래를 지향한다. 반면 마지막 유화작품들이 제작된

1835년의 〈해질녘(형제들)〉이나 〈인생의 단계들〉은 황혼을 배경으로 한다. 여기에서 하늘이 인생의 황혼으로 해석되는 것은 화가 자신의 인생 단계를 비춰보건대 자연스러운 일로 보인다. 이렇게 보면 새벽과 아침, 낮과 저녁 어스름, 밤이 순환하는 자연 안에서도 화가는 취사선택을 한 것이며, 그런 의미에서 화면에 재현된 그 자연은 이미 내면적 대상이다. 이 경우 '자연 앞에서'는 실상 '자기 앞에서'가 될 수 있는 것이다.

앞에 자연이 있어도 자기의식을 투사하면 있는 그대로의 객관적 자연은 존재하지 않는 것처럼 된다. 이런 일이 예술에서는 유익을 주기도 한다. 하지만 자칫 스스로를 폐쇄해버릴 위험도 있다. 프리드리히의 '등 돌린 인물'을 보노라면 "왜 (인물들의) 등을 돌리게 했을까?" 라는 의문이 든다. 영화에서는 등장인물들의 뒷모습을 화면에 담지 않는다는 묵계가 있다. 물론 자유로운 영화 예술가들은 이런 규칙에 크게 신경 쓰지 않는다. 하지만 그들이 규칙을 깨뜨리는 경우에도 스크린 앞에 관객이 앉아 있다는 사실을 무시하는 것은 아니다. 인물로 하여금 등을 돌리게 한다면 그 행위가 관객으로부터 "등을 돌리는 것"임을 알고 의식적으로 그렇게 하는 것이다. '등을 돌리는 것'은 일상에서는 관계를 거부하는 몸짓이다. 심한 경우는 단절을 의미할 수도 있다. 영화에서는 전후 장면의 맥락에 따라 의미가 달라질 수 있다. 한 가지 분명한 것은 등 돌린 인물은 표정을 볼 수 없기 때문에 "감정을 숨긴다."는 사실이다. 굳이 숨기는 것이 아니라면

일시적으로 "가려 놓는 것"이리라. 영화에서 의도적으로 숨기거나 가려놓은 것은 대개 그것을 폭로함으로써 극적 반전을 꾀하려는 목적 때문이다. 그러나 전 장면이나 다음 장면이 없는 회화에서는 그런 눈가림이 큰 의미가 없다.

프리드리히는 대상을 직접 보고 그리는 유형의 작가가 아니다. 풍경들도 사생寫生하지 않고 스케치나 관찰을 토대로 작업실에서 재구성한다. 그가 인물들을 작게 그리고, 크게 그릴 경우에도 뒷모습을 그리는 것은 구체적인 대상을 추상화하려는 이유일 수도 있다. 뒷모습은 특정되지 까닭에 '그 남자' 혹은 '그 여자'라는 익명성을 띄기 때문이다. 앞에서 그의 그림을 살펴보면서 이것은 프리드리히이고, 저것은 카롤리네라는 식으로 이야기했지만 어디까지나 추측일 뿐이다. 또 화가 자신이 인물의 얼굴을 정확하게 묘사하지 않았다면 그 자체를 해석의 단초로 삼는 것이 올바른 방향일 것이다. 프리드리히는 1820년 전후로 화면 중앙을 차지하는 여인 입상을 몇 개 그렸다. 여인 자체가 그에게는 매우 드문 소재인데 이 경우에도 인물은 등을 돌리고 서 있다. 해석자들은 대체로 이 여인을 아내 카롤리네라고 본다. 그렇다면 왜 그는 사랑하는 아내를 마주보며 그녀의 얼굴을 그리지 않았을까? 추상적인 '어떤 여인"을 표현하려 했다고는 생각되지 않는다. 사랑에 빠진 화가들이 연인을 그리는 것은 자연스럽고 흔한 일이다. 그러나 프리드리히는 이마저도 관념적으로 표현한다. 추상화하는 화풍에는 구체적인 것을 드러내지 않으려는 폐

쇄성도 내재하는 것 같다. 개인적이고 구체적인 것을 화면을 통해 감상자와 공유하기를 원하지 않는 것이다.

개별적이고, 구체적이고, 현실적인 것. 프리드리히의 예술은 이런 말들과는 먼 거리에 있다. 그런데 이 개별성, 구체성, 현실성은 키에르케고어의 단독자를 구성하는 본질적 요소들이다. 단독자는 무엇보다도 구체적인 개인이며, 더더욱 중요한 것은 실제로 존재하는 현실성으로서 '신 앞에' 그가 있다는 사실이다. 그러므로 단독자는 추상화된 신의 관념 앞에 있는 것이 아니다. '관념 앞'에 있다는 것은 내면에 의해 굴절된 자연 대상을 마주하는 것처럼 실상 '자기 앞에 있음'이다. 키에르케고어는 신비주의자의 경우를 예로 들어 관념적 추상성이 지니는 위험을 다음과 같이 설명한다.

> 신비주의자의 과오는 그의 선택에 있어서 자기 자신에게는 물론이고 하나님에게도 그가 구체적이 되지 못한다는 점에 있다. 그는 자기 자신을 추상적으로 선택하고, 따라서 투명성을 결여하고 있다. 요컨대 추상적인 것이 투명한 것이라고 생각하는 것은 잘못이다. 추상적인 것은 불투명한 것이고 안개와 같은 것이다. 그러므로 하나님에 대한 그의 사랑은 어떤 감정 속에서, 어떤 기분 속에서 그것이 지닌 최고의 표현에 도달하고, 그는 안개가 자욱한 저녁의 땅거미 속에서 자신의 하나님과 막연한 운동과 더불어 하나로 융합된다. 그러나 인간이 추상적으로 자기 자신을 선

택할 경우에는, 자기 자신을 윤리적으로 선택하는 것이 아니다. 인간이 자신의 선택에 있어서 자기 자신을 떠맡고, 자기 자신을 옷을 입듯이 입고, 자기 자신을 완전히 침투하게 해서 그 결과로 모든 운동이 자신의 책임이라는 의식이 수반될 때, 비로소 그는 자기 자신을 윤리적으로 선택하는 셈이 되고, 그때야 비로소 자기 자신을 뉘우친 셈이 되고, 그때야 비로소 구체적이 되고, 그때야 비로소 자신의 전적인 고립 속에서 그가 속하고 있는 현실과 절대적인 지속성 속에 있게 된다.[23]

"어떤 감정 속에서, 어떤 기분 속에서 그것이 지닌 최고의 표현에 도달하고, 그는 안개가 자욱한 저녁의 땅거미 속에서 자신의 하나님과 막연한 운동과 더불어 하나로 융합된다"는 구절은 마치도 낭만주의자들의 종교적 체험을 묘사하는 것처럼 보인다. 프리드리히의 안개와 저녁의 땅거미는 이런 신비주의와 무관한 것일까? 추상화하는 것은 그 자체로 심미적인 것이다. 때문에 예술에서의 추상화는 아무런 문제가 되지 않는다. 다만 그것이 삶이라는 현실 영역으로 확장되어 실존 자체가 추상화되는 것이 문제이다.

서두에 인용한 두 개의 글은 키에르케고어와 프리드리히가 누구를 위해 글을 쓰고, 그림을 그렸는지를 말해준다. 키에르케

23 쇠얀 키에르케고르, 《이것이냐 저것이냐》 1-2부. 임춘갑 역. 다산글방, 2008. 481-482쪽.

고어의 글 가운데 '마침내'와 '만났습니다', 두 낱말 앞에서 가슴 떨림을 느낀다. 특히 '만났다'는 말 앞에 감복한다. 이러저러하리라 상상하고, 추론하고, 논의하고, 주장하는 사람은 많지만 바라고 찾던 그것을 만난 사람은 극소수이기 때문이다. '만났다'는 것은 현실이지 사유가 아니다. 현실과 사유의 무게는 저울로 달아 비교할 수 없는 것이다. 상상을 매개로 작품을 하는 예술가라할지라도 자신의 독자를, 혹은 감상자를 현실이 아닌 관념 속에 갖기를 원치는 않을 것이다. 이런 경우에는 '만났다'고 말할 수 없다. 그저 '희망한다' 혹은 '그리워한다'고 해야 마땅하다. 알다시피 희망과 그리움은 언제나 대상의 부재不在를 전제한다. 혹자는 프리드리히의 '등 돌린 인물'이 "행위자가 아닌 명상적인 자연 응시자"[24]라고 하는데 정확한 표현이다. 그들은 행위자로는 보이지 않는다. '바라본다'는 것도 중요한 일이지만 그것이 전부라면 심미적인 단계에 머무는 것이다.

'행위'와 관련하여 키에르케고어의 마지막에 관해 언급하고 글을 마치련다. 그는 1855년 10월 2일 코펜하겐 노상에서 쓰러졌고, 병원으로 옮긴 뒤 약 한달 뒤인 11월 11일 숨을 거두었다. 죽기 전 그는 그리스도교의 본질을 왜곡하는 덴마크 국가 교회를 공격하는 글을 발표하고, 1855년부터는 자비自費로 《순간》이라는 소책자를 발간하였다. 그가 쓰러진 때는 《순간》의 마지

24 이화진, <C. D. 프리드리히의 풍경화에 나타난 공간 구성 연구>, 《서양미술사학회논문집》 제22집, 2004. p. 94.

막 호인 10호 발행 직전이었다.[25] 국가 종교와 종교 지도자들을 공격한다는 것은 스스로를 사회적으로 매장하는 것과 다를 바 없다. 레기네에게 반지를 돌려줌으로써 자신에게 사형 선고를 했던 키에르케고어는 종국에 《순간》을 발행함으로써 사회적 죽음을 감행한다. 두 경우 모두 동기는 하나였다. 그가 '약혼으로 맺어졌'고 말한 신神, 이후로 줄곧 그 면전에 있기를 열망하며 투신했던 대상을 위해서였다. 분명 그는 유한자로서 무한자 앞에 있었으나, 거대한 죽음의 세계 속에 고립된 존재는 아니었다. '약혼'이라는 표현이 말해주듯 그 만남은 오히려 친밀함으로 충만한 풍경이었으리라. 서로 마주했을 때 세상에 오직 하나 뿐인 단독자로서 '당신 Du!"이라고 부를 수 있는.

25 쇠얀 키에르케고르, 《현대의 비판/순간》. 임춘갑 역. 다산글방, 2007. 353-55쪽 참조.

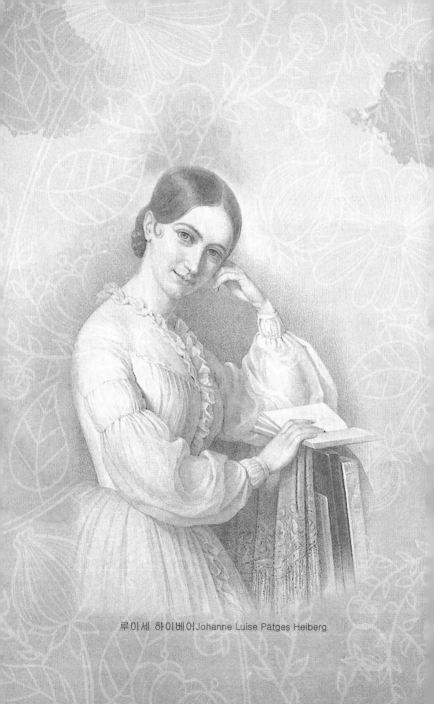

루이세 하이베어Johanne Luise Pätges Heiberg

예술가의 변모metamorphosis에 관하여

― 〈*The Crisis and a Crisis in the Life of an Actress*〉를
중심으로

[그림 1]

[그림 2]

[그림 3]

키에르케고어와 예술

'작품으로서 예술가'에 대한 인간학적 해석: 한나 윌케의 경우

나는 나의 예술이 되고, 나의 예술은 내가 된다.

I become my art, my art becomes me.[1]

　위 인용문은 개념미술가이자 퍼포먼스예술가인 한나 윌케 Hannah Wilke(1940-93)의 글이다. 예술가 자신과 예술의 동일성을 표명하는 윌케에 따르면 그녀의 예술(작품)을 보는 것은 곧 그녀를 보는 것이다. 그렇다면 바라보는 우리의 행위는 '관람'보다는 '만남'이라고 해야 하지 않을까? 이런 만남의 상황은 무엇보다 인간적인 것이다. 한편 이 예술행위가 일회적인 성격을 벗어나 시간적 연속성을 지닐 때 그것은 역사적인 것이 되기도 한다. 한나 윌케의 작품을 예로 들어 보자.

1 http://www.hannahwilke.com/id15.html (Excerpts fromHannah Wilke *Letter in Art: A Woman's Sensibility*(Feminist Art Program, California Institute of the Arts, 1975)

맨 위 사진은 35세의 윌케다. 가운데는 30대 후반의 윌케와 그녀의 어머니 셀마 버터Selma Butter의 사진이며, 마지막은 림프종으로 죽기 약 6개월 전 윌케의 모습이다.[2] 이 세 장의 사진은 개별적인 의미를 담은 예술작품이자 한 예술가의 연대기이기도 하다. 첫 번째 사진의 윌케는 젊고 아름답지만 오히려 그 아름다움은 비평가의 비난의 표적이 되었다.[3] 모순처럼 느껴지지만, 병색이 완연한 윌케의 모습을 담은 〈인트라 비너스Intra-Venus〉[그림3]는 자아도취적이라는 초기의 평판을 뒤집어 놓았다. 그녀의 예술은 전위적이고 정치적인 것으로 해석되었다. 흥미로운 것은 유방암으로 투병 중이던 어머니, 셀마 버터와 함께 찍은 두

2 [그림 1] 〈*S.O.S. Starification Object Series*〉 (Veil), 1975. Whitney Museum. [그림 2] Hannah Wilke, 〈*Portrait of the Artist with her Mother, Selma Butter*〉, 1978-81. [그림3] Hannah Wilke, July 26, 1992, 1992 #4 from "INTRA-VENUS" Series," 1992-93. chromagenic supergloss prints with overlaminate.

3 미술비평가 루시 리파드Lucy Lippard가 "아름다운 여성과 예술가로서 자신의 구실을" 혼동한다고 윌케를 비난하면서 윌케의 작품에 대한 페미니스트적 비평의 분위기가 조성됐다. Julia Skelly는 이런 비난이 여성과 예술가라는 두 가지 구실을 상호배타적인 것으로 취급한다는 사실을 지적하면서, 윌케에 대한 부정적인 반응이 〈Intra-Venus〉의 이미지가 전시되자 극적으로 반전되었다고 말한다. Amelia Jones 역시 1994년 뉴욕에서의 〈Intra-Venus〉 전시 이후 예술비평가들과 다른 예술가들이 관습을 거스르는 예술가로서 윌케를 묘사했음을 언급했다. 이런 평가는 윌케 생전에는 거의 들어보지 못한 것이었다. Skelly, Julia, "Mas(k/t)ectomies: Losing a Breast (and Hair) in Hannah Wilke's Body Art", *Thirdspace*(Summer 2007), pp. 5-6, Wacks, Debra, "Naked Truths: Hannah Wilke in Copenhagen, *Art Journal*", 58/2 (Summer, 1999), p. 104-106, Lippard, Lucy R. From the Center: Feminist Essays on Women's Art. New York: Dutton, 1976. p. 126 참조.

번째 사진이다. 악성종양으로 생을 마감한 윌케의 마지막을 알고 보면 이 사진은 복선처럼 기묘한 느낌을 준다. 동시에 육체를 파괴하는 병마와 싸우며 죽음으로 가는 과정을 용기 있게 재현한 〈Intra-Venus〉에 이르는 윌케의 예술적 모티프의 지속성을 증명하기도 한다. 하지만 두 번째 사진이 발표된 당시에는 이런 해석이 부재했다.

이 세 장의 사진은 예술가 혹은 예술로서 한나 윌케의 생애를 극적으로 보여준다. 나아가 한 예술가가 단편적으로 자신을 예술작품으로 대상화한 것이 아니라 죽음에 이르기까지 온 생애를 예술화했다고도 말할 수 있을 것이다. 예술가 자신이 작품이 될 때, 나아가 역사성을 지니는 한 생애가 예술로 제시되었을 때, 이에 부합하는 해석적 관점은 어떤 것이어야 할까? 이러한 물음이 바로 이 글의 출발점이다.

이런 문제의식을 가지고, 이제 역사성을 지니는 '삶으로서 예술'에 대한 해석의 모범으로서 키에르케고어의 소론 〈위기 및 한 여배우의 생애에 있어서의 위기The Crisis and a Crisis in the Life of an Actress〉(이후 〈위기〉로 표기)를 고찰하고자 한다. 키에르케고어는 1848년 신문 〈조국Fædrelandet〉[4]에 4회 연속 간행

4 〈조국〉은 1834년에 창간되어 1882년에 폐간된 덴마크의 신문으로 처음에는 주간지로 출발하였으나 후에 일간지가 되었다. 키에르케고어의 기고는 대부분 이 신문에 실렸고, 1842년까지 32편에 이른다. 쇠안 키에르케고르, 《관점》, 임춘갑 역, 다산글방, 2007, 342쪽.

된 이 소론에서 한 여배우의 연기자적 성숙을 변증법적으로 해석하면서, 시간의 위력을 넘어선 그녀의 완전성과 상승의 변모 metamorphosis를 본질적이고 관념적인 것으로 평가한다. 이 글은 키에르케고어의 저술 치고는 분량도 작고 자주 다뤄지지 않았다. 특히 국내에서는 〈위기〉를 다룬 학술 논문이나 번역서가 아직 나오지 않아서 소개하는 것 자체로도 의의가 있을 것이다. 글의 배경에는 역사적으로 실존한 연극배우가 있으나, 반드시 그 배우가 아니고 또 연극예술이 아니더라도 유사한 실존적 상황에 처한 다른 모든 예술가들에게도 적용될 수 있는, 관념적으로 설정된 한 예술가(특별히 여성)의 변모를 고찰한다. 키에르케고어는 이 연구가 관념적인 것이라는 것, 따라서 동시대의 실제 열여섯 짜리 여배우를 고려하지 않으며 진짜 주제는 '변모'임을 밝히고 있다.[5] 여기서 '관념적ideal'이란 특유의 심리학적 관찰[6]에 근거하여 상상적으로 구성된 하나의 실존 가능성, 즉 충분히 있을 법한 구체적 개인을 의미한다. 이 소론의 관찰 대상은 유동적이고 복잡한 현실 안에 실존하는 예술가와 수용자, 비평가들이며, 키에르케고어는 마치 노련한 낚시꾼이 갓 잡은 물고기를

5 Søren Kierkegaards, *Christian Discourses: The Crisis and a Crisis in the Life of an Actress*, Howard Vincent Hong, Edna Hatlestad Hong, Princeton University Press, 1997. p. 307.

6 쇠렌 키에르케고르, 《불안의 개념》. 임규정 역. 한길사, 1999. 187-89쪽; 유영소, 〈키에르케고어의 세 가지 실존유형 속에 나타난 '에로스적인 것' 연구〉, 홍익대학교 박사학위논문, 2013. 23-30쪽 참조.

끌어올리듯 그의 관찰 대상들을 소론의 무대로 불러낸다. 환한 무대조명 아래 드러나는 것은 이 인물들의 관심이 쏠리는 대상이다. 즉, 환영인가, 실재인가? 여배우의 젊음이나 미모인가, 예술적 진정성인가? 과연 그들의 관심은 비본질적-심미적인가, 본질적-윤리·종교적인가? 키에르케고어는 심미적 관심이 낳은 환영을 폭로하면서 본질적 관심의 대상인 내면성—시간과의 싸움에서 이긴 예술가의 성숙과 변모—에 주의를 집중도록 한다.

키에르케고어의 철학적 인간학에서 작품으로서의 예술가, 역사성을 지니는 예술가의 변모에 대한 해석적 관점을 찾으려는 시도는 그간 국내 학계에 꾸준히 축적된 미학적 연구 성과들에 힘입은 것이다. 특별히 '실존주의의 아버지'라는 고정된 이미지를 벗겨내고 철학적 인간학의 지평을 연 사상가로서 키에르케고어를 조명해온 일련의 저술들이 도움이 되었다. 거슬러 올라가면 1999년 발표된 강학철의 《무의미로부터의 자유 — 키아케고어의 역설적 인간학》에서 이미 학계의 편향된 키에르케고어 수용에 대한 문제의식과 인간학에 대한 고찰이 선행되었다. 임규정의 〈가능성의 현상학 — 키에르케고어의 실존의 삼 단계에 관한 소고〉역시 서두에서 최근 키에르케고어의 철학적 인간학과 인간관에 대한 학계의 관심이 점증되었음을 언급하고 있다. '키에르케고어의 인간학'이라는 부제가 달린 아르네 그뢴의 《불안과 함께 살아가기Begrebet Angst hos Søren Kierkegaard》를 번역한 하선규의 논문 〈키에르케고어 철학에 있어 심미적 실존과 예술의

의미에 관한 연구〉는 키에르케고어의 철학적 인간학의 특징을 세 가지로 정리하면서, 니체, 프로이트와 더불어 독창적 철학자로서 키에르케고어에게 주목할 것을 요청하고 있다.[7] 예술가 자신이 작품이 되고, 일상과 예술의 경계를 해체하면서 점점 더 삶과 뒤엉키는 현대 예술을 해석하기 위해서는 그 중심에 선 인간 실존을 꿰뚫는 인간학적 관점이 필요하다. 〈위기〉는 이런 필요성에 부합하는 예술 이해의 실례를 보여 준다. 먼저 키에르케고어의 저작 안에서 〈위기〉가 지니는 특별한 의의를 살펴보는 것으로 고찰을 시작하겠다.

7 하선규. 〈키에르케고어 철학에 있어서 심미적 실존과 예술의 의미에 관한 연구 – 《이 것이냐/저것이냐》, 《불안의 개념》, 《반복》, 《철학의 조각들》을 중심으로〉. 《미학》 76, 2013. 220–222쪽.

키에르케고어의 저작 안에서 <위기 및 한 여배우의 생애에 있어서의 위기>의 의의

키에르케고어는 처녀작 《이것이냐 저것이냐》를 발표한 1843년에 종교적 저술인 《두 개의 건덕적 강화》를 함께 출판했다. 가명으로 발표된 《이것이냐 저것이냐》는 아주 많이 읽히고 세상의 주목을 끈 반면, 실명으로 발표한 종교적 저술은 당시 한 신학 잡지의 서평으로만 다뤄졌을 뿐, 관심의 대상이 되지 못했다. 만년에 키에르케고어는 "세상에 왼손으로 《이것이냐 저것이냐》를 내밀고, 오른손으로 《두 개의 건덕적 강화》를 내밀었는데, 모든 사람이, 또는 거의 모든 사람이 오른손으로 내 왼손의 것을 움켜잡았다."[8](SV. XⅢ 562)고 회고하였다. 가명 저작과 실명 저작, 이른바 '심미적 저술'과 '종교적 저술'을 번갈아 낸 저작활동

8 인용문: Søren Kierkegaards, *Samlede Værker*, udg. af A.B. Drachmann, J. L., Heiberg og H. O. Lange 2. Udg. Gyldendalske Boghandel, København: Gyldendal, 1920-36; 쇠얀 키에르케고어, 《신앙의 기대*Opbyggelige Taler*》, 표재명 옮김, 프리칭아카데미, 2009. 195-196쪽 참조.

의 2중성은 소책자 《순간》[9]10호를 마지막으로 1855년에 작고
하기까지 약 13년 간 견지되었다. 이 특유한 저작활동의 2중성
에 관해서는 키에르케고어 스스로 《저술가로서의 나의 저술 활
동의 관점》(이후 《관점》으로 표기)에서 그 의미를 밝혔다. 이 책은
1848년에 쓰인 것으로 추정되지만, 그가 죽은 뒤인 1859년 형
페터가 〈역사에 대한 보고〉라는 부제를 붙여 출판하였다. 〈위
기〉가 바로 《관점》이 집필된 1848년에 발표되었다는 사실에 주
목하자. 〈위기〉가 실린 영문판 《그리스도교의 담론Christian
Discourses》의 역사적 배경 소개에서 서술하고 있듯이 1848년
은 키에르케고어에게 중요한 해였다.[10] 프랑스 혁명의 여파로 그
의 조국 덴마크의 정치상황은 격랑에 휩싸여 절대군주제에서 입
헌군주제로 바뀌었고, 아버지의 유산으로 자비 출판을 감당했던
키에르케고어 자신도 이 무렵엔 경제적 곤란과 건강 악화의 위
기에 처했다. 그럼에도 불구하고 1848년 한 해 동안 왕성한 생
산력으로 《죽음에 이르는 병》, 《그리스도교의 훈련》, 《사랑의
역사》를 비롯한 수많은 저술들을 완성하거나, 진행했으며 그 중
에서 《그리스도교의 담론》(4월 26일)과 〈위기〉(7월 24. 27)를 출
판했다.

　　《관점》은 〈위기〉와 같은 해에 집필되었을 뿐 아니라 키에르
케고어의 저술 활동의 2중성 안에서 〈위기〉가 차지하는 중요한

9 쇠얀 키에르케고르, 《현대의 비판 / 순간》. 임춘갑 역. 다산글방, 2007. 355쪽.

10 Søren Kierkegaards, *The Crisis and a Crisis in the Life of an Actress*, xi-xii 참조.

의의가 명시적으로 언급된 책이기도 하다. "이 시대에 대한 나의 저술 활동"[11]이라는 표현에서 드러나듯 얼핏 기행奇行처럼 느껴지는 저술 활동의 2중성은 시대에 대한 키에르케고어의 인식에서 비롯한 것이다. 요람에서 무덤까지 온 국민이 그리스도인으로 살아가는 기독교 국가인 조국 덴마크가 "그리스도교라는 음식 접시에다 혼합물을 가미한 세련된 심미적이고 지적인 이교로, 혹은 그 속으로 다시 되돌아가고 있다"는 인식 아래, 그는 단호하게 선언한다. '시인으로부터 떠나라!', '사변에서 떠나라.'[12] 그러나 이것은 타인을 선동하는 구호가 아니라 전체 저술 활동을 통해 키에르케고어 자신이 수행한 실천 강령이었다. 전무후무한 저술 활동의 2중성은 바로 그 실천의 증거다.

> 시인적인 것으로부터 떠나는 제1의 운동은 나의 저술 활동 전체 중에서 심미적인 서술의 전체적인 의미가 수행하고 있다. 사변에서부터 떠나는 제2의 운동은 《결론으로서의 후서Abschliessende Unwissenscheftliche Nachschrift zu den Philosiphischen Brocken》가 담당하고 있다.[13]

그렇다면 2중 운동 안에서 〈위기〉의 의의는 무엇인가? 이 소론의 구실에 대해 키에르케고어는 중요한 의미를 부여하고 있

11 《관점》, 375쪽.

12 앞의 책, 375쪽.

13 앞의 책, 375-6쪽.

다. 그에 따르면 그의 저술의 1군은 심미적인 저술들이고, 마지막 것들은 거의 종교적인 저술들이다. 이 둘 사이에 2군으로 분류할 수 있는, 《결론으로서의 후서》(이후 《후서》로 표기)가 전환점으로 가로 놓여 있다. 이 저술은 심미적인 저술도 종교적인 저술도 아니다. 모든 심미적 저술들이 가명으로 출판된 반면, 이 책에서는 키에르케고어의 이름이 편집자로 등장한다. 1846년, 《후서》가 나온 뒤 2년 동안 키에르케고어는 실명의 종교적 저술들만 발표하다가 돌연 심미적인 소논문 〈위기〉를 발표했으며, 바로 그 해에 집필한—그러나 출판은 하지 않은—《관점》을 통해 이 일이 면밀하게 의도된 것이었음을 밝혔다.

> 그 후(《후서》 발표 이후—필자) 이전과는 반대로 2년 동안 내놓은 순수한 건덕적인 저술들이 세인의 주목을 끌었지만, 아마도 저자의 전체 저술 활동의 변증법적인 구조가 완성되었음을 말해주는 그 소논문(〈위기〉)의 의의를 깊은 의미에서 간파한 사람은 아무도 없었을 것이다. 그 소논문이야말로, 처음에는 심미적인 저술가였던 저자가 후에 변화하여 결국 종교적인 저술가가 되었다는 식으로 현상을 설명하는 것을(마치 처음에 《두 개의 건덕적인 강화》가 그러했듯이) 끝내는 불가능하게 하는 대질을 위한 증거물 구실을 하고 있다. 왜냐하면 저자는 애초부터 종교적인 저술가였지만, 최후의 순간에 이르러서까지 심미적인 저술 활동에 종사하는 듯이 보이기 때문이다. [..] 이 논문은 이를

테면 단번에 전체 저술 활동을 깨닫게 하기 위해 계산된 것이었다.[14]

이상 키에르케고어의 기록에 따른다면, 〈위기〉는 그의 저술 활동의 2중성이 지니는 변증법적 운동의 증거로서 특별한 위상을 부여 받은 작품이다.[15] 그것도 아주 치밀하게 전략적으로. 그가 처음부터 종교적 저술가[16]였으나 외면적으로는 심미적 저술가였고, 후기에 이르러 더 이상 심미적 저술을 쓰지 않는 듯 보였지만 심미적인 것은 여전히 존재한다는 것, 이 사실이 변증법적 운동에서는 중요하다. 키에르케고어가 누누이 강조하는 것처럼 단 하나의 인자만으로는 운동이 일어나지 않기 때문이다. 그런 의미에서 심미적 저술과 종교적 저술의 변증법적 운동으로서 그의 저술 활동의 2중성은 "무한한 것과 유한한 것의, 시간적인 것과 영원한 것의, 자유와 필연의 종합"[17]으로 파악되는 인간 실존의 생성운동에 상응하는 것으로 볼 수 있다. 이처럼 한 인간 실존 안에는 서로 대립하는 두 개의 인자들이 서로 힘을 겨루며 싸

14 앞의 책, 288, 290쪽.

15 키에르케고어는 이 소론의 변증법적 구실에 대해서 흡족해 했고, 일기에서도 여러 번 언급하였다. *Christian Discourses*, xvi, supplement 417.18, 418.23, 424.25 참조.

16 키에르케고어는 《관점》에 담긴 내용이 "나는 과연 참으로 어떤 유의 저술가인가 하는 점과, 저술가로서의 나는 과거나 현재나 종교적인 저술가라는 점과, 저술가로서의 나의 저술 활동 전체는 그리스도교와 연관되어 있고, '어떻게 하면 그리스도인이 될 수 있는가'라는 문제임을 서문에 명시했다. 앞의 책, 276쪽.

17 쇠렌 키르케고르, 《죽음에 이르는 병》, 임규정 역. 한길사, 2007. 55쪽.

운다. 이 때문에 《후서》의 가명의 저자 클리마쿠스는 "실존은 무한한 것과 유한한 것, 영원한 것과 시간적인 것 사이에 태어난 아이이며, 그렇기 때문에 끊임없는 분투"[18]라고 했던 것이다. 키에르케고어는 이 분투, 죽을 때까지 시간적인 것의 한계를 극복하고 영원한 것으로 도약하려고 애쓰는 실존운동에 온 생애를 걸었다. 저술가로서도 동일한 운동을 수행했다. 그가 2중적 저술 활동을 어떻게 유지했는지 살펴보면 '분투'라는 표현이 지나치지 않음을 알 수 있다.

그는 심미적인 저술가로 세상에 등장했지만, 그의 개인적 실존은 인생을 향락하는 심미가와는 거리가 멀었다. "《이것이냐 저것이냐》는 수도원에서 쓰인 것"[19]이라고 말할 정도였다. 모든 친구들과의 교제를 끊고, 일체의 방문도 중단하고, 집에 있는 동안 동냥하러 오는 가난한 사람을 제외하고는 그 누구도 들이지 않고[20] 오직 집필에 몰두했다. 키에르케고어가 어떻게 짧은 기간 동안 방대한 분량의 저술을 써 낼 수 있었는지 의문이 해소되는 대목이다. 하지만 당시 코펜하겐 사람들의 눈을 어떻게 속일 수 있었을까? 사람들의 눈에 띄지 않기 위해서는 숨는 것이 아니라 거꾸로 자주 얼굴을 보여주는 것이 최상의 방법이라는 것, 이것이

18 Søren Kierkegaards, *Kierkegaard's Concluding Unscientific Postscript*, trans. David F. Swenson. Princeton: Princeton University Press for American-Scandinavian Foundation, 1963. p. 85.

19 《관점》, 296쪽.

20 앞의 책, 343-44쪽.

키에르케고어의 전략이었고, 그 방법은 효과적이었다. 미친 듯이 책을 쓰다가도 늦은 오후엔 코펜하겐의 극장으로 달려가 5분에서 10분정도 머물러 있다 돌아오기를 매일 반복함으로써 키에르케고어는 전혀 하는 일이 없고, 게으른 사람이라는 평판을 얻어 냈다.

이처럼 외면과 내면이 모순된 실존양식은 아이러니의 수법, 곧 속임수다. 흔해빠진 그 무엇, 항상 같은 자리에 있기 때문에 마치도 거기 없는 것처럼 홀대 당하는 하찮은 존재가 됨으로써 많은 무리 속에 자신을 숨기는 미행微行[21]은 환상과 대조를 이룬다. 키에르케고어는 《관점》에서 이 대립되는 실존 양식을 이렇게 묘사한다.

> 여기에 한 종교적 저술가가 있다. 그러나 그는 한 사람의 심미적인 저술가로 출발하였다. 그리고 이 첫 단계는 하나의 미행微行이고 속임수였다. '세상은 속기를 원하고 있다 Mundus vult decipi'[22]고 하는 비밀을 극히 일찍부터 그리고 철저하게 알고 있었던 나였지만, 그 당시 나는 그런 전술을 써보고 싶다는 생각을 할 처지에 있지 못했다. 그와는 정반대였다. 그래서 나는 가능한 한 최대의 규모로 거꾸로

21 앞의 책, 337쪽.

22 원 출처에 대한 의견이 분분한 라틴어 경구, '세상은 속고 싶어 한다. 그러니 속여 주어라mundus vult decipi, ergo decipiatur'의 앞부분.

속이는 문제에 열중하였다.[23]

　'미행'이 '진리의 증인'[24]의 실존양식이라면, '환상'은 추상적
군중the crowd[25]이나 비본질적 예술가의 심미적 실존양식이다. 환
상효과fantastic effect는 미행과 반대로, 내면적으로 결핍된 한
사람이 대단한 것을 가진 것처럼 자신을 감추는 신비 전략을 통
해 겉모습을 부풀려, 사람들에게 그 외면적 환영illusion을 자기
라고 믿게 하는 속임수다. <위기>에서도 똑같은 라틴어 경구가
인용되고, 두 가지 상반된 속임수가 비유로 등장한다.
　비유에 나오는 속임수의 두 주인공은 모두 저술가다. 그 중
한 작가는 오랫동안 사람들 눈에 띄지 않게 은둔하다가 갑자기

23 《관점》, 347- 348쪽 참조.

24 '진리의 증인'이란 말은 키에르케고어가 진정한 그리스도인으로서 그리스도의 가르침
　에 따라서 살다가 순교한 사도들을 가리키는 말로 이해하고, 그의 모든 저서에서 되풀
　이하여 사용해 온 개념이다(《현대의 비판 / 순간》, 353쪽). 이 말은 《관점》과 <위기>
　에서도 여러 번 등장한다. <위기>에서는 "어떻게 하면 가장 참되게 진리에 봉사하고,
　진리 안에서 사람들을 이롭게 할 것인가"에 관심을 기울이는 사람으로 진리의 증인(혹
　은 종servant)을 묘사하고 있다. The Crisis and a Crisis in the Life of an Actress, p.
　315.

25 군중 또는 공공은 키에르케고어의 '단독자'와 대립되는 개념이다. '군중은 비진리이
　고, 주관성은 진리'라는 사상은 그의 여러 저서에서 분명하게 나타난다. 그 가운데서도
　《현대의 비판》은 가장 신랄한 '공공'에 대한 비판을 담고 있다.(《현대의 비판 / 순간》,
　406-408쪽 참조.) 이 '공공'이 문제가 되는 것은 뉘우침이라는 윤리적 행위를 할 수 없는
　비인격적 추상물이기 때문이다. 따라서 죄의식을 가지고 신 앞에 홀로 선 단독자와는
　대립되며, 열정이 없고 반성적인 시대인 현대 대중매체가 낳은 추상적인 환상이다. 단
　독자 개념에 대해서는 표재명, 《키에르케고어 연구》, 168-206쪽 참조.

책을 한 권 내 놓는다. 특별히 화려하게 장식된 그의 책은 빈 페이지가 많은 일종의 비망록에 불과하지만 대중은 놀라움과 경탄으로 그를 우러러본다. 오랜 시간동안 그렇게 적은 분량을 썼다면 필시 비범한 무엇일 거라고 지레 짐작한 까닭이다. 반면 다른 한 작가는 한결같은 노력과 놀랄만한 속도로 책을 써낸다. 그는 군중과 술래잡기 따위는 하지 않으며 언제 어디서고 볼 수 있는 평범한 이웃이다. 군중은 엄청난 속도로 쏟아내는 그의 다작에 익숙해져서 이렇게 생각한다. "틀림없이 되는 대로 쓴 쓰레기"일 거라고. <위기>의 익명의 저자 인테르 엣 인테르Inter et Inter[26]는 비유를 통해서, 군중에게는 두 작가의 저술 중 어떤 것이 잘된 것인지 아닌지 판단할 능력이 없고, 그들이 달라붙는 것은 오직 '환영'일 뿐임을 역설한다.[27] 두말할 나위 없이 이 비유에서 나중에 언급된 작가는 키에르케고어 자신을 빗댄 것이다.

26 'Inter et Inter'는 1844년에 《새해 선물 *New Year's Gift*》이라는 책의 서문 필자 명으로 구상되었다. 나중에는 책 이름을 《서문*Prefaces*》으로 바꿔 Nicolaus Notabene 라는 가명으로 출판했고, 애초에 계획된 'Inter et Inter'라는 가명도 책 서문에 없다. (*Søren Kierkegaard's Journals and Papers* Vol. V 5708 (Trans. by Howard V. Hong, Bloomington/London: Indiana University Press, 1967-78) 참조.) 이 가명의 의미에 대해서는 명확한 해석이 어렵다. 'Inter'는 라틴어로 '사이에 between'를 의미한다. 'et'는 접속사 '그리고'를 뜻한다. 접속사로 연결될 수 없는 전치사 'Inter'가 두 번 중복되는 이 가명의 의미는 문법적으로는 해석이 안 된다. 학자들 중에는 키에르케고어 저술의 2중성 안에서<위기>가 차지하는 위상을 근거로서 '사이'를 해석하는 예도 있다. *Christian Discourses*, xv-xvi 참조.

27 *The Crisis and a Crisis in the Life of an Actress*, p. 316 참조.

군중 또는 '공공公共'은 《관점》과 〈위기〉, 두 저서에서 중요한 개념이다. 개인을 '공공'으로 추락하게 하는 대중매체(당시에는 신문)와 공공의 속성에 대한 키에르케고어의 예리한 관찰과 비판에는 역사적 배경이 있다. 일명 콜사르 사건The Corsair Affair이 그것인데, 이 일에 관해서는 여러 전기나 《관점》에서 비교적 상세하게 다루고 있기 때문에 자세한 설명은 하지 않겠다.[28] 당대의 악명 높은 풍자지 〈콜사르〉와 키에르케고어의 갈등은 1845년에서 46년 사이에 일어났고, 46년은 《후서》가 발표된 해다. 《후서》가 그의 저술 활동의 전환점이 된 데는 이 콜사르 사건의 영향이 적지 않았다. 사건 직후 나온 《현대의 비판》의 '공공'에 대한 강한 비판이나, 2년 후인 48년에 집필된 《관점》과 〈위기〉에서 일관되는 비판적 기조는 그 영향을 반증한다. 키에르케고어의 가느다란 다리와 양 쪽 길이가 다른 바지를 우스꽝스럽게 묘사한 콜사르의 풍자화 공격은 '거위의 짓이김'처럼 사소한 괴롭힘으로 '공공'에게 비쳤으나, 문제는 그 가벼운 학대를 "죽을 때까지" 받아야 했다는 것이다. 키에르케고어는 해학을 발휘하여 "죽는 방법 치고는 느린 방법"이라고 표현했다. 하지만 사태는 심각했다. 월터 라우리Walter Lowrie는 키에르케고어 전기에서 그 심각성을 이렇게 묘사한다. "쇠얀이라는 이름 자체가 스칸디나비아 전체에 걸쳐서 웃음거리가 되었다. 그래서 선

28 《관점》, 352-360; 월터 라우리. 《키에르케고르 – 생애와 사상》. 이학 역, 청목서적, 1988. 167-79쪽; 표재명의 《키에르케고어 연구》, 124쪽 참조.

량한 어버이들은 그들의 자식에게 그 이름을 지어주지 않았다. 그리고 이 박해는 그가 살아 있는 한 계속되었다."[29] 이 사건을 현대적으로 번역한다면 '이미지에 의한 실재의 살해'라고 할 수 있을 것이다.

키에르케고어와 콜사르 간의 충돌은 〈위기〉의 여배우와 대중의 관계 속에서도 발견되는 것이다. 이어지는 3장의 1절에서는 공공과 환상의 문제를 예술가의 변모와 관련지어 좀 더 살펴볼 것이다. 그리고 2절과 3절에서 핵심 주제인 변모에 관해 논하도록 하겠다.

29 월터 라우리. 《키에르케고르 – 생애와 사상》, 172, 176쪽.

<위기>에 나타난 예술가의 변모

변모의 장애물, 군중과 환상

덴마크의 철학자 그뢴은 후기 저술로 가면서 키에르케고어가 점점 더 강력한 어조로 개별자를 이야기하는 까닭이 '어떤 위험성'에 대한 점증적 인식에 있다고 보았다. 그 위험이 무엇일까? "각자 누구와도 바꿀 수 없는 특징들을 지닌 개인들 혹은 개별자들이 집단 내지 군중이 되어버리는 위험성"이라고 그뢴은 말한다.[30] 3장에서 다룰 소론의 제목 'The Crisis and a Crisis in the Life of an Actress'에는 '위기'라는 낱말이 두 번 나온다. 이것이 어떤 위기냐에 대해서는 다양한 해석이 있을 수 있지만[31] 그뢴이 말하는 위험성과 무관하지 않다고 본다. '위기Krise'의 어원인 그

30 아르네 그뢴Grøn, Arne. 《불안과 함께 살아가기: 키에르케고어의 인간학》, 하선규 옮김, 도서출판b, 2016. 262쪽.

31 이 위기를 예술가로서의 (세속적 의미에서의) 성공할 것인가 아니냐는 문제로 보는 경우가 많은데, 이와 관련해서는 다음 자료들을 참조할 것. Senyshyn, Yaroslav, "The crisis: a practical realization of Kierkegaard's aesthetic philosophy.", *Interchange*

리스어 'krísis'는 결단, 판결, 전환점 등의 뜻을 지닌다. 독일어 'Krise' 역시 '안전과 위험의 분기점'이라는 뜻을 갖고 있어서, 이 단어는 양면성을 지닌 것으로 해석된다. 제목의 'the crisis'와 'a crisis'는 각각 '유일한 그 위기'와 수많은 위기 중 '하나의 위기'로 해석될 수 있다. 이 중에서 '그 위기'는 그뢴이 말하는 "개별자가 군중이 되어버리는 위험"과 관련된다. 키에르케고어의 관점에서 볼 때 구체적인 개별자가 추상적 환상에 불과한 군중이 된다는 것은 결코 많은 위기 중 하나가 아니다. '결단'과 '갈림길'을 함축하는 '위기'는 키에르케고어의 처녀작의 제목 '이것이냐 저것이냐'와도 상통한다. 이 책의 주제가 무엇이었나? '결단'을 피하고 심미적 실존으로 살 것인가, 절대적인 것으로서 나 자신을 절대적으로 선택함으로써 윤리적 실존으로 이행할 것인가의 양자택일이 아니었던가?[32] 절대적으로 자기를 선택하는 결단은 누구도 대신할 수 없는 유일무이한 결단, 곧 '그 위기'다. 그렇다면 '하나의 위기'는 무엇일까? 우리 생애에서 수 없이 직면하는 선택—배우자, 직업 등의 선택—의 갈림길 중 하나로서 '위기a crisis'가 아닐까? 키에르케고어 식으로 표현한다면 '그 위기'를 윤리적 위기로, '하나의 위기'는 심미적인 위기로 바꿔 부

(1995): Vol. 26 Issue 3, p. 257; Watkin, Julia, "The Aesthetic and the Religious: Kierkegaard as Indirect Communicator", *European Legacy*(Sep/ 98):Vol. 3 Issue 5, p. 106.

32 쇠얀 키에르케고어. 《이것이냐 저것이냐》, 2부. 임춘갑 역. 다산글방, 2008. 414-15쪽 참조.

를 수 있을 것이다.

소론의 '한 여배우'가 체험한 두 가지 위기는 구체적으로 무엇이었을까? 이 소론은 당대의 여배우 루이세Johanne Luise Pätges Heiberg(1812-1890)를 위해 쓴 것이다. 그녀는 코펜하겐의 문학, 사상 모임의 중심 인물이었던 하이베어Johan Ludvig Heiberg(1791-1860)의 부인이었으며, 왕립극장의 프리마 돈나였다. 키에르케고어는 루이세의 연기에 심취하여 왕립극장에서 자주 그녀의 공연을 관람했던 것으로 알려졌다. 소론의 집필 동기는 루이세가 17세 때 초연했던 셰익스피어의 <로미오와 줄리엣>의 줄리엣 역을 18년 만에 다시 맡게 된 데 있었다. 실명이 소론에 언급되지 않았지만 루이세는 키에르케고어의 사유, 심리학적 반성의 주제가 바로 자신임을 짐작했다.[33] 사실 이 두 번째 공연은 그리 성공적이지 못했다. 키에르케고어는 일반 대중이나 예술가들이 여배우의 성숙한 연기가 아닌 데뷔 당시 17세의 젊음과 미모를 보기 원하고, 그런 면에서 유독 여성들에게 불공평한 현실을 개탄한다.[34] 이런 대중 앞에서 30대의 루이세가 두 번째로 같은 배역을 맡아 무대에 선다는 것은 '하나의 위기'였다.

이 위기는 예술가의 천재성, 즉 시간이 앗아간 외적인 젊음을 상쇄할 만한 탁월한 연기를 통해서만 극복할 수 있는 것이다. 키에르케고어는 이 점에서 루이세가 성공했다고 평가한다. '첫 번

33 *Christian Discourses*, xvii.

34 *The Crisis and a Crisis in the Life of an Actress*, p. 305 참조.

째 것'(초연)이 직접적인 것이라면 '두 번째 것'(재연)은 관념성 ideality과 결부된 천재성이기 때문이다. '직접적인 것'은 자연적인 것, 즉 17세의 젊음과 아름다움이다. 배우의 외적 젊음은 그 자체로 열네 살 채 안 된 원작의 줄리엣과 근사近似해서 관객에게 쉽게 '줄리엣 같다'는 인상을 준다. 하지만 이런 외적 조건은 배우에게 결코 유리한 것이 아니다. 줄리엣처럼 '보이는' 까닭에 '여성의 젊음feminine youthfulness'이라는 관념성을 실현하는 재능은 부차적인 것이 되기 때문이다. 막 데뷔한 여배우의 재능은 아직 가능성에 불과하며 현실성으로 드러나지 않았다. 이 단순한 직접성에 안주하고 관념성의 실현을 위해 재능을 갈고 닦지 않을 때, '하나의 위기'가 싹튼다. 배우의 생명이 젊음과 외모에 있다면 '시간'이 그녀의 젊음과 함께 배우로서의 장래마저 빼앗아 갈 것이기 때문이다.

키에르케고어는 본질적으로 교양 있는 심미가라면 열여섯 살 여배우를, 특히나 그녀가 대단히 아름답다면, 비평의 대상으로 삼는 것을 스스로 허락하지 않을 것[35]이라고 단언한다. 하지만 일반 대중은 본질과 비본질을 구별하지 않거나, 못한다. 배우가 줄리엣을 훌륭하게 예술적으로 표현한 것인지, 단지 줄리엣과 근사한 외모 때문에 닮아 보이는지 혼동하는 것이다.[36] 여기에 통속적인 예술비평가가 가세한다. 여배우의 환심을 얻으려고

35 앞의 책, p. 306.

36 앞의 책, p. 320.

그녀 앞에 무릎을 꿇고 꽃다발과 아부 섞인 비평문을 바침으로써. 키에르케고어가 풍자적으로 묘사하는 19세기 연극계의 현실은 현대의 연예산업과 꼭 닮았다. 인기 절정에 오른 십 대 여배우의 초상은 각종 미술 전시회의 주제가 되고, 공연 포스터에 석판 인쇄되어 곳곳에 나붙는다. 그녀 이름이 수다꾼들의 입에 오르내리고, 심지어 그 입을 그녀의 초상이 인쇄된 손수건으로 닦는다. 그녀의 삶 전체가 "국가적 사건이 된다."[37]

여배우를 두고 수다를 떠는 군중은 본질적인 위기에 처해 있다. 그뢴이 지적하듯, 개별자들이 독립성을 상실하고 익명의 군중으로 수렴되는 것은 개별자가 처한 위험이다. "다른 사람이 바라보는 방식에 의해서 자기 자신을 규정되도록 하는 가능성"[38]이 바로 문제인 것이다. 여배우 역시 군중이나 비평가가 바라보는 방식으로 자신을 규정할 때 하나의 추상물, 곧 환상이 된다. 군중은 자신들이 보고자 하는 '환상'을 여배우에게 덧씌움으로써 그녀의 변모를 막는다. 배우 자신의 것이든, 군중의 것이든 모든 환상은 변모의 장애물이다.

37 *The Crisis and a Crisis in the Life of an Actress*, p. 315.

38 아르네 그뢴. 《불안과 함께 살아가기: 키에르케고어의 인간학》, 262쪽.

상승potentiation의 변모

　키에르케고어는 예술가가 표현하는 '여성의 젊음'은 '하나의 관념'이며, 이것은 열일곱 살이라는 외면성externality과는 전혀 다른 것으로서 "만일 그 관념과 천재성의 관계가 없다면 변모는 불가능하다"고 말한다.[39] 관념이 정신적인 것이라면 천재성은 직접적인 것이다. 그리고 변증법적인 것으로서 상반된 두 요소가 상호 관련됨으로써 변모가 이뤄진다. 본질적 예술가를 결정하는 것은 이와 같은 모순된 두 요소의 변증법적 운동이 존재하느냐 여부이다. 관념에 대한 반성이 없는 십대 배우는 이 중 한 가지 요소만 가지고 있다. 그가 지닌 자연적 젊음은 '시간'의 먹잇감이다.[40] 모든 비본질적인 것, 일시적인 것, 직접적인 것의 최대의 적은 시간이다. 키에르케고어는 시간을 '외부로부터 오는 변증법적 요소'로 규정한다.[41] '단순한 것'은 일방적으로 시간에 의해 삼켜진다. 시간이 건드리지 못하는 것은 정신적인 것으로서 관념이다.

　이 절에서 다룰 '상승의 변모'와 관련하여 두 가지 사실이 중요하다. 첫 째, 변모는 명백히 뒤에 오는 것, 즉 '두 번째 것'이지만, "실제로 변모를 구성하는 것은 처음부터 현존해야만 한다.

39 *The Crisis and a Crisis in the Life of an Actress*, p. 319.

40 앞의 책, p. 319.

41 앞의 책 p. 322.

비록 그것이 결정적으로 사용되지 않거나, 일정한 시간이 지나가기 전에 결정적으로 출현하지 않는다고 할지라도.[42]" 키에르케고어는 "눈부신 성공을 거둔 한 여배우의 처음the first time"을 염두에 둔다.[43] 그리고 배우로서 그녀가 천부적으로 소유한 것이 무엇인지 열거한다. 이 과정에서 그가 입증하고자 하는 것은 그녀가 소유한 천재성 자체에 '변증법적인 것'이 있다는 사실이다. 그 중 하나가 가벼움과 무거움의 변증법이다. 상상의 여배우는 무대 위의 긴장과 적절하게 화합하는in proper rapport with on stage tension 재능을 가지고 있다.[44] 모든 긴장은 이중적으로 작용하며, 이것이 변증법적인 것의 고유한 변증법이다. 배우에게 무대가 주는 긴장은 부담이고 무거움이다. 평범한 사람은 무거움을 벗어버림으로써 가벼워진다고 생각한다. 그러나 "보다 고차원적인 인생관에서, 시적이고 철학적 의미에서 진실은 그 반대이다. 사람은 무거움의 도움으로 가벼워진다. 압박에 의해 높이 자유롭게 비상한다. 일례로, 천체는 엄청난 무게 때문에 우주에서 맴도는 것이다. 믿음의 가벼운 공중정지hovering는 바로 막대한 무거움에 의한 것이다."[45] 마찬가지로 연극적 천재는 자신을 짓누

42 앞의 책, p. 319.

43 앞의 책, p. 307.

44 앞의 책, p. 312.

45 앞의 책, p. 313. 《공포와 전율》에서 키에르케고어는 믿음의 기사의 무한성의 운동을 무용가의 도약에 비유하고 있다. 여기에서 믿음의 가벼운 공중정지는 무용수가 공중으로 도약한 다음 중력에 의해 떨어지지 않고 그 자세를 유지하는 것에 비유된다(75-76쪽 참조).

르는 무대의 환영과 관중의 시선의 무게를 친밀함의 가벼움으로 바꾼다.

> 그녀에게는 무대 위의 긴장이 본래적인 것이다. 즉, 그곳에서 그녀는 새처럼 가볍다. 바로 그 무거움이 그녀에게 가벼움을 주고, 압박이 그녀를 비상하게 만든다. 대기하는 동안 아마 불안할 테지만, 무대 위에서는 자유를 얻은 새처럼 행복하고 가볍기만 하다. 왜냐하면 그녀가 자유롭고 또 자유를 획득한 것은 압박 아래 있는, 오직 지금이기 때문이다.[46]

이와 같은 '변증법적인 것'이 애초에 존재하지 않았다면 '두 번째 것'인 변모는 일어나지 않는다는 것이 첫 번째 핵심이었다. 두 번째로 중요한 것은, 해가 갈수록 고유의 천재성이 점점 더 분명하게 나타나야 한다는 것이다. 세월이 흐른 뒤에도 지속적으로 활기차고, 다시 젊어지고, 젊은 시절 맡았던 배역을 탁월하게 해내는 배우는 지극히 드물다. 단순한 젊음만 가지고 있는 대개의 배우들은 시간과의 싸움에서 패배한다. "그러나 하나의 부가적 생명이 있는 곳, 거기에서는 시간이 단순한 젊음으로부터 무언가를 박탈하는 동안 천재성을 한층 더 분명하게 드러낼 것이며, 관념에 대한 관념성의 순수한 심미적 연관 속에서 명확해

46 *The Crisis and a Crisis in the Life of an Actress*, p. 313.

질 것이다."[47] 처음부터 그 자체로 변증법적이며, 바로 그렇기 때문에 시간에 영향 받지 않는 천재에게는 시간이 거꾸로 작용한다. 세월이 흐를수록 단순한 젊음에 가려졌던 천재성이 점점 더 분명하게 드러나는 것이다.

키에르케고어는 이와 같은 상승의 변모를 "첫 번째 상태로의 복귀"로 규정한다.[48] 변모한 여배우는 관념의 차원에서 '여성의 젊음'을 소유한다. 두 번째 그녀가 줄리엣을 연기할 때 외면적 아름다움은 더 이상 장애가 되지 않는다. 무대에서 평가 받는 것은 오로지 '탁월한 연기' 뿐이다. 관념에 전적으로 헌신하는 천재성의 관계는 본질적 관계이며 외면적인 것의 영향을 받지 않는다는 점에서 내면성inwardness이다. 천재성은 직접적인 것이고 심미적인 차원에 속하지만, 심미적인 것도 윤리적인 것의 도움을 받아 정당한 위치를 부여 받을 때 지속성을 지닐 수 있다. 이것이 "처음의 것에 대한 더 열렬하고 더 높은 복귀를 가져오는"[49] 상승의 변모이다. 그런데 '변모'라는 주제는 본래 윤리적 실존과 관련된 것이다. 키에르케고어는 재능의 발전이라는 점에서 심미적 변모에 속하는 '상승의 변모'와는 질적으로 다른 또 하나의 변모를 제시한다.

47 앞의 책, p. 319.

48 *The Crisis and a Crisis in the Life of an Actress*, p. 322; 《이것이냐 저것이냐》 2부에서 전적으로 현재적이며, 부단히 발전하고 다시 젊어지는 최초의 것'이 언급된다 (76쪽 참조).

49 표재명, 《키에르케고어 연구》, 90쪽.

완전성perfectibility의 변모

위에서 '한 여배우'가 체험한 두 가지 위기 가운데 '하나의 위기'는 30대의 루이세가 두 번째로 줄리엣 역을 맡아 무대에 서는 것이었다고 밝혔다. 다른 하나의 위기는 직접적으로 명시하지 않고 (1)절 마지막에 간접적인 암시를 해두었다. '그 위기'는 본질적 위기이며 모든 개별자가 피할 수 없다는 점에서 보편적인 것이다. 여배우에게 있어서는 군중이나 비평가가 바라보는 방식으로 자신을 규정함으로써 실존이 아닌 환상으로 전락하는 것이 '그 위기'이다. 이 위기에서 벗어나는 길은 절대적으로 자기 자신을 선택함으로써 자기가 되는 것이다. 이렇게 할 때 역사적 자기가 탄생하고 지속성의 변모the metamorphosis of continuity를 체험한다. "그것은 하나의 과정이자 연속이며 수년에 걸친 한결같은 변형이다."[50] 나이가 들어감에 따라 그 여배우는 자신의 영역을 바꾸고 더 나이든 배역을 맡는다. 젊은 시절을 회상하면서 비탄에 잠겨 마지못해 떠맡는 것이 아니라 그녀가 젊은 시절, 더 젊은 역을 수행했을 때 지녔던 동일한 완전함으로 그렇게 한다. 자기 자신에 대한 충실성이라고 할 수 있는 이런 변모는 윤리적 관심에 속하는 것이다. 외부적인 환경과 상관없이 모든 순간, 모든 일에서 '완전하게 될 수 있는 능력'이 윤리적 관심 속에서 자기 자신을 선택한

50 *The Crisis and a Crisis in the Life of an Actress*, p. 323.

개인에게 주어진다. 이것이 '완전성의 변모'다.

키에르케고어가 루이세에게서 심미적 차원의 '상승의 변모'와 더불어 '완전성의 변모'까지 발견했는지는 확실하지 않다. 그는 《인생길의 여러 단계Stadien auf des Lebens Weg》에서 진실로 여성성을 묘사하는 무대 위의 여배우로 마담 닐센Anna Helene Dorothea Nielsen(1803-56)을 꼽고 있다.[51] 당대의 탁월한 여배우였던 닐센은 어린 소녀로부터 할머니에 이르기까지 모든 연령대의 덴마크 여성을 묘사했다. 익명의 유부남이 쓴 이 글에서는 닐센이 어떤 배역을 맡더라도 "그녀의 범위는 본질적이며, 따라서 그녀의 승리 역시 순간의 일시적인 승리가 아니라 시간이 그녀에 대해서 아무런 권능도 갖지 못하는 승리"라고 찬사를 바친다. 중요한 것은 닐센에게 "여성의 아름다움은 세월이 갈수록 더해진다des Weibes Schönheit mit den Jahren zunehme"[52]는 명제를 적용한 것이다. 이 문장은 전적으로 윤리가의 명제이다. 따라서 이 명제를 적용한다는 것은 배우로서 탁월한 재능으로 '여성의 아름다움'을

51 Søren Kierkegaard. *Stadien auf des Lebens Weg 2*, 137-39; <결혼에 대한 약간의 성찰: 반론에 대한 응답, 유부남 씀>(부분譯). 임규정 역. 지식을 만드는 지식, 2008. 72-75쪽 참조.

52 이 명제는 《인생길의 여러 단계》에서 반복적으로 언급되며, 《후서》(*Kierkegaard's Concluding Unscientific Postscript*, p. 265)에도 나오는데, 공통점은 이것이 윤리가인 유부남의 인생관을 표현한다는 점이다. 여기에서 '여성의 아름다움'은 처녀의 아름다움과 대조되는 결혼한 여성, 특별히 어머니로 변모된 여성의 내면적 아름다움을 지칭한다. <결혼에 대한 약간의 성찰: 반론에 대한 응답, 유부남 씀>, 72, 75, 86-87쪽 참조.

연기하는 데 그치지 않고, 한 개인으로서 늙어가는 자신을 받아들이고 변함없이 여성으로서 아름다움을 소유하고 있다고 평가하는 것이다.

<위기>는 루이세를 염두에 두고 쓴 것이지만, 심미적 저술이어선지, 그녀가 닐센에 비해 배우로서 연륜이 짧은 탓인지 '완전성의 변모'는 끝 부분에 짧게만 언급한다. 분명한 것은 '상승의 변모'와 '완전성의 변모' 모두 시간에 대한 승리라는 점이다.

> 그러나 양쪽 모두에 대해서 시간은 아무 힘이 없다고 말할 수 있으리라. 즉, 세월의 힘에 맞서는 하나의 변모는 완전성이며, 이것은 바로 해를 거듭할수록 발전하는 것이다. 세월의 힘에 저항하는 또 하나의 변모는 상승으로, 해가 갈수록 점점 더 분명하게 드러나는 것이다. 두 가지 현상은 본질적 진귀함이다.[53]

지금까지 <위기>를 중심으로 예술가의 '상승'과 '완전성'의 변모에 관해 살펴보았다. 이제 예술가의 변모를 해석하는 키에르케고어의 관점을 한나 윌케의 사례에 적용하여 주요 논점을 제시하는 것으로 글을 마무리하도록 하겠다.

53 *The Crisis and a Crisis in the Life of an Actress*, p. 324.

'봄'과 해석의 문제

키에르케고어의 '상승의 변모'는 예술적 담론에서는 해묵은 것일 수도 있다. 그러나 '완전성의 변모'를 예술해석에 적용하는 것은 누구도 낡았다고 치부할 수 없다. 내가 나 자신이 되는 문제는 예술가, 관람자, 비평가 할 것 없이 모두에게 보편적인 것이고, 이것이 예술과 무관할 수는 없기 때문이다. 특별히 키에르케고어의 윤리적 변모에 대한 관점을 예술가와 연관 짓는 일은 현대에도 급진적인 일이다. 어떤 의미에서 이것은 항구한 논란거리일 지도 모른다. 도입부에서 한나 윌케의 경우를 살펴보았지만, 그녀의 예술에 대한 평가는 단순히 심미적인 영역에 국한되지 않았다. 신체미술의 특성 상 예술가와 작품 간에 경계가 분명치 않은 까닭에 암암리에 예술가 개인 실존의 문제가 작품 비평에도 영향을 미쳤기 때문이다. 한 예술가의 작품 활동에서 예술적 진정성, 더 나아가 자기 역사를 소유한 개인으로서의 진지성을 간파해 내기란 쉬운 일이 아니다. 이 문제에 대한 답을 키에르케고어—윤리가의 말에서 찾아보자.

타르코프스키가 키에르케고어에 대해 어떤 생각을 가지고 있었는지 구체적으로 드러난 것은 별로 없다. 그가 오랫동안 영화로 만들기를 원했던 도스토예프스키에 대해서 여러 지면에 걸쳐 자주 거론한 것과 대조적이다. 키에르케고어의 이름은 1986년 2월 13일 일기에 등장하는데, 그것도 직접적인 언급은 아니었고, 타르코프스키와 친분을 가졌던 스웨덴 영화감독 잉마르 베리만 Ingmar Bergman에 관한 긴 글 중에서 베리만의 북유럽적인 기질을 일컬어 "키에르케고어적인 정신"(일기, 350)이라고 쓴 것이 전부다. 타르코프스키는 키에르케고어에 대해서 무엇을, 얼마나 알고 있었을까? 키에르케고어를 영화로 만들자는 제안을 수락한 동기는 무엇일까? 그에게 답을 들을 방법은 없지만, 둘 사이에 표면적으로 드러나는 몇 가지 유사성은 찾아볼 수 있을 것이다.

키에르케고어와 타르코프스키는 무엇이 닮았나?

가정 먼저 떠오르는 두 사람의 공통점은 시인적 기질이다. 타르코프스키의 아버지는 러시아 시인 아르세니 타르코프스키 Arseny Alexandrovich Tarkovsky(1907-1989)이며, 타르코프스키 자신은 영상 시인이라고 불렸다. 키에르케고어도 일면 자신을 '시인'으로 인식했지만 이것은 '러시아 시인'이나 '영상 시인'과 같은 의미에서의 시인이 아니다. 그는 '실존'의 관점에서 시인을 심

의 굴레에서 벗어난 사람이다(시간, 291).

이 가운데 "실존적 상태에서 행동한다"는 구절이 주의를 사로잡는다. 키에르케고어에게 있어서 행동한다는 것은 자유에 의해 선택한다는 것이다. 인간은 선택에 의해서 새로운 실존으로 생성되는데, '생성'이라 함은 결단함으로써 그리고 행동함으로써 가능성으로만 있고 현실로는 존재하지 않았던 '나'가 실존하게 되기 때문이다. 즉 실존의 '생성Werden('되어감')은 비존재에서 존재로의 이행이다. 물론 시인이 시를 창작했을 때도 새로운 시가 탄생했다고 표현한다. 그러나 예술적으로 무엇을 창조하는 것은 존재의 문제가 아닌 관념적 차원에 속하는 것이다. 키에르케고어의 '생성'은 인간 실존의 변형에 관한 것으로서 시인이나 예술가, 철학자가 자기 바깥에 시, 작품, 사상을 만들어내는 것과 무관하다. 이런 것들은 시적 생성, 즉 '포이에시스poiēsis(그리스어 '제작', '생산')'이며 키에르케고어가 '시'라고 부르는 것이다.

생성으로서의 실존적 변형은 행위Tat에 의해서 일어난다. 키에르케고어는 행위를 실존적 파토스existentielle Pathos로, 말Wort을 심미적 파토스ästhetisches Pathos로 규정한다.[4] 그에게 있어서 실재Wirklichkeit와 관련하여 최고의 파토스가 행위라면, 가능성과 관련해서는 말이 최고의 파토스다. 우리는 뒤에 가서, 키에르케고

4 Alastair Hannay and Gordon Marino(eds.), *The Cambridge Companion to Kierkegaard* , Cambridge: Cambridge University Press, 1997. p. 349.

믿음 때문에 아브라함은 그의 선조들의 땅을 떠나서, 약속의 땅으로 가서 이방인이 되었다. 그는 한 가지는 뒤에 남겨 두었고, 한 가지는 가지고 갔다. 그는 땅위의 오성悟性을 뒤에 남겨두고 믿음을 가지고 갔다.

— 키에르케고어, 《공포와 전율》[1]

신이 알렉산더의 기도에 응답한다는 사실, 신이 그의 말을 그대로 받아들인다는 사실, 바로 거기에 무시무시하고도 고무적인 결과가 있는 것이다. 무시무시한 측면이란 알렉산더가 자신의 맹세를 실천하는 과정에서 자신이 지금까지 속했던 세계로부터 완전히 결별하고 그럼으로써 자기 가족과의 연관을 잃을 뿐만 아니라 — 최소한 그의 주변 사람들의 눈에는 더욱 나쁘게 보일 수 있는 — 전래의 도덕적 척도로 잴 수 있는 모든 도덕적인 것을 잃는다.

— 타르코프스키, 《봉인된 시간》[2]

1 쇠얀 키르케고르, 《공포와 전율/반복》, 임춘갑 옮김, 다산글방, 2007. 32-33쪽.
 * 본문에서 관련 구절 옆에 '(공포와 전율. 쪽수)'로 표기.
2 안드레이 타르코프스키, 《봉인된 시간 - 영화 예술의 미학과 시학》, 김창우 옮김, 분도출판사, 1991. 305-306.
 * 본문 안에서 인용하는 구절에는 '(시간. 쪽수)'로 표기

안드레이 타르코프스키 Andrei Tarkovsky

개개의 인간이 하나의 계기인 동시에 전체일 경우에만 그
대는 그가 지닌 아름다움을 보게 된다. 그러나 그대가 그를
그렇게 보게 되자마자 그대는 그를 윤리적으로 보는 셈이
다. 그리고 그대가 그를 윤리적으로 본다면 그대는 그를 자
유롭다고 보는 셈이다. [...] 내가 예술작품을 살피고 그것이
지닌 사상을 나의 사상으로 침투하게 할 때, 본래 운동이
일어나는 것은 내 안에서지 예술작품 안에서가 아니다.[54]

인용문에서 보듯 '봄'은 실존적 차원의 문제다. 심미적 실존
은 아무리 자명한 것이어도 윤리인 것은 보지 못한다. 예술가
의 변모의 운동이 일반 대중에게 보이지 않는 것과 마찬가지다.
키에르케고어의 '봄'에 대한 관점을 윌케의 경우에 적용해 보자.
루시 리파드는 "아름다운 여성과 예술가로서 자신의 구실을" 혼
동한다고 윌케를 비난했다. 덕분에 윌케는 '미모를 작품에 이
용하는 예술가'라는 부정적 비평에 휩쓸렸다. 키에르케고어라
면 젊고 아름다운 윌케를 비평의 대상으로 삼지 않았을 것 같다.
그는 아름다움이 예술에 유리하게 작용한다고 믿지 않을 뿐더러
잠재된 재능이 실현되어 그 진가를 알아보기 위해서는 우선 시간
의 시험대를 거쳐야 한다고 보기 때문이다. 따라서 젊은 루이세
에게 그러했듯, 초기의 윌케에 대해 '그녀의 때는 아직 오지 않
았다'며 판단을 유보했을 것이다.

54 《이것이냐 저것이냐》 2부, 532쪽.

〈*Intra Venus*〉의 모티프들은 어머니 셀마 버터와 찍은 사진에서 보듯 초기부터 있었던 것이다. 그런데 왜 대중과 비평가들은 〈*Intra Venus*〉가 발표되고서야 윌케의 예술적 진정성을 알아보았을까? 혹시 '아름다운 여성과 예술가로서의 구실을 혼동'한 것은 리파드가 아니었을까? '봄'이 실존적 차원의 문제라면 충분히 생각해 볼만한 질문이다. 특히 연극이나 퍼포먼스처럼 매체가 예술가의 몸이고, 개인 실존의 역사와 작품이 밀접하게 연결되는 예술장르일수록 '봄'과 '해석'은 한층 신중해야 할 것이다. 본질적인 비평가는 본질적인 예술가와 그의 예술작품을 그 대상으로 삼는다는 키에르케고어의 말은 이런 맥락에서 충분히 경청할 가치가 있다.

어가 철학적으로 표현한 것을 타르코프스키의 영화를 통해서 좀 더 구체적으로 쉽게 풀어 볼 것이다. 먼저 짚고 넘어가야 할 것은 두 사람이 공통적으로 침묵과 행위를 강조한다는 사실이다. 침묵과 행위는 키에르케고어의 《공포와 전율》에 등장하는 믿음의 기사, 아브라함의 존재양식이자, 타르코프스키의 영화, 〈희생〉의 주인공 알렉산더를 특징짓는 요소이다.

지금까지 언급한 몇 가지 외에도 키에르케고어와 타르코프스의의 공통점을 몇 가지 더 찾을 수 있을 것이다. 한 사람은 덴마크 국교회의 형식적 그리스도교에, 다른 한 사람은 구소련 당국의 예술적 탄압에 맞서 문자 그대로 죽기까지 투쟁했다는 것. 많은 천재들이 그랬듯 키에르케고어 42세, 타르코프스키 54세로 두 사람 모두 단명했다는 것, 한 사람은 무서운 집필속도의 다작多作이 었던 반면 다른 한 사람은 실업 상태로 보낸 날이 더 많아 평생 7 편의 과작寡作이었으나, 둘 다 불멸의 걸작을 인류 유산으로 남겼다는 것 등등. 그러나 이 가운데 본질적인 공통점은 침묵과 행위에 대한 두 사람의 열정적 관심일 것이다. 시인도 많고, 단명한 천재도 많고, 투쟁가도 얼마든지 있을 수 있지만 침묵과 행위를 사상의 중심에 두는 것은 정신적 차원의 일치이므로. 시간과 공간, 죽음이라는 한계 때문에 서로 만나지 못했지만 정신적으로는 두 사람이 통했으며, 만났다고도 할 수 있을 것이다.

우리는 이제 〈희생〉의 중심 주제들을 지시하는 영화적 모티프들을 자세히 살펴볼 것이다. 그 다음에는 〈희생〉의 알렉산더

타르코프스키의 광인狂人,
키에르케고어의 믿음의 기사騎士

와 《공포와 전율》의 아브라함의 침묵과 행위로서 희생을 비교할 것이다. 비교의 목적은 '윤리적인 것'을 초월하는 '정신적인 것'에 대한 두 사람의 관점을 규명하는 데 있다.

〈희생〉은 어떤 영화인가?

타르코프스키는 "모든 진정한 예술가들은 자기 의사에 반하여 예언가"라는 푸쉬킨의 말에 동조하면서 예술가의 예언가적 사명을 확신했다. 그의 아들 안드레이Andrei A. Tarkovsky에 따르면 그는 폐암 선고 이후 죽음에 가까워질수록 참된 예술가는 일종의 예언자라는 생각에 더욱 깊이 몰두했다.[5] 타르코프스키는 〈희생〉을 아들 안드레이에게 헌정했다. 또한 그가 죽은 뒤에 자신의 모든 영화에 대한 권리를 아들에게 양도하도록 유언을 남겼다. 타르코프스키가 바랐던 것은 안드레이가 자신의 뒤를 이어 영화감독이 되는 것이었지만 영화감독이 아닌 피렌체의 〈안드레이 타르코프스키 재단〉 디렉터가 되었다. 타르코프스키는 자신이 언젠가 생각해 낸 시적인 영상이 구체적이고 명료한 현실이 될 것이며, 유형화되고 자기 의사와 무관하게 삶에 영향을 끼칠 것이라고 기록했다(시간, 296). 그 믿음은 현실로 나타나

5 "This is not a coincidence": Max Dax Talk to Andrei A. Tarkovsky, *Electronic Beats Magazine* N°33, 2013. pp. 60-69.

미적 영역에 속하는 것으로 보았고, 보다 높은 실존 단계로 이행하기 위해 시인—실존을 넘어서고자 했다. 그럼에도 불구하고 본질적으로 두 사람 모두 종교적이며 정신적인 인간이라고 말할 수 있다. 타르코프스키의 시학과 미학을 담은 《봉인된 시간Sculpting in Time》의 마지막 장은 그의 생애 마지막 주간에 쓴 것이다. 이 글은 유작 〈희생〉에 관한 글이기도 하고, 죽음을 앞두고 한층 뚜렷해진 예언자로서 예술가 관념에 대한 술회이기도 하다. 그중 몇 구절을 보면 타르코프스키의 궁극 관심이 글이나 영화 같은 심미적 차원이 아닌 실존 자체에 있었음을 알 수 있다.

> 그동안에 나는 예술 그 자체에 관하여 또는 영화 예술의 사명에 관하여 심사숙고하는 것은 덜 중요하다고 생각하게 되었다. 내게 훨씬 더 중요한 것은 이제는 삶 자체이다. 왜냐하면 삶의 의미를 인식하지 못하는 예술가는 정말로 본질적인 작품을 만들 수 없기 때문이다(시간, 273).

> 종교적 인간으로서의 내 흥미를 끄는 것은 정신적 원칙 때문이건 자기 자신을 구하기 위함이건 또는 동시에 두 가지 동기에서 나왔건 간에 자신을 희생할 수 있는 능력을 가진 사람이다. 이 같은 행위는 두말할 나위 없이 모든 이기주의적인 관계에 대한 전면적인 포기를 전제로 한다. 다시 말하면 희생자는 정상적 행동 논리를 벗어나 일종의 실존적 상태에서 행동한다. 그는 물질세계와 물질세계의 법칙

영화 〈희생〉이 타르코프스키 개인 실존의 최후에 대한 예고편이
되었다.

　〈희생〉의 원래 제목은 〈마녀〉였다. 마녀로 불리는 한 여자
를 통해 구원 받는 남자의 이야기는 나중에 변형된 형태로 〈희생
〉 속에 포함되었다. 마녀—마리아와 알렉산더의 동침 시퀀스가
그것인데, 영화에서 가장 난해한 장면 중 하나이다. 〈마녀〉에
관한 첫 메모와 초고는 타르코프스키가 서구로 망명하기 전 소
련에 있을 때 만들어졌다(시간, 291) 초기의 구상은 암에 걸린 남
자 알렉산더가 희생을 통해 고통으로부터 치유된다는 구원의 드
라마였다. 이탈리아에서 〈향수Nostalgia〉(1983)를 찍기까지 수
년 동안 그는 '희생'이라는 주제에 천착했고, 점차 그의 존재의
일부가 될 정도로 그것을 내면화 했다. 예술가적 직관이 작용했
던 것일까? 초고에서 구상한 알렉산더의 운명은 곧 타르코프스
키의 현실이 되었다. 〈희생〉을 찍는 동안 자신이 암에 걸린 것이
다. 완성된 영화에는 암 선고를 받은 주인공 이야기는 나오지 않
는다. 아들 안드레이에 따르면 개인적 비극인 '암' 모티프는 보
다 확대된 핵전쟁과 세상의 종말이라는 주제로 수정됐다. 타르
코프스키가 초고의 각본이 자신의 미래를 예시하는 것임을 직관
적으로 알아차리고 각본을 다시 썼던 것이다.[6] 그렇다고 주제가
달라진 것은 아니었다. 타르코프스키의 글을 직접 읽어보자.

6 "This is not a coincidence": Max Dax Talk to Andrei A. Tarkovsky, p. 63.

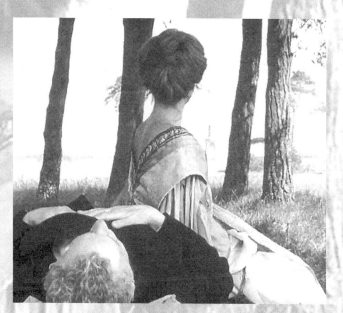
알렉산더와 마녀 마리아 — <희생>의 한 장면

타르코프스키의 영화 〈키에르케고어〉?

타르코프스키Andrei Tarkovsky(1932-86)는 키에르케고어에 관한 영화를 만들 생각이었다. 1985년 여름, 일곱 번째 작품인 〈희생〉의 촬영을 위해 스톡홀름에 머물던 무렵의 얘기다. 7월 28일 일기[3]에서 그는 "이번 〈희생〉처럼 힘든 영화는 처음"이라고 토로하고 있다(일기, 328). 촬영기사인 닉비스트Sven Nykvist와 작업 스타일이 맞지 않는 데다, 카메라가 도중에 멈추는 바람에 집을 불태우는 마지막 장면을 다시 찍어야 했기 때문이다. 상황은 끔찍했으나, 타르코프스키는 같은 날 일기에 〈희생〉의 제작을 맡은 스웨덴 영화연구소로부터 제안 받은 키에르케고어에 관한 영화를 찍을 용의가 있다고 적고 있다. 하지만 영화 〈키에르케고어〉는 영영 볼 수 없게 되었다. 〈희생〉을 편집하던 중 폐암이 발견됐고 타르코프스키는 병마와 싸우며 영화를 완성했지만, 불과 54세의 나이로 1986년 12월 29일 파리에서 세상을 떠났기 때문이다. 결국 〈희생〉이 그의 마지막 영화가 되었다.

3 안드레이 타르코프스키, 《안드레이 타르코프스키의 순교 일기》, 김창우 옮김, 도서출판 두레, 1997. * 본문 안에서 인용하는 구절에는 '(일기, 쪽수)'로 표기.

첫 번째 구상은 〈마녀〉라는 제목을 갖고 있으며, 사건의 중심으로, 주치의로부터 시한부 인생이라는 끔찍한 선고를 받은 불치의 병에 걸린 남자의 기이한 건강 회복 이야기가 설정되어 있다. 환자는 자신의 상황을 파악하고 있다. 그는 자신에게 죽음이 선고되었다는 사실을 절망적으로 인식하고 있는 것이다. 어느 날 누군가 방문을 두드린다. 문밖에는 한 남자—우편배달부 오토—가 서 있으며 그는 환자 알렉산더에게 정상적인 사람에게는 부조리하기 짝이 없는 소식을 전해준다. 알렉산더가 마녀로 알려졌으며 기이하고 신비한 힘을 갖고 있는 여자에게로 가서 그녀와 동침을 하여야만 한다는 것이다. 환자는 그 말대로 따르고 나서 신의 은총으로 병이 치유되어 그의 친구인 의사는 곧 그의 병이 나았음을 놀랍게도 확인해준다: 그는 완전히 나은 것이다. 그러고 나서 갑자기 예의 여자, 마녀가 나타난다: 그녀는 비를 맞고 서 있는데, 그때 다시 한 번 믿지 못할 사건이 일어난다. 알렉산더는 그녀 때문에 그의 훌륭하고 아름다운 집을 떠나, 자신의 지금까지의 삶과 결별하고 떠돌이 장돌뱅이처럼 다 해진 외투를 걸치고 그녀와 함께 집을 나가 버린다(시간, 294-295).

앞서 밝힌 대로 최종 본에서 알렉산더의 암은 갑자기 일어난 핵전쟁과 세계 종말 예고로 바뀐다. 메신저인 우편배달부 오토의 구실은 그대로 유지된다. 다만 변경된 설정에 따라 메시지

가 달라진다. 밤에 은밀하게 방문한 오토는 알렉산더의 집에서 허드렛일을 하는 가정부 마리아가 신비한 능력을 지닌 마녀이며, 그녀와 동침해야만 임박한 파국을 면할 수 있다는 기이한 소식을 전한다. 알렉산더는 오토의 말을 듣고 실소하지만, 자신이 기도한 일을 떠올렸는지 진지하게 강변하는 오토 말에 따르기로 결심한다. 그는 지체하지 않고 마리아를 찾아가서 그녀와 동침한다. 그 다음 날 신에게 청원한 대로 전쟁 이전과 다름없는 평온한 아침이 찾아 온다. 알렉산더가 마리아와 집을 떠나는 초고의 결말은 없다. 대신 새로운 결말에서, 알렉산더는 신이 어제와 같은 아침을 돌려준다면 자신이 가진 모든 것을 희생하고, 침묵하겠다고 한 서약을 바로 그 아침에 실행한다. 이렇게, 한 개인의 비극적 종말은 세계의 종말로, 한 남자를 구원하는 여인의 사랑은 세계를 구원하는 신의 사랑으로, 여인에 대한 헌신은 신에 대한 서약 이행으로 전체 주제가 발전되었다.

알렉산더라는 인물에게서 두드러지는 극적 성격은 즉각적인 실행력이다. 타르코프스키의 표현에 따르자면 그는 '희생할 수 있는 능력'을 지닌 인물이다. 위기에 닥쳐 서약을 했다 하더라도 전 재산과 가족 포기란 쉽게 실행할 수 있는 일이 아니다. 더구나 보이지 않는 신에게 바친 기도가 이루어졌다고 믿는 일이 쉬운가? 그런데 알렉산더는 한순간의 망설임도 없이 아무도 없는 빈 방에서 보이지 않는 신에게 구두로 약속한 것을 행동에 옮긴다. 가시적이고 명료한 개연성을 드라마투르기Dramaturgie(연출

법)의 재료로 삼는 영화에서 이런 내용을 다룬다는 것은 대단한 용기이며, 그 시도가 성공하기도 지극히 어려운 일이다. 결국 타르코프키나 알렉산더라는 인물은 자신이 믿는 것을 행동에 옮기는 용기와 능력을 지닌 비범한 존재임에 틀림없다. 때문에 "<희생>은 잠정적일지라도 자신의 이익만을 위해서 만들어지는 상업 영화에 대한 일종의 도전"이라는 타르코프스키의 고백에는 진실의 무게가 있다(시간, 308). 그는 자신의 영화가 현대인의 사고나 삶의 유형이 지닌 결함을 총체적으로 폭로하고, 우리 인간 존재의 잃어버린 원천을 다시 찾는 데 기여하기를 희망했다. 우리가 상실한 것이란 과연 무엇인가? 일상의 수다와는 반대되는 말. 예컨대 기적을 가져온 알렉산더의 기도나 행위로 실현된 서약처럼 현실성과 결부된 말, 마법사의 주문처럼 발설하는 순간 사건이 되는 말, 태초에 천지를 창조한 신의 말씀. 우리가 상실한 것은 바로 이와 같은 마법적 언어이다. 타르코프스키나 키에르케고어가 입을 모아 비판한 잡답과 수다는 원초적 언어의 변질이며 타락인 것이다. <희생>에서 공허한 말에 대한 염증의 모티프는 첫 시퀀스의 중심 주제 중 하나로서 알렉산더를 침묵과 희생으로 이끄는 부정적negative 동기로 작용한다.

긍정적 차원에서 알렉산더의 침묵과 희생은 자유의 결단이다. 키에르케고어가 최고도의 열정이라고 부른 믿음은 어제와 다른 알렉산더를 생성케 한 실존적 파토스다. 그의 기도는 말이 아니라 행위였으며 그의 침묵과 희생 또한 믿음의 행위였다. 이

모든 것은 전적으로 주관적인 것이다. 함께 핵전쟁의 소식을 접했지만 그의 가족이나 이웃 중 그 누구도 기도하지 않았고, 전쟁이전과 똑같은 아침을 맞았을 때 그것을 기적이라고, 기도에 응답한 신의 구원이라고도 여기지 않았다. 그들로서는 핵전쟁 뉴스를 한갓 악몽으로 기억에서 지워버리는 편이 합리적이며 이성적인 태도로 여겨졌을 것이다. 종말 소식에 자지러지게 놀라지만 일상이라는 기적에 대해 경탄할 수 있는 감각이 그들에게는 없다. 대신 어제의 종말 예고와 평온한 오늘의 아침이라는 모순을 당연하게 받아들이는 비상한 수용력을 발휘한다. 이것이 바로 격동하는 위기와 갈등 속에서도 모든 것에 당연함의 최면을 걸고 아무 문제없는 듯 태연자약한 현대인의 실존양식이다.

반면 알렉산더에게 종말은 전 존재를 뒤집어 놓을 정도로 두려운 현실이었다. 파국이 임박하자 자신을 희생해서라도 사랑하는 어린 아들과 이웃이 구원 받기를 열망한다. 그 때문에 무신론자였던 그가 신에게 엎드려 기도하고, 자발적으로 침묵과 희생을 서약하고 이행한 것이다. 그러나 이 모든 일은 알렉산더의 내면에서 일어난 것이어서 비록 핵전쟁 이후 어제와 똑같은 아침을 맞았다 하더라도 그 아침이 믿음을 입증해주는 것은 아니다. 기적을 믿지 않는 사람들에게 밤이 지나면 아침이 오는 것은 당연한 자연법칙에 불과하다. 그들에게는 오히려 집을 불태우는 알렉산더의 행위가 미치광이의 광기로만 비친다. 그래서 그를 구급차에 태워 정신병원으로 보낸 것이다. 알렉산더의 진정성을 입

증해줄 수 있는 객관적 증거는 물질 세계 어디에도 존재하지 않는다. 말도 무력하다. 믿음은 내면성이며 주관성이라는 것, 이것은 명백히 키에르케고어의 주제이며 동시에 타르코프스키의 주제다.

레오나르도 다 빈치, <동방박사의 경배 *The Adoraton of the Magi*>(1481) 부분

〈희생〉의 중심 모티프들

레오나르도 다 빈치의 〈동방박사의 경배〉 — 모든 선물은 희생

타이틀 시퀀스에서 타르코프스키는 영화 제목 '희생'과 관련된 시각적·청각적 모티프를 도입하고 있다. 시각적 모티프는 레오나르도 다 빈치Leonardo da Vinci(1452-1519)의 미완성작 〈동방박사의 경배The Adoraton of the Magi〉(1481)이다. 이 그림은 타이틀 시퀀스 전체를 지배할 뿐 아니라 알렉산더의 방에 걸린 사본으로서 그의 희생을 암시하는 극적 기능을 수행한다. 배경음악으로 사용된 바흐J. S. Bach(1685-1750)의 〈마태수난곡 Mattäuspassion〉(1729) 아리아 "불쌍히 여겨 주소서, 나의 하나님, Erbarme dich, mein Gott"과 함께 레오나르도의 그림은 영화의 주제를 암시한다.

영화 제목과 출연자와 스텝들의 자막이 오르는 동안 레오나르도의 그림 한 부분에 화면이 고정된다. 이처럼 고정된 화면은 강한 응시의 효과를 지닌다. 관객은 어쩔 수 없이 계속해서 그림의 한 부분을 바라보게 된다. 클로즈업 된 화면의 왼편 위로 성

모의 품에 안긴 아기 예수의 왼팔이 보인다. 성모의 얼굴도 아기 예수의 몸도 화면 바깥에 있고, 내려 뻗은 예수의 손가락 끝과 맞닿은 봉헌물이 화면 중심을 차지한다. 화면에 얼굴이 드러난 인물은 아기에게 예물을 바치는 노인뿐이다. 그는 화면 오른편 아래 엎드린 자세로 고개를 들어 왼편 상단의 예수에게 시선을 정향하고 있다. 오른손으로는 봉헌물을 들어 올린 채로. 이같은 화면구성의 의도는 정확히 중심을 차지하는 노인의 봉헌물에 관객의 시선이 집중되도록 하는 것이다.

그림의 노인은 먼 동방으로부터 메시아의 별을 보고 유대 베들레헴까지 찾아온 박사들Magi 가운데 한 사람이다. 성경은 동방박사들이 아기 예수에게 봉헌한 선물이 황금과 유향과 몰약沒藥(향료 및 약재), 세 가지라고 밝히고 있다. 따라서 타이틀 시퀀스의 봉헌물은 이 세 가지 선물 중 하나일 것이다. 레오나르도의 원작은 나무 패널 위에 그린 것으로 규모가 큰 그림(243*246cm)이다. 중심인물들 외에 다른 인물들도 많고 건물을 비롯한 여타의 배경이 화면의 절반 이상을 차지하고 있음에도, 타르코프스키는 예물을 봉헌하는 박사 한 사람과 그 예물을 받는 아기 예수의 팔만을 화면에 담았다. 그의 관심이 바로 봉헌물에 있기 때문이다. '희생'을 뜻하는 라틴어 '사크리피카티오sacrificátĭo는 '봉헌奉獻'을 의미하기도 한다. 봉헌물은 영화 제목 '희생'의 시각적 상징물인 것이다.

'선물은 곧 희생'이라는 관념은 대사를 통해서 보다 명확하

게 전달된다. 우편배달부 오토는 생일을 맞은 알렉산더에게 17세기 유럽 지도 원본을 선물한다. 그는 자신의 선물이 '희생'이며, "모든 선물에는 희생정신이 담겨 있다"고 말한다. 이 말은 '희생'이라는 제목에 대한 타르코프스키의 해석을 함축한다. 메시아가 어디에서 탄생하는지조차 알지 못하면서 별 하나만 바라보고 길고긴 여행을 감행한 박사들. 그들의 선물은 희생이었다. 정작 이스라엘 사람들은 구세주를 알아차리지도 못했다. 박사들로부터 메시아 탄생 소식을 들은 헤롯왕은 유아학살을 자행하면서까지 메시아를 죽이려 했다. 그런데 이방인인 그들은 멀리서도 구세주를 알아보았던 것이다. 그리고 세상을 구원할 메시아의 탄생을 축하하려는 열망 하나로 모든 희생을 기꺼이 감수했다. 한 걸음 더 들어가서 이 선물의 의미를 곰곰이 살펴보면 희생이 구원과 연결된다는 사실을 알 수 있다. 선물을 받은 그 아기는 장차 자기 목숨을 버려 인류를 구원할 것이다. 그러므로 박사들의 희생의 봉헌물은 구세주의 더 큰 희생과 구원에 바쳐진 것이기도 하다. 레오나르도의 그림이 지닌 희생과 구원의 모티프는 알렉산더의 희생과 신의 구원이라는 영화 주제와 정확히 대응하는 것이다.

타이틀 시퀀스 외에, 레오나르도의 그림이 등장하는 가장 극적인 장면은 핵전쟁 뉴스가 발표되기 직전의 순간이다. 2층 알렉산더의 방에서 오토와 알렉산더가 〈동방박사의 경배〉를 함께 바라보며 대화를 나눈다. 오토는 이 그림이 불길하게 느껴진다

고 말한다. 그가 아래층으로 내려간 뒤, 홀로 남아 그림을 응시하는 알렉산더의 모습이 액자 유리 위에 비친다. 알렉산더의 반영反影은 동방박사의 경배 장면 위로 겹쳐진다. 모든 소유를 바치는 알렉산더의 희생의 복선 구실을 하는 영상과 아래층에서 들려오는 핵전쟁 뉴스의 보이스오버voice over(화면 밖 소리)가 병치된 대위법적 구성은 영화의 극적 전환을 이끈다. 평화로운 생일 아침은 폭격 소리와 진동으로 짓밟히고 예기치 않은 재앙이 두려움을 몰고 밀어닥친다. 희생의 때 역시 지금 여기에 임박했다. 알렉산더가 아래층으로 내려가자 그의 아내와 딸 마르타, 친구이자 가족 주치의 빅터, 오토와 하녀 율리아가 한 덩어리로 둘러 앉아 뉴스를 보고 있다. 갑작스러운 세계 종말의 소식을 듣고 공황상태에 빠진 그들을 뒤로 하고 화면을 향해 돌아선 알렉산더의 독백: "나는 이 순간을 평생 기다려 왔어. 내 삶은 긴 기다림에 불과했지." 마치 자신을 희생하기 위해 살아온 것처럼 그는 운명의 순간을 즉각 감지한다.

바흐의 〈마태수난곡〉 — 희생의 절정, 자기 봉헌

알렉산더의 직감은 현실을 전혀 다른 차원에서 지각하는 예민한 감각이다. 이런 종류의 인물 창조는 예술가의 추상적 관념에만 의존하기 어렵다. 타르코프스키 자신이 예민한 직관력의

소유자가 아니었다면 〈희생〉의 상황과 인물을 생각해 낼 수 없었을 거라는 의미다. 물론 핵전쟁으로 인한 세계 종말 같은 설정은 소련과 미국을 중심으로 양분된 냉전시대를 체험한 세대로서 역사적 정황에 영향 받았을 것이다. 이런 것은 공동의 경험이며 일반적인 주제에 속하지만, 역사적 사건에서 자신과 인류의 종말을 예감하고, 그것을 눈에 보이는 나무나 피부를 스치는 바람처럼 엄연한 현실로 느끼는 경우는 드물다. 타르코프스키의 종말에 대한 진지한 의식은 러시아 정교라는 종교적 배경과 개인의 영적 감각을 고려해야만 설명이 가능할 것이다. 마찬가지로 핵전쟁 뉴스 이후 이어지는 알렉산더의 기도 시퀀스를 해석하려면 서구 기독교 사회라는 배경과 인물에게 부여된 종교 감각 내지는 영적 자질이 무엇인지를 이해할 필요가 있다.

뉴스를 들은 후 알렉산더는 혼자 2층으로 올라가서 어린 아들 고센의 잠든 모습을 바라본다. 그리곤 자기 방에 들어가 불도 켜지 않은 채 바닥에 주저앉아 기도를 드린다. 알렉산더의 기도는 의외의 행동이다. 왜냐하면 첫 시퀀스에서 신을 믿느냐는 오토의 질문에 그는 믿지 않는다고 답하기 때문이다. 그 때의 알렉산더와 기도하는 알렉산더는 같은 사람이지만 동일한 실존은 아니다. 아침에는 신과 무관했던 그가 저녁이 되자 신에게 대화를 요청하는 존재로 바뀐 것이다. 그는 얼마나 오랫동안 기도를 잊고 살았을까? 생일을 맞은 그에게 친구 빅터가 선물한 이콘 화집을 펼쳐보는 장면에서, 알렉산더는 기도자를 그린 이콘

을 보고서 "이 모든 게 사라졌어. 더 이상 기도조차 할 수 없다"
며 탄식한다. 알렉산더가 신앙에 대한 회의 보다는 믿음 없는 현
실에 대한 상실감을 더 크게 느낀다는 것을 암시하는 대목이다.
그런 그가 불안 속에 어둔 방안을 서성이며 주의 기도를 시작한
다. 그리스도교 문화에 속한 인물이므로 그럴 법하다. 요람에서
무덤까지 그리스도교의 영향 아래 있는 서구인이라면 설령 무신
론자라 하더라도 유년 시절부터 익힌 주의 기도는 쉽게 기억해낼
수 있을 것이다. 그러나 계속 이어지는 알렉산더의 청원은 기억
에 의존한 것이 아니다. 절망에 빠진 가슴이 쏟아내는 내면의 언
어이다. 청각적 모티프라고 할 수 있는 타이틀 시퀀스의 배경음
악은 타르코프스키가 이 기도 장면에 특별한 중요성을 부여하고
있음을 알려준다. 레오나르도의 〈동방박사의 경배〉가 희생의
봉헌을 암시한다면, 주제음악인 마태 수난곡의 알토 영창, "불
쌍히 여기소서. 나의 하나님!"은 신의 자비를 청원하는 알렉산더
의 기도를 예시한다. 이 아리아가 어떤 내용을 담고 있는지, 독
일어와 우리말 가사를 함께 살펴보자.

> 나의 하나님,
> 제 눈물을 보시고
> 불쌍히 여겨 주소서.
> 당신 앞에서 애통하게 우는
> 저의 마음과 눈동자를 주여, 보시옵소서.
> 불쌍히 여겨 주소서!

Erbarme dich, mein Gott,

um meiner Zähren willen!

Schaue hier, Herz und Auge

weint vor dir bitterlich.

Erbarme dich, mein Gott.

마태복음 26장과 27장의 그리스도 수난 이야기를 바탕으로 한 바흐의 〈마태수난곡〉 2부에 속한 이 아리아는 예수의 수제자 베드로가 자신의 스승을 세 번 부인하는 내용(마태26: 69-75) 다음에 이어지는 곡이다. 애절한 바이올린 연주와 아름다운 선율로도 유명하지만, 〈희생〉의 주제음악으로서도 크게 주목받았다. 이 곡은 오프닝과 엔딩 시퀀스에 모두 사용되어, 알렉산더와 어린 아들이 심은 나무와 함께 영화를 열고 닫는 구실을 한다. 〈희생〉의 주제음악으로 수난곡을 선택한 것은 당연할 정도로 맞아떨어지는 선곡이다. 하지만 타르코프스키는 마태수난곡을 구성하는 78개의 곡 가운데 왜 이 아리아를 선택했을까? 스승을 배신한 베드로의 회한에 찬 통탄의 눈물과 자비를 구하는 기도는 알렉산더의 기도와 어떤 연관을 지닐까? 다소 길지만 알렉산더의 기도를 들여다보자.

이 암울한 세대에서 구하소서.

내 아이들과 아내와 빅터,

당신을 사랑하며 믿는 이들을 구하소서.

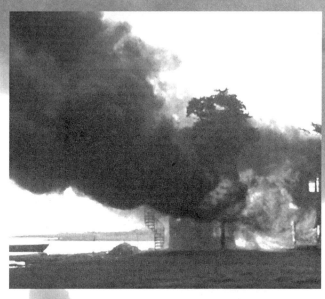

불타는 알렉산더의 집 — 〈희생〉의 한 장면

당신을 보지 못하여 믿지 못하는 자들,
아직 불행해 본 적이 없어 당신을 영접하 지 못한 자들,
미래의 생명력과 희망을 잃은 자들,
당신의 뜻에 굴복할 기회를 잃은 사람들,
불안으로 떨고 있는 사람들,
종말이 다가옴을 느끼는 자들,
자신이 아닌 사랑하는 자들을 위해 걱정하는 자들,
주님이 아니고는 보호 받지 못하는 모든 사람들을 구원하소서.

이 전쟁은 마지막 전쟁이 될 것입니다
끔찍한 일이죠.
모두 사라질 겁니다.
승자도 패자도,
도시나 마을,
잔디와 나무들,
우물물과 하늘의 새들도.

저의 모든 것을 바치겠습니다.
사랑하는 가족도 포기하겠습니다.
집도 없애고
사랑하는 아들도 버리겠습니다.
평생을 벙어리로 살며
누구와도 어떤 말도 하지 않겠습니다,
제 삶의 모든 것을 포기하겠습니다.
부디 어제 혹은 오늘 아침과 똑같이 모든 것을 되돌려주소서.
저의 이 끔찍한 두려움을 없애주십시오.
내 모든 것을!
오! 주여 저를 도와주소서!

약속한 모든 것을 지키겠습니다.

알렉산더의 기도는 사랑하는 사람들과 불행한 이들을 위한 청원으로 시작된다. 가족에 대한 염려와 사랑이 우선하긴 하지만 기도 대상의 면면을 보건대 이기적인 기도는 결코 아니다. 이타성이 두드러진 알렉산더의 기도 내용이 말해주는 것은 동기의 순수성이다. 또 그의 기도에는 다가온 종말과 총체적인 파국에 대한 철저한 인식이 드러난다. 승자도 패자도 없고, 일상의 모든 것과 전쟁과 무관한 자연까지 철저히 파괴되리라는 종말의식으로 가득하다. 세상에서 한 오라기 희망도 찾을 수 없다는 이 절박감이 아니라면 그는 신을 찾지 않았을 것이다. 이전까지의 알렉산더는 미학교수이며 연극배우이자 비평가일지언정 기도자는 아니었다. 심지어 신을 믿지도 않는다고 생각했다. 그러나 핵전쟁이라는 사건이 닥치자 그의 겉모습을 덮고 있던 페르소나(가면)들은 해체되고 그 아래 숨겨져 있던 본 모습이 드러난다. 마치 무대 뒤에서 자기 순서를 기다리던 배우와 같이 세계의 종말이 닥치자, 바로 이 순간을 위해 평생을 준비한 것처럼 맡은 배역을 수행한다. 그러나 남이 써 준 대본이 아니라 자신의 말, 해야만 하는 말을 한다. 구원을 위해 자기 전부를 희생하겠다는 서약. 이 약속은 전적으로 자발적인 것이다. 알렉산더가 왜 그런 결단을 해야 했는지 우리는 까닭을 알 수 없다. 다만 명배우였던 그가 연극을 그만둔 이유로 보아 미루어 짐작할 수 있을 뿐이다.

두 번째 시퀀스에서 친구 빅터와 나눈 대화는 알렉산더의 행동을 이해할 수 있는 몇 가지 중요한 단서를 제공한다. 인생이

실패했다고 생각하느냐는 빅터의 질문에 알렉산더는 아들이 태어난 후로 변했다고 답한다. 그러니까 그 전의 삶은 실패였다는 것이다. 철학, 종교, 미학 등 온갖 학문을 두루 섭렵했으나 그것은 그를 구속하는 지식의 사슬에 불과했고, 배우로서 출세는 했지만 남을 흉내 내는 것도 싫고, 무대 위에서만 솔직한 거짓 인생을 더는 견딜 수 없어서 결국 모든 것을 포기하고 말았다. 그의 아내를 비롯해서 세상 사람들이 볼 때 알렉산더는 어리석은 실패자였다. 그런데 정작 그 자신은 모든 것을 버리고 아들 고센을 얻고 나서야 자기 삶이 실패에서 벗어나기 시작했다고 말하는 것이다. 고센은 그에게 인생의 성패를 좌우할 만큼 끔찍하게 아끼는 외아들이다.

그 알렉산더가 신 앞에서 사랑하는 아들도 버리겠다고 서약한다. 왜, 무엇 때문에? 알렉산더가 신에게 청원하는 것은 단 한 가지, 오늘 아침이나 어제와 똑같은 날을 돌려달라는 것이다. 이 날은 그가 사랑하는 가족에게만 허락되는 폐쇄된 공간과 시간이 아니다. 그가 위하여 기도하고 있는 모든 사람들, 구원을 필요로 하는 모두를 위한 유예 기간이다. 그의 기도를 거꾸로 푼다면, 신을 보지 못하여 믿지 못하는 자들이 볼 수 있는 때, 아직 불행해 본 적이 없어 신을 영접하지 못한 자들이 영접할 수 있는 날, 미래의 생명력과 희망을 잃은 자들이 그것을 회복할 수 있는 오늘, 다시 말해 이대로 종말이 온다면 멸망할 수밖에 없는 이들이 돌이킬 수 있는 기회를 허락해 달라는 것이다. 알렉산더의 기

도를 이렇게 해석한다면, 타르코프스키가 왜 스승을 배신한 베드로의 눈물의 기도를 주제 음악으로 선택했는지도 이해할 수 있다. 베드로의 기도는 천국의 열쇠를 맡은 수제자의 자리에서 한순간에 지옥의 나락으로 떨어진 죄인의 기도다. 그에게는 신의 용서가 절박하다. 용서가 없다면 구원도 없기 때문이다. 더구나 자기를 믿는 사람을 배반한 배신자들은 지옥에서도 가장 무서운 밑바닥 층으로 떨어진다고 단테는 말하지 않았던가. 이런 사람에게 종말은 영원한 멸망이다.

알렉산더의 기도는 전쟁에서 살아남게 해달라는 간청이 아니다. 핵전쟁 소식에 직면하여 그가 자각한 것은 추상적인 세계의 종말이 아니라 세계를 구성하고 있는 구체적인 개인들의 종말, 바로 자기 자신의 실존적 종말이었다. 지금 죽으면 나는 영원히 멸망한다는 깊은 종말의식이 아니라면 자기 재산과 가족, 삶 전체를 포기하겠다는 희생의 결단이 나올 수 없다. 이런 점에서 타르코프스키-알렉산더는 비범한 영적 감각을 지닌 정신적 인간이라고 할 수 있다. 그들은 현상 너머에 있는 본질적이고 궁극적인 실재를 볼 수 있기 때문에 현상에 얽매인 사람들이 보지 못하고, 느끼지 못하고, 생각할 수 없는 것들을 보고 느끼고 생각한다. 따라서 선택의 기준과 행동 원칙도 다르다. 그러니 아들 고센을 그토록 사랑하는 알렉산더가 왜 그 아들을 버리겠다고 서약하는지 해명하는 일이 쉬울 수는 없다. 이 문제에 답은 역시 타르코프스키에게서 찾아야 할 텐데, 먼저 알렉산더의 기도와

기이한 서약에 관한 그의 설명을 들어보자.

> 신이 알렉산더의 기도에 응답한다는 사실, 신이 그의 말을
> 말 그대로 받아들인다는 사실, 바로 거기에 무시무시하고
> 도 고무적인 결과가 있는 것이다. 무시무시한 측면이란 알
> 렉산더가 자신의 맹세를 실천하는 과정에서 자신이 지금까
> 지 속했던 세계로부터 완전히 결별하고 그럼으로써 자기 가
> 족과의 연관을 잃을 뿐만 아니라 - 최소한 그의 주변 사람
> 들의 눈에는 더욱 나쁘게 보일 수 있는 - 전래의 도덕적 척
> 도로 잴 수 있는 모든 도덕적인 것을 잃는다. 그럼에도 불
> 구하고 또는 바로 그 때문에 알렉산더는 내게는 신에게 선
> 택된 인물이며, 우리를 위협하고 삶을 파괴하며 구제할 길
> 없는 멸망으로 이끄는 삶의 메커니즘을 온 세계에 폭로하
> 고 전향을 호소하기 위해 선택된 인물이다. (시간, 305-306).

타르코프스키의 말 대로 알렉산더의 서약과 마리아와의 동
침, 자기 집을 불태우는 행동은 도덕적 척도로 보면 불가해한 것
이다. 이성적으로 보더라도 부조리하기 그지없다. 이 문제에 대
해서 타르코프스키는 종교적 관점에서 그 답을 제시하고 있다.
즉 알렉산더가 신에 의해 선택된 인물이기 때문에 구원의 도구
로서 보편적인 도덕 법칙을 초월한 자기희생을 감행할 수 있었
다는 것이다. 〈희생〉이 타르코프스키의 창작이고 알렉산더라는
인물도 그의 의도의 산물이기 때문에 작품 이해를 위해서는 작
가의 설명이 최고의 주석이 될 수 있다. 그러나 작가를 포함해서

좀 더 넓은 맥락 속에서 작품해석을 시도하는 것이 보다 풍부한 이해에 도움이 될 것이다. 타르코프스키 자신도 영화 속에서 이해하기 어려운 부분이 있다고 고백한 바 있고, 무엇보다 〈희생〉이 형식적으로 우화적 수법을 사용하고 있기 때문에 영화에서 벌어지는 모든 사건들은 여러 가지 해석이 가능하다(시간, 294). 보는 사람의 시각에 따라 여러 가지 다른 해석이 있을 수 있으며, 이것이야말로 타르코프스키가 전적으로 의도한 바다.

〈희생〉이라는 한편의 부조리극을 어떻게 이해하면 좋을까? 하나의 실마리로서, 아버지가 사랑하는 외아들을 희생하는 이야기는 구약성경의 아브라함에게서 선례를 찾아볼 수 있다. 아브라함과 이삭의 이야기는 잘 알려진 것이고, 알렉산더의 경우 보다 훨씬 극적이다. 아브라함은 전쟁도 없는 평화로운 어느 날 아들 이삭을 희생 제물로 바치라는 신의 명령을 받았다. 바로 그 신의 약속으로 100세에 얻은 외아들이었다. 인류를 구원한다는 대의명분은 고사하고 밑도 끝도 없는 무조건의 명령이었다. 아브라함은 비윤리적이고 부조리하기 짝이 없는 이 명령에 지체 없이 순종한다. 알렉산더도 대단한 행동파지만 아브라함과는 비교가 안 된다. 키에르케고어는 이 아브라함에게 '믿음의 기사'라는 호칭을 부여하면서, 책 한 권을 바쳐 그 믿음을 찬양했다. 그 책이 바로 침묵의 요하네스라는 익명의 저자를 통해 발표한 《공포와 전율 Frucht und Zittern》(1843)이다. 타르코프스키가 "전래의 도덕적 척도로 잴 수 있는 모든 도덕적인 것을 잃는다."고 표

현한 것을 키에르케고어는 '윤리적인 것의 목적론적 정지'라는 말로 설명한다.

우리는 계속해서 알렉산더의 희생 보다 더 부조리한 아브라함의 희생이 어떤 의미에서 '윤리적인 것의 목적론적 정지'에 해당하는지 키에르케고어의 이야기를 들어볼 것이다. 이를 통해서 알렉산더의 희생 행위에 대한 보다 심도 있는 해석 지평 또한 얻게 될 것이다.

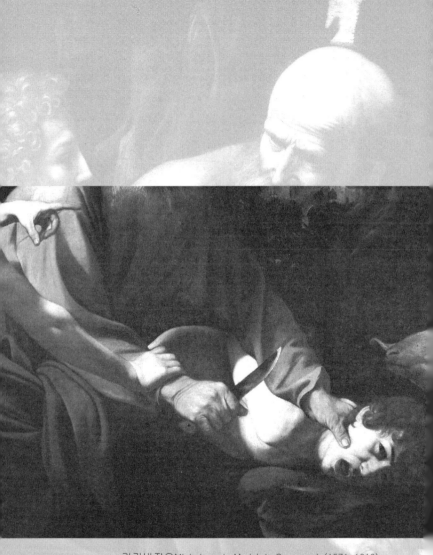

카라바지오Michelangelo Merisi da Caravaggio(1571-1610)
<이삭의 희생The Sacrifice of Isaac>(1603) 부분

키에르케고어의 '윤리적인 것의 목적론적 정지'와 믿음의 기사 아브라함

> 나의 의도는 아브라함의 이야기 속에 깃들어 있는 변증법적인 것을 몇 개의 문제로 나누는 형식으로 끄집어내서, 믿음이라는 것이 얼마나 엄청난 역설인가를 알고자 하는 데 있다. 즉 살인마저도 하나님의 마음에 드는 신성한 행위로 만들 수 있다는 역설, 이삭을 아브라함에게 다시 돌려준다는 역설, 이 역설을 사유思惟는 파악할 수 없다. 믿음이란 사유가 끝나는 곳 바로 거기서부터 시작된다(공포와 전율, 99).

　우리는 이미 〈희생〉의 주요 모티프를 따라 긴 경로를 거쳐 왔다. 같은 방식으로 아브라함의 이야기를 분석하고 설명하는 일은 하지 않을 것이다. 앞에서 질문을 던졌기 때문에 곧 바로 '윤리적인 것의 목적론적 정지'가 무엇인지를 알아보도록 하겠다. 지름길을 택하기 위해서 《공포와 전율》의 한 부분을 인용했다. 여기에서 '나'는 익명의 저자 침묵의 요하네스Johannes de Silentio를 말한다. 실제 저자는 키에르케고어지만 이 책은 침묵

의 요하네스의 입장에서 쓴 것이다. 키에르케고어 자신이 특정한 인생관을 지닌 여러 명의 익명의 저자들을 창조했고, 각각의 저자들이 그들 자신의 관점에서 글을 전개하는 간접 전달indirect communication 방식을 사용했기 때문에, 《공포와 전율》에서 '나'라는 것은 침묵의 요하네스라고 이해해야 할 것이다. 적합한 비유가 될지는 모르겠으나, <희생>을 감독한 사람이 타르코프스키라 하더라도, 알렉산더는 독특한 개성을 지닌 인물로 창조되었기 때문에 독자적인 말과 행동을 하는 것과 유사하다고 볼 수 있다. 그러나 때로 알렉산더의 입을 빌려 타르코프스키 자신의 말을 하는 경우도 있을 것이다. 마찬가지로 '윤리적인 것의 목적론적 정지'라는 관념을 침묵의 요하네스에게 넣어준 것이 키에르케고어라는 점에서 둘을 한 사람으로 봐야할 때도 있음을 미리 밝혀둔다.

인용문은 침묵의 요하네스가 "윤리적인 것의 목적론적 정지라는 것은 존재하는가?"라는 주제를 본격적으로 논하기 직전에 언급한 것이다. 그가 이 물음을 던지는 의도, 즉 이 논의의 목적은 "믿음이 얼마나 엄청난 역설인가"를 아는 데 있다. 역설paradox은 어원적으로 '넘어서는' 혹은 '한계를 넘어서'를 뜻하는 'para'와 '생각하다'라는 뜻을 지닌 동사 'dokein'이 결합된 그리스어 'paradoxos'에서 유래했다. 어원적 의미에 비춰볼 때 역설이란 사유를 넘어서는 것이다. 이는 침묵의 요하네스가 믿음의 역설을 규명하기 위해 전제로 삼은 명제, "믿음은 사유가 끝

나는 곳, 바로 거기에서 시작 된다"와 일맥상통한다. 여기에서 사유와 믿음은 서로 대립하는 요소로 나타난다. 키에르케고어의 실존의 삼 단계, 즉 심미적 단계—윤리적 단계—종교적 단계 중에서 '사유'는 윤리적 단계를, '믿음'은 종교적 단계를 특징짓는 정열passion이다. 실존의 발전단계에서 가장 처음, 직접적(자연적)으로 나타나는 심미적 단계에 상응하는 정열은 감성적 욕망이다. 키에르케고어는 이 가운데 '믿음'을 최고도의 정열로 간주한다. 정열에도 높고 낮음이 있는가? 키에르케고어의 관점에서는 그렇다

정열의 질을 결정하는 것은 주체와 그것이 관심을 기울이는 대상과의 관계이다. 키에르케고어는 아름다운 외모, 건강, 재산, 명예와 같이 '자기' 바깥에 존재하는 모든 것, 즉 우리가 살고 있는 '세계'에 속하는 모든 대상은 상대적이며 유한한 대상이라고 말한다. 또한 이런 대상들을 향한 정열은 본질적으로 '유한한 정열'이라고 보았다. 반면, 영원하고 절대적인 대상은 정신으로서 '자기'이다. 생성되어 가는 존재로서 인간은 '자기'가 되어야 하는 무한한 과제를 안고 있다. 키에르케고어는 이와 같은 '자기'에 대한 관심적 열정을 '무한한 정열'으로 규정하였다. 자연인으로서 심미적 인간의 관심은 자기 바깥에 존재하는 유한한 대상들에게 쏠려 있다. 그는 아직 정신Geist으로서, 마땅히 되어야 할 자기가 되지 못했다는 사실을 깨닫지 못한다. 〈희생〉의 알렉산더는 드물게도 자기 상실의 절망을 민감하게 의식하는 경

우다. 그가 연극배우로서 출세의 길을 포기한 것은 무대 위의 자신은 참 자기가 아니라고 느꼈기 때문이다. 재산, 명예, 지식 등 외적 소유가 넘쳐나지만 '자기 상실'에 직면한 그는 영원한 패배감 속에서 산다(시간, 300). '자기 상실'은 세상에서 흔히 일어나는 사건이다. 키에르케고어는 100원을 잃어버려도 즉각 알아차리지만 자기 상실은 너무나 조용히 일어나는 까닭에 스스로 깨닫지도 못한다고 개탄했다.

만일 알렉산더처럼 자기 상실을 명확하게 인식한다면, 이와 같은 자기인식은 유한한 정열을 꺼버린다. 유한한 대상은 이제 더 이상 그의 관심을 끌지 못한다. 물론 여전히 아름다운 화집을 보며 경탄하고, 음악을 듣고 감동을 받기도 하지만 심미적인 것은 일종의 개점휴업 상태가 된다. 즉 보다 높은 정열에 자리를 내줌으로서 그 직무가 '정지된다.' 이 '정지Suspension'[7] 개념을 이해한다면 '윤리적인 것의 목적론적 정지eine teleologische Suspension des Ethischen' 또한 이해하기 쉬울 것이다. 요컨대, 알렉산더의 입장에서 집과 자동차를 불태우는 것은 절대적이고 영원한 행복을 얻기 위해서 상대적이고 유한한 대상들을 버린 것이다. 심미적 관점에서는 알렉산더가 모든 것을 포기한 것처럼 보

7 '정지'는 덴마크어와 독일어 모두 'Suspension'이다. '정지' 외에 연기, 정직停職, 휴직을 의미한다. 영어의 철자도 동일하며, '활동 중지stopping of activity'의 뜻으로 사용된다. '정학'이나 '정직'이란 말이 함축하는 바와 같이 자격이나 직위는 박탈하지 않고 유지하되 실질적인 직무의 집행은 금하는 것이다.

일지 몰라도, 윤리적 관점에서는 그렇지 않다. 귀중한 것을 위해 사소한 것을 포기하는 것을 미친 짓이라고 할 수 있을까? 이런 경우 행위의 정당성을 가르는 기준은 외면적인 것이 아니라 내면적인 데 있는 것이 아닐까? 이런 의미에서 믿음은 내면성이 외면성보다 높이 있다는 역설이다(공포와 전율, 127)

키에르케고어는 "심미적─윤리적─종교적 실존은 각기 자기 인식의 정도에 따라 다른 수준의 정열을 지닌다(불안의 개념, 238)."[8]고 말한다. 무한한 정열은 절대적으로 자기를 선택하는 윤리-종교적 실존에서부터 나타나지만, 최고도의 정열인 믿음은 그리스도교적인 역설적 종교성에서만 나타난다. 키에르케고어 자신도 감히 이 믿음을 지니고 있다고 말하지 못했다. 익명의 저자인 침묵의 요하네스 역시 거듭 강조한다. "나는 믿음의 운동을 할 수가 없다. 나는 눈을 감고 안심하고 부조리한 것 속으로 뛰어 들어갈 수가 없다. 나에게는 그것이 불가능하다"(공포와 전율, 61). 그러므로 키에르케고어가 최고도의 정열이라고 일컫는 믿음은 보통 사람들이 쉽게 입에 올리는 그런 믿음이 아니다. 그것은 우리의 사유가 넘어서지 못하는 '역설'을 본질로 한다.

만일 알렉산더나 아브라함의 희생이 '믿음'의 정열에 근거한 것이 아니라면 역설도 기적도 아닌 미친 짓일 것이다. '사유'의 관점에서 알렉산더는 광기어린 방화범이며, 아브라함은 친자 살

8 쇠렌 키에르케고르, 《불안의 개념》. 임규정 역. 한길사, 1999.

* 본문 안에서 인용하는 구절에는 '(불안의 개념. 쪽수)'로 표기.

해를 시도한 살인자다. 그들은 아버지로서 자식을 사랑해야 할 윤리적 의무를 어겼다. 이들의 행위는 전적으로 비윤리적인 것이다. '보편적인 것'으로서 '윤리적인 것', 곧 인륜人倫(Sittlichkeit)은 아브라함의 행위를 설명할 수도 판단할 수도 없다. 침묵의 요하네스에 따르면 아브라함은 "그의 행동으로써 윤리적인 것 전부를 밟고 넘어갔다. 그리고 한층 높은 텔로스telos(목적)를 윤리적인 것 바깥에 가졌고, 이 텔로스와의 관계에 있어서 그는 윤리적인 것을 정지하게 했다"(공포와 전율, 109). 이것이 바로 키에르케고어—침묵의 요하네스가 말하는 '윤리적인 것의 목적론적 정지'이다.

아브라함의 행위는 인륜적인 것, 즉 윤리적인 것을 어떻게 초월하는가? 핵심은 그가 자신의 텔로스를 '윤리적인 것' 바깥에 가졌다는 데 있다. 이 문제를 해명하기 위해 침묵의 요하네스는 아가멤논, 옙타, 브루투스와 같은 영웅들의 희생 행위와 아브라함의 행위를 비교한다. 이 세 인물은 모두 '보편적인 것'을 위해 '개인적인 것'을 희생한다. 아가멤논의 예만 간단히 살펴보자. 호메로스의 《일리아스》에 등장하는 아가멤논Agamemnon은 미케네의 왕이며, 트로이 전쟁에서 그리스 동맹군의 총지휘관이었다. 아르테미스 여신의 분노를 산 그는 트로이 출정길에 바람이 전혀 불지 않아 그리스 함대를 출발시킬 수 없었다. 그는 그리스군의 총사령관인 자신의 딸을 제물로 바쳐야 한다는 예언자 칼카스의 말을 듣고 총사령관의 의무와 부성애 사이에서 깊이 고

뇌한다. 최종적으로 그가 선택한 것은 공적인 의무였다. 맏딸 이피게니아를 제물로 바치기로 결심한 것이다. 사랑하는 자식을 희생 제물로 바쳐야 한다는 임무를 떠맡았다는 점에서는 아브라함이나 아가멤논이나 다를 바 없다. 그러나 침묵의 요하네스는 이 둘 사이에는 절대적인 차이가 존재한다고 말한다.

명백한 차이는 비극적 영웅(아감메논)은 윤리적인 범주 안에 있다는 점이다. 그는 윤리적인 것의 표현인 텔로스(목적)를 윤리적인 것 보다 높은 곳에 두고 있다. 다시 말해 아버지와 딸 사이의 윤리적 관계를 민족의 구원을 위한 개인의 희생이라는 인륜적인 덕 아래 놓는다. 하지만 그것 역시 윤리적인 것의 범주 안에 있으므로 그의 행동은 '보편적인 것'에 의해 매개媒介된다. 비록 트로이와의 전쟁에서 승리하고 귀향한 후, 딸을 제물로 바친 것에 대한 원한을 품은 아내와 그 정부에 의해 살해당했으나 그리스인들에게는 영웅이었다. 그들은 울며불며 살려 달라는 딸을 신전으로 끌고 간 아가멤논의 행동을 비윤리적이라고 비난하지 않는다. 오히려 고통을 내색하지 않고 딸을 희생 제물로 바치는 비극적 영웅을 위해 눈물을 흘릴 것이다. 민족의 구원을 위해 사사로운 정을 끊는 것은 영웅다운 행동이다. 따라서 아가멤논의 행위는 '보편적인 것'의 지지를 받는다.

반면, 아브라함의 행위는 보편적인 것과는 아무런 관계가 없다. 신의 명령을 받았다는 것도 주관적인 것이고, 그의 행동 역시 아무런 윤리적인 명분이 없는 사사로운 일일 뿐이다. 아가멤

논은 신의 진노를 풀기 위해 희생을 감수하기는 하지만 신과 사사로운 관계에 들어가지 않는다. 그에게는 윤리적인 것이 신적인 것이고, 따라서 거기에 있는 역설적인 것은 보편적인 것 안에서 매개된다(공포와 전율, 110). 그러나 믿음의 역설은 중간항中間項을, 즉 보편적인 것을 상실하고 있다(공포와 전율, 130-131). 아브라함과 신 사이에는 칼카스 같은 중재자가 없다. 그는 개별자로서 절대자인 신과 직접적으로 관계한다. 이런 정황에서 만일 아브라함이 들었다고 여기는 신의 명령이 사실이 아니라면, 망상에 불과하다면 얼마나 몸서리치는 일인가? 그러나 그는 이 문제를 누구와도 의논할 수 없다. 개별자로서 그는 역설을 자신 속에 받아들임으로써 자신의 힘으로 믿음의 기사가 되든가, 아니면 믿음의 기사가 되기를 포기하든가 양자택일을 해야 한다. 침묵의 요하네스는 이 믿음의 길을 "보편적인 것보다 높은 곳에 고독한 오솔길"(공포와 전율, 140)이라고 표현한다. 홀로 보편적인 것과 동떨어져서 태어나, 단 한 사람의 나그네도 만나지 못하고 걸어간다는 것, 개별자로서 살아간다는 것이 얼마나 무서운 일인가? 이 때문에 그는 아브라함을 우러르며 그의 위대함을 극구 찬양하는 것이다.

아브라함은 처음부터 끝까지 홀로 남는다. 아버지로서 아들을 사랑해야 한다는 윤리적 관계는 하나님에 대한 절대적 관계와 대립하게 될 경우 격하된다. 침묵의 요하네스는 유사한 갈등 상황을 마리아에게서 발견한다. 마리아는 처녀의 몸으로 기적

적으로 아이를 낳았다. 그러나 믿음이 없는 사람의 눈에는 세상 보통 여자와 같이 아이를 낳은 것이다. 일이 일어나기 전에 천사로부터 수태고지를 받긴 했지만, 그 천사가 이스라엘의 모든 처녀들을 찾아다니며 마리아를 변호해주지는 않았다. "천사는 마리아에게만 갔을 뿐이었다. 그리고 아무도 마리아를 이해하지 못했다"(공포와 전율, 121). 천사의 수태고지를 수용할 것인가, 거부할 것인가는 온전히 마리아 개인의 몫이었다. 개별자로서 살아간다는 것의 무서움이 바로 이런 것이다. 모든 사람들의 이해, 보편적인 것의 위로는 없다. 개별자가 마주하고 있는 것은 절대자이다. 만일 처녀가 아이를 낳는 것은 비윤리적이라거나, 아들을 희생 제물로 바치는 일은 반인륜적이라고 항의하고 명령을 거부한다면 윤리적인 것을 방패로 삼아 절대적인 것을 거스르는 일이 될 뿐 아니라, 비극적 영웅보다 못한 것이다. 침묵의 요하네스는 "여기서는 윤리적인 것 자체가 유혹이고, 이것이 하나님의 뜻을 수행하려는 그를 방해한다"(공포와 전율, 110)고 말한다.

> 그러므로 아브라함의 이야기는 윤리적인 것의 목적론적 정지를 내포하고 있다. 그는 개별자로서 보편적인 것보다 높게 되어 있다. 이것은 매개를 용납하지 않는 역설이다(공포와 전율, 123).

아브라함의 믿음의 이중 운동

아브라함은 개별자로서 절대적인 것에 대하여 절대적인 관계에 선다. 거기에서는 윤리적인 것이 최고의 목적이 아니다. "믿음이란 곧 개별자가 보편적인 것보다도 높은 곳이 있다는 역설(공포와 전율, 104)"이며, 절대적 관계 안에서 윤리적인 것은 목적론적으로 정지된다. 또한 보편적인 것을 전달하는 매체인 언어도 그에게는 무용지물이다. 창세기를 보면, 이삭을 번제燔祭(제물을 불에 태워 바치는 제사)로 바치라는 명령을 받은 다음 아브라함이 어떤 대답을 했는지 전혀 기록이 없다(창세기22장 2절 이하). 바로 다음 구절은 아브라함이 아침 일찍 일어나 이삭을 데리고 번제에 쓸 나무를 준비해서 지시한 곳으로 갔다고만 되어 있다. 아브라함은 말을 하지 않는다. 아내 사라에게도, 동행한 종에게도, 이삭에게도 일체의 언질이 없다. 그는 단 한 마디의 말만 했는데 그것은 이삭의 질문에 대한 답이었다. 이삭은 번제로 드릴 어린양이 어디에 있는가를 묻고, 아브라함은 대답한다. "아들아, 하나님께서 친히 번제할 어린양을 준비하실 것이다(창세기 22장 8절)."

침묵의 요하네스는 이 말을 소상하게 고찰한다. 그는 먼저 아브라함이 어떤 말도 하기 어려운 정황에 처해 있다는 사실에 주의를 환기하도록 한다. 그는 역설 안에 있고 역설은 언어로는 매개되지 않는다. 침묵 자체가 보편적인 것을 초월하는 믿음

의 역설 안에 그가 있음을 표현한다. 그러나 이삭의 질문에는 대답을 하지 않을 수 없다. 번제를 드리러 가면서 번제로 드릴 어린양은 왜 가지고 가지 않는 것일까? 이 질문을 희생 제물로 바쳐질 이삭이 하고 있다. 이런 아이러니가 또 있을까? "모른다."고 잡아뗀다면 그것은 명백한 거짓말이다. 그렇다고 "이삭, 바로 네가 희생 제물"이라고 말할 수도 없는 노릇이다. 아브라함은 부정이나 긍정이 아닌 전혀 뜻밖의 대답을 한다. 이 대답이야말로 침묵 속에 깊이 감춰진 그의 내면성, 믿음의 내용, 알아들을 길 없는 그의 행위의 동기를 드러내 준다.

침묵의 요하네스는 아브라함의 대답에서 그의 마음속에 일어나는 이중 운동二重運動을 간파해 낸다. 첫 번째 운동은 이삭에 대한 무한한 체념이다. 그가 이삭을 단념하고 즉시 아들을 데리고 신이 지시한 곳으로 떠난 행위가 첫 번째 운동의 증거다. 두 번째 운동은 "부조리한 것의 힘을 빌린 믿음의 운동(공포와 전율, 219-220)."이다. 출발한지 사흘 째 되어 목적지 가까이 와서 이삭이 질문을 던졌을 때, 아브라함은 번제물을 하나님께서 친히 마련해주실 것을 철썩 같이 믿고 있었다. 그는 하나님께서 인간의 기대를 뛰어넘어 전혀 다른 일을 하실 수 있다는 것을, 사유가 추적할 수 없는 저 너머의 부조리한 것의 힘을 빌려 하실 수 있다는 것을 믿은 것이다. 그러나 아브라함의 대답은 수수께끼이다. 그는 이성으로는 납득하기 어려운 이방인의 언어로 말한다.

놀라운 것은 실제로 아브라함이 믿은 내용, 곧 기적이 실현되었다는 사실이다. 렘브란트나 카라바지오가 아브라함이 이삭을 장작더미 위에 묶어 놓고 칼을 치켜든 순간을 포착한 것, 곧 내리꽂을 그 팔을 다급하게 만류하는 천사를 한 장면에 그려 넣은 까닭이 무엇일까? 레싱이 말했듯이 그 순간이야말로 가장 함축적인 순간이기 때문이다. 아브라함의 믿음은 이삭을 죽이는 척만 하면 나머지는 신이 다 알아서 해줄 것이라는 위선이 결코 아니었다. 그는 자신이 이삭을 희생 제물로 바쳐야만 한다는 사실을 알고 있었다. 동시에 자기의 소생, 이삭을 통해 하늘의 별과 같고 바닷가의 모래와 같이 후손을 번성하게 하리라는 신의 약속을 굳게 믿었다. 모순이 되는 두 가지 사실을 어떻게 믿을 수 있는가? 변증법적인 믿음의 이중운동이 아브라함 속에서 일어났고, 그는 부조리한 것의 힘을 빌려서 역설을 믿었다. 말로는 그것을 설명할 수 없었기에 아브라함은 침묵했다. 그의 믿음은 망상이 아니었으며, 그의 침묵은 패배자의 함구가 아니었다. 믿은 그대로 관념이 아닌 현실 속에서 이삭을 되돌려 받았던 것이다.

침묵의 요하네스는 이 마지막 운동, 믿음의 역설적인 운동을 할 수 없다고 깊이 탄식한다(공포와 전율, 95). 그는 "실로 믿음은 가장 위대한 것, 가장 어려운 것"(공포와 전율, 96)임을 천명하면서, 믿음을 어떤 하찮은 것, 혹은 매우 쉬운 것으로 착각하게 만드는 일이야말로 용납될 수 없다고 잘라 말한다. 아브라함의 놀

라운 점은 그가 일체의 것을 무한히 체험하였으면서도, 그 다음 순간 부조리한 것의 힘을 빌려서 다시금 일체의 것을 되찾았다는 데 있다. 무한성의 운동을 정확하게 수행함으로써, 끊임없이 거기에서 유한성을 끌어내고 있다는 것, 이 불가해한 믿음의 역설을 침묵의 요하네스는 기발하게 묘사한다.

> 무한성의 기사들이 무용가이고 공중곡예를 할 수 있는 능력을 가지고 있다고 하자. 그들은 뛰어올랐다가 다시 떨어진다. 이것도 역시 불쾌한 오락이 아니고 보고 있어도 흉하지 않다. 그러나 그들은 떨어져 내려올 때마다, 즉석에서 자세를 바로 잡지 못한다. 그들은 순간적으로 비틀거린다. 이 비틀거림은 그들이 역시 이 세상에 있어서 이방인이라는 증거다. [...] 그러나 같은 순간에 서 있으면서도 걸어가는 사람처럼 보이게끔 떨어질 수 있다는 것, 인생의 비약을 보행으로 바꾼다는 것, 일반적으로 말해서 숭고한 것을 속된 것 속에서 표현한다는 것, 이것을 할 수 있는 자는 그 기사 밖에 없다— 그리고 이것이 유일한 기적이다. (공포와 전율, 75-76)

비약과 보행, 무한성과 유한성, 기적과 일상—믿음의 운동은 이처럼 상호 대립하는 모순들을 종합한다. 다시 말해 역설적 종교성에 이르러 정신으로서의 실존이 비로소 완성되는 것이다. 인간 실존은 무한성과 유한성의 종합이다. 인간은 한계적 존재임에 틀림없으나 그것을 초월할 수 있는 무한한 가능성 또한 지니고 있

다. 그럼에도 불구하고 유한성에 얽매인 많은 인생은 무한성이라는 한쪽 바퀴가 빠진 절름발이 마차와도 같다. 침묵의 요하네스가 말했듯이 "대개의 사람들은 이 세상의 슬픔이나 기쁨에 사로잡혀 살고 있다. 그들은 벽에 기대어 앉아 구경하는 대기조이고 무용에는 참가하지 않는다"(공포와 전율, 75). 씁쓸하지 않은가? 영화 관람객처럼 무한성을 단지 상상의 스크린에만 투영하며 평생을 보낸다는 것은. 아브라함은 구경꾼이 아니었다. 산을 내려온 뒤 집을 향해 돌아가는 아브라함과 이삭을 떠올려 본다. 얼마나 엄청난 일이 일어났던가. 시험을 받은 아브라함뿐 아니라 이삭에게도 모리아 산 위에서의 체험은 잊지 못할 사건이었으리라. 산을 오르기 전과 후의 아브라함은 다르다. 그의 믿음도 하나님과의 관계도 한층 확고해졌을 것이다. 시련이 축복으로 바뀌는 순간이다. 침묵의 요하네스가 질투를 느낄 정도로 부러워한 사실. 아브라함은 정녕 하나님을 '당신'이라고 부를 수 있는 벗이었다. 외아들 이삭을 바치라는 명령을 들었을 때 그는 문자 그대로의 말마디를 들은 것이 아니다. 그것을 명하는 그 신을 인격적으로 알았고, 그는 말이 아니라 그 인격에 반응했다. 아브라함이 알고 있는 것이 무엇인지 우리는 알 수 없다. 관계라는 것은 사적인 것이니까. 그러나 우리에게는 두렵게만 들리는 그 말이 깊은 신뢰 속에서 순종한 아브라함에게는 다르게 들렸을 것이다.

절대적인 것, 영원한 것이 이 유한한 지상의 삶 안에 들어왔다는 것, 영원과 더불어 살아간다는 것은 확실히 기적이다. 다만 이

기적은 일상 속에 너무나 조용히 일어나는 것이어서 아가멤논의 희생처럼 온 민족이 알아챌 수 있는 대대적인 사건이 아니다. 아내인 사라도 몰랐고, 함께 모리아 산 입구까지 동행한 시종도 몰랐다. 오직 희생 제물이었던 이삭만이 죽었다 살아난 체험을 통해서 아버지 아브라함의 하나님을 알게 되었다. 이제 아브라함의 하나님이 이삭의 하나님이 되었고, 이삭은 아브라함에게 육신의 아들일 뿐 아니라 믿음의 아들이 되었다. 시련이 새로운 실존을 생성한 것이다.

타르코프스키와 그의 아들

믿음의 나무와 태초의 말씀

희생은, 그것이 신에게 봉헌되는 것이라면, 기적을 낳는다. 기적은, 그것이 신이 하는 일이라면, 새로운 존재를 창조한다. 알렉산더의 희생은 어떤가? 그가 받은 기도의 응답은 아브라함이 이삭을 돌려받은 것과 같은 기적이었을까? 사실 두 인물을 한 평면 위에서 비교하는 것은 무리다. 알렉산더는 타르코프스키의 시적 창작품이지만 아브라함은 역사적 인물이다. 알렉산더라는 인물의 성격과 그에게 일어난 모든 사건은 타르코프스키의 관념성과 밀접한 연관을 지니고 있다. 관념성은 현실성이 아니다. 때문에 알렉산더가 무엇을 했든 그것이 아브라함과 동등한 기준에서 비교될 일은 아니다. 중요한 것은 알렉산더라는 인물을 창조해낸 타르코프스키의 관념성, 희생과 믿음에 대한 그의 이상이다. 일단 타르코프스키가 아브라함의 희생 이야기를 참조했다는 기록은 없다. 그러나 러시아정교의 신앙적 유산이 풍부한 창작의 원천이 된 것은 분명하다. 그의 일기를 모은 저서 《순교일기》에는 〈교부들의 생애〉가 자주 인용되며, 그 가운데 한 일화는 〈희생〉에서 알렉산더의 대사를 통해 직접 언급된다. 알

렉산더의 믿음의 모범을 보여주는 자료이기 때문에 타르코프스키가 일기에 메모한 것을 그대로 옮겨 보겠다. 1982년 3월 3일, 그가 아직 모스크바에 있을 때 쓴 것이다.

> 피반다 출신의 파베라는 이름을 가진 수도승이 한 번은 말라죽은 나무 한 그루를 가져다 산 위에 흙을 깊이 파고 심었다. 그러고 나서 요한 콜로그에게 이 앙상한 나무에 매일 한 양동이씩 물을 주되 나무에 다시 열매가 맺힐 때까지 주라고 일렀다. 그러나 물가는 멀리 떨어져 있었다. 그래서 요한은 저녁 때 다시 돌아오기 위해 아침 일찍 출발하지 않으면 안 되었다. 3년이 지난 후 나무는 싹이 나기 시작했고, 열매를 맺기 시작했다. 노 수도승은 열매를 따 교회의 수도자들에게 가져다주면서 이렇게 말했다; "어서 이리들 와서 순명(順命)의 열매를 맛보도록 하시오.
> ― 《교부들의 생애》에서 (일기, 258)

타르코프스키는 메말라 시들어 버린 나무에 참을성 있고 짜증내지 않으며 물을 주어 살린 요한의 이야기에 깊은 감명을 받았던 것 같다. 그는 믿음을 상징하는 나무를 〈희생〉의 첫 시퀀스와 마지막 시퀀스에서 주제적 모티프로 사용하였다. 아들 고센이 이 나무 아래 누워 하늘을 올려다보는 마지막 장면이 영화 포스터 이미지로 사용된 것도 그것이 지니는 메시지의 중요성 때문이다. 이야기의 시작과 끝을 구성하는 믿음의 나무 시퀀스는

그 자체로 하나의 이야기를 이룬다. 두 시퀀스의 주인공은 두 사람, 알렉산더와 어린 아들 고센이다. 첫 시퀀스에서 알렉산더는 고센과 함께 바닷가에서 나무 한 그루를 심는다. 땅을 파고 나무를 세우고 고센이 돌을 가져와 쓰러지지 않도록 나무 둘레에 쌓는다. 그러는 동안 알렉산더가 요한의 이야기를 아들에게 들려준다.

이 장면은 타르코프스키의 개인사와도 연결되어 있다. 그는 실제로 늦게 얻은 아들 안드레이를 끔찍하게 사랑했다. 이탈리아에서 〈향수〉를 찍는 동안 소련과의 관계가 틀어졌고, 고국에 어린 아들을 남겨둔 채 망명했던 그는 암 선고를 받은 후에야 아들을 만날 수 있었다. 부자가 마지막 함께 할 수 있었던 시간은 11개월이었다. 안드레이는 고센에게 끊임없이 이야기를 하는 〈희생〉의 알렉산더가 결코 우연의 산물이 아니라고 말한다. "그건 바로 나에게 이야기를 하던 아버지였다"는 것이다. 타르코프스키는 아들 안드레이와 정신의 힘으로 하나가 되어 있다고 느꼈고, 아들이 자신의 작업을 이어갈 유일한 정신적 후계자라고 믿었다. 이런 믿음은 투병 중에도 끝까지 자신의 운명과 마주 설 힘을 갖게 해주었다(일기, 359). 얼마 남지 않은 시간을 예감한 것처럼 영화에서도 알렉산더를 통해 복화술을 하듯 아들에게 남기고픈 이야기를 전한다. 요한 이야기, 믿음이 일으키는 기적에 관한 이야기 등등. 편도선 수술을 한 고센은 침묵 속에서 계속되는 알렉산더의 이야기를 듣는다.

이후 우리가 알고 있는 대로 알렉산더는 침묵을 서약한다. 말을 멈추고 행동한다. 첫 시퀀스에서 했던 이야기들은 그가 아들에게 주는 마지막 말인 셈이다. 어린 고센이 알렉산더의 말을 얼마나 이해했을까? 곧 잊어버리지는 않을까? 요한의 나무처럼 그 말이 씨가 되어 자라나 고센의 삶이 될까? 마지막 시퀀스가 여기에 답한다. 집을 불태운 알렉산더는 구급차에 실려 가고 마녀 마리아가 자전거를 타고 그 뒤를 쫓는다. 이들은 바닷가에서 이른 아침부터 나무에 물을 주러가는 고센 곁을 스치듯 지나쳐 각기 제 길로 간다. 영화는 그렇게 첫 시퀀스의 바닷가로 돌아온다. 홀로, 허리 높이까지 오는 큰 물통을 들고 아버지와 함께 심은 나무를 향해 비틀거리며 걸어가는 고센. 나무에 물을 주고 그 아래 누워 하늘을 올려다보던 아이는 분명히 어제 아침까지만 해도 편도선 수술로 말을 할 수 없었건만, 목에는 여전히 붕대를 감을 채로 말을 한다. "태초에 말씀이 있었다는데 그게 무슨 뜻이죠? 아빠!"

고센은 바닷가를 산책하면서 아버지가 자기에게 건넨 말- "태초에 말씀이 있었느니라. 그러나 너는 침묵하는 구나."- 을 기억하고 되묻는다. 수도승 요한이 했듯이 멀리서부터 물을 길어 날라 나무에 물도 주었다. 그 이야기 역시 잊지 않고 행동으로 옮긴 것이다. 고센 안에서 말이 몸을 입고 활동한다. 마치 "빛이 있어라"하는 즉시 빛을 탄생하게 한 태초의 말씀처럼. 고센이 궁금해 하는 이 말은 사도 요한이 쓴 복음서의 첫 문장("In

the Beginning was the Word.")이다. 요한에 따르면 "이 말씀은 곧 하나님"이었다(요한복음 1장 1절). 처음과 마지막 두 시퀀스에서 같은 성구가 반복되는 것은 우연이 아니다. 두 시퀀스는 뚜렷한 대칭 구조를 지니고 있지만 모든 것이 반복되지는 않는다. 이 반복은 동일한 것의 되풀이가 아니다. 죽은 사람이 다시 살아난 것과 같은 의미에서의 반복이다. 그러므로 이것은 하나의 기적이다. 핵전쟁이 일어났다면 마지막 시퀀스는 있을 수 없다. 어떻게 고센이 나무를 심던 어제 아침과 다를 바 없는 평화로운 시간 안에 있을 수 있겠는가. "어제 혹은 오늘 아침과 똑같이 모든 것을 되돌려"달라는 것, 이것이 알렉산더의 기도였다. 오직 이 반복을 위하여 그는 모든 것을 —고센까지도— 버렸다. 알렉산더가 없는 바닷가의 아침이 우연일까? '우연'은 알 수 없는 것에 대한 순수한 인간적 표현이다. 인간의 창조물이긴 하지만 의도를 가지고 만드는 영화의 엔딩에 우연이란 가당치 않다. 태초의 말씀이 세상을 창조한 것처럼, 알렉산더의 희생을 기꺼이 받은 그 말씀이 창조한 아침이라면, 그 아침은 정녕 기적이다. 고센의 처음이자 마지막 대사는 바로 이 창조하는 말씀을 지시한다.

광인과 기사

　타르코프스키는 알렉산더와 마찬가지로 고센도 어느 정도는 신에 의해 선택된 사람이라고 말한다(시간, 307). 타르코프스키가 신에 의해 선택되었다고 여기는 사람들은 어떤 사람들인가? 삶이란 이해할 수 없는 작은 기적으로 가득 차 있다고 믿는 이들이다. 무엇보다 "고대 러시아에서 성스러운 천치들에게 준 천부적 재능을" 갖고 있으며, "순례자의 모습과 누더기를 걸친 거지의 모습을 한 외모를 통해서 질서가 잡힌 사회관계 속에서 사는 보통 사람들의 눈길을 모든 이성적. 합리적 법칙성의 건너편에 있는, 예언과 희생과 기적에 가득 찬 또 다른 세계로 돌려주었던 자들(시간, 307)"이다. 타르코프스키가 묘사하는 선택 받은 자들의 모습은 러시아의 '유로지비Jurodivyj', 즉 '성스러운 바보Holy Fool'와 일치한다. '우매한', '어리석은', '미친' 등의 뜻을 가진 유로지비는 러시아 정교 문화에 고유하게 나타나는 '그리스도 모방'의 한 형태다. 이들은 자신의 모든 것을 비우기 위해, 그리스도의 고행과 희생과 고통을 모방하고, 바보처럼 전국을 편력하며 기행을 일삼지만, 그것은 궁극적으로 자기를 비움으로써,

자기의 완성에 도달하고자 하는 역설적인 신앙 행위의 하나이기도 하다(천년의 울림, 74)[9].

러시아적 형태의 역설적 신앙의 모범인 '유로지비'에게서 〈희생〉의 알렉산더를 발견하는 것은 어렵지 않다. 일종의 반-영웅antihero인 '광인'은 〈향수〉뿐만 아니라 타르코프스키의 다른 영화들, 〈잠입자〉나 〈향수〉에서도 볼 수 있는 연약한 주인공이다. 타르코프스키의 주인공들은 유로지비와 마찬가지로 신약성경의 "자기를 비워 종의 형태를 가져 사람들과 같이 된(빌립보서 2장 7절)" 그리스도의 자기 비움을 닮고자 한다. 그러므로 알렉산더가 집을 불태우고 가족을 포기하고 미친 사람 취급을 받으며 끌려가는 것도 러시아정교적 문화 안에서라면 해석 가능한 전형적 모델이 존재하는 것이다. 침묵 서약도 마찬가지인데, 타르코프스키의 초기 영화인 〈안드레이 루블료프〉에서 이미 침묵 수행을 하는 주인공 루블료프가 등장한다. 정교의 특징인 '헤시카즘Hesychasm'은 초기 그리스도교의 교부들이 사막에서 침묵 수련을 하면서 시작된 전통으로 러시아에도 많은 영향을 미쳤다. '헤시카즘'은 그리스어 '이시히스모스'에서 유래한 말로서, '고요함'과 '침묵'을 의미한다. 침묵은 '초월적인 절대자로서의 신hesychia'을 만나기 위해 내적인 관조의 상태로 자신을 정화하는 영성 수련의 한 방법이자, 그리스정교 수도 생활에서 기본

9 이덕형, 《천년의 울림: 러시아 문화예술》, 성균관대학교출판부, 2001.

* 본문 안에서 인용하는 구절에는 '(천년의 울림. 쪽수)'로 표기.

적이라 할 수 있는 기도의 방법이기도 하다(천년의 울림, 76). 이런 맥락에서 알렉산더의 침묵은 신을 만나고자 하는 의지의 표현이자, 신에게 자신을 전적으로 내맡기는 수동적 자세로 해석될 수 있다.

유로지비와 같은 광인, 침묵과 더불어 타르코프스키의 영화에서 발견되는 러시아정교적 특징 하나를 덧붙인다면 이미지의 적극적 기능이다. <희생>에도 레오나르도의 그림이나 화집 형태의 이콘들이 등장하지만, 타르코프스키의 다른 영화들에서도 명화나 이콘이 주제를 전달하는 중요한 모티프 구실을 한다. 서구의 가톨릭이나 프로테스탄트 교회와 달리 정교에서는 이콘 icon(예배용 성상)이 예배의 중요한 구성 요소이다. 그리스어를 사용했던 비잔틴제국의 그리스정교 안에 '보는 것'을 중시하는 그리스문화의 잔재가 남아 있다고 보기도 하는데, 이미지의 구실이 지대한 이콘 문화의 영향 때문인지 타르코프스키 역시 영상이미지를 높이 평가한다. 이점은 확실히 키에르케고어와 상반된다. 키에르케고어가 덴마크의 공식적인 국교회의 비그리스도교적 경향에 대해 비판의 날을 세운 것은 사실이지만 그렇다고 그가 신교 문화권을 완전히 벗어난 것은 아니다. 타르코프스키는 "말이 무술적 차원과 마법에 홀리게 하는 차원을 상실하고, 말이 한때 가졌던 신비한 역할이 없어진 오늘날, 영상 그리고 시각적 인상들은 말보다 이 같은 작업을 더 잘 수행할 수 있다(시간, 308)"고 말한다. 반면 언어와 그림(이미지)의 관계에 있어서, 키에

르케고어는 확실히 언어에 우위를 둔다. 비록 그가 언어를 심미적 파토스이며 관념성을 전달하는 매체로 보고 실존적 파토스인 행동이 지니는 현실성을 지니지 못한다고 주장하지만, 음악이나 회화 같은 예술 매체와 비교할 때는 언어가 가장 구체적인 매체이자 이념을 전달하는 정신의 매체라고 말한다(이것이냐/저것이냐, 96, 118)[10]. 언어가 심미적 파토스라는 표현도 심미적 차원에서는 언어가 최상의 매체라는 의미를 함축하는 것이다.

종교나 사상을 떠나서 타르코프스키는 영화감독이고 키에르케고어는 저술가이니 매체에 대한 견해가 다른 것은 당연할 지도 모르겠다. 그러나 둘의 문화적 차이를 가장 분명하게 보여주는 것은 '광인'과 '기사'라는 표현이다. 키에르케고어는 아브라함을 가리켜 '믿음의 기사Knight of Faith'라고 부른다. 알다시피 '기사'란 중세 서유럽의 기병 전사를 말한다. 더 이상 말을 타고 전투하지 않는 시대가 오고 기병이 과거의 유물이 된 뒤에도 기사라는 관념은 서구역사에서 명예로운 신분이자 호칭으로 남아 있다. 물론 실제 아브라함은 기병이 아니었다. 알렉산더를 '광인'이라고 부르는 것, 아브라함을 '기사'라고 칭하는 것은 각자 속한 문화적 배경의 차이에서 연유한 것이리라. 그러나 이것이 본질적인 차이는 아닐 것이다. <희생>과 《공포와 전율》을 유심히 들여다보는 동안 여러 곳에서 '이구동성'을 실감했다. 믿음은

10 쇠얀 키에르케고르, 《이것이냐 / 저것이냐》 제1부, 다산글방, 2008.

역설임을 주장하는 데서, 희생의 가치를 단언하는 곳에서, 기적은 일상 속에 현존하는 것임을 설명하는 자리에서 차이를 뛰어넘는 둘의 일치점을 보고 들었다. 키에르케고어는 글로, 타르코프스키는 영상으로 언어와 이미지의 본질적 가치를 살려 주었다고 믿는다. 언어의 껍데기만 허허롭게 부유하는 소란한 세상에, 실재를 상실한 이미지의 환영이 현혹하는 이 어지러운 세상에, '광인'과 '기사'를 보내 준 이들이 얼마나 고마운지!

🦋 참고문헌

키에르케고어 전집

Søren Kierkegaard, *Gesammelte Werke*. Trans. & Ed. Emmauel Hirsh & Hayo Gerdes & Hans Martin Junghans, 36. Abteilungen 26 Bänden und Registerband, Düsseldorf/Köln 1951-1969 (Reprint, GTB, Gütersloh 1979-1986)

GTB 600 *Entweder/Oder 1/1.*

GTB 602 *Entweder/Oder 2/1.*

GTB 603 *Entweder/Oder 2/2.*

GTB 604 *Frucht und Zittern.*

GTB 604 *Die Wiederholung / Drei erbauliche Reden, 1843.*

GTB 608 *Der Begriff Angst/ Vor Worte*

GTB 610 *Stadien auf des Lebens Weg 1*

GTB 611 *Stadien auf des Lebens Weg 2*

GTB 612 *Abschliessende Unwissenscheftliche Nachschrift zu den Philosiphischen Brocken, Erste Teil.*

GTB 613 *Abschliessende Unwissenscheftliche Nachschrift zu den Philosiphischen Brocken, Zweiter Teil.*

GTB 620 *Die Krankheit zum Tode.*

그 외 키에르케고어 저술

Kierkegaard, Søren, *The Concept of Irony, with Continual Reference to Socrates,* Ed and Trans. Howard V. Hong, Edna H. Hong. Princeton, New Jersey: Princeton University Press, 1989.

_____, "The Crisis and a Crisis in the Life of an Actress" in *Christian Discourses,* Edited and Translated with Introduction and Note by Howard V. Hong, Edna H. Hong. Princeton, New Jersey: Princeton University, 1977.

_____, *Kierkegaard's Concluding Unscientific Postscript,* trans. David F. Swenson, Princeton: Princeton University Press for American- Scandinavian Foundation, 1963.

_____, *Two Ages—The Age of Revolution and the Present age a Literary Review,* Editedand Translated with Introduction and Note by Howard V. Hong, Edna H. Hong. Princeton, New Jersey: Princeton University, 1978.

_____, *Søren Kierkegaard's Journals and Papers.* Vol. I -Ⅶ, Trans. by Howard V.Hong, Bloomington/London: Indiana University Press, 1967-78.

_____, 《결혼에 대한 약간의 성찰: 반론에 대한 응답, 유부남 씀》(부분譯), 임규정 옮김, 지식을 만드는 지식, 2008.

_____, 《공포와 전율 / 반복》, 임춘갑 옮김, 다산글방, 2007.

_____, 《관점》, 임춘갑 옮김, 다산글방, 2007.

_____, 《불안의 개념》, 임규정 옮김, 한길사, 1999.

_____, 《신앙의 기대》. 표재명 역. 서울: 프리칭아카데미, 2009.

_____, 《이것이냐 저것이냐》, 1부, 2부. 임춘갑 역. 다산글방, 2008.

_____, 《죽음에 이르는 병》, 임규정 옮김, 한길사, 2007.

_____, 《직접적이며 에로틱한 단계들 또는 음악적이고 에로틱한 것》(부분 譯), 임규정 옮김, 지식을 만드는 지식, 2009.

_____, 《철학의 부스러기》, 표재명 옮김, 프리칭아카데미, 2007.

_____, 《주신 이도 여호와시요 거두신 이도 여호와시오니》, 표재명 옮김, 프리칭아카데미,

2010.

_____, 《현대의 비판/순간》. 임춘갑 역. 다산글방, 2007.

기타 참고자료

강학철, 《무의미로부터의 자유 – 키아케고어의 역설적 인간학》, 동명사, 1999.

김대권, <문학과 미술의 경계 짓기 : 레싱의 《라오콘》과 헤르더의 《비평단상집》 제1부를 중심으로>, 《괴테연구》 19, 2006. 153-176쪽.

김종두, 《키에르케고르의 실존사상과 현대인의 자아이해》, 도서출판 앰-애드, 2002.

박민수, <카스파 다비트 프리드리히의 해양풍경화와 슐라이어마허의 영향>, 《해항도시문화교섭학》 제9호, 2013, pp.215-241.

박인성, <Hegel에서 Kierkegaard에로>, 《범한철학》 12, 1996. 319-339쪽.

아르네 그뤤. 《불안과 함께 살아가기: 키에르케고어의 인간학》, 하선규 옮김, 도서출판b, 2016.

유영소, <키에르케고어의 세 가지 실존유형 속에 나타난 '에로스적인 것' 연구>, 홍익대학교 박사학위논문, 2013.

이화진, <C. D. 프리드리히C. D. Friedrich의 풍경화에 나타난 공간 구성 연구>, 《서양미술사학회논문집》 제22집, 2004, pp.81-100

임규정. <가능성의 현상학 – 키에르케고어의 실존의 삼 단계에 관한 소고>. 《범한철학》 55, 2009. 282-325쪽.

_____, <시인의 실존: 키르케고르의 시인과 시의 개념에 관한 연구1>, 《철학사상·문화》 14. 2012. 185-213쪽.

이덕형, 《천년의 울림: 러시아 문화예술》, 성균관대학교출판부, 2001.

이주영, <독일 낭만주의 풍경화에 나타난 자연의 모방과 회화적 알레고리 : 카스파 다비드 프리드리히를 중심으로>, 《美學·藝術學 硏究》 통권 제21호 (2005. 6) pp.185-213

임규정, <가능성의 현상학 – 키에르케고어의 실존의 삼 단계에 관한 소고>, 《범한철학》 55, 2009. 282-325쪽.

_____, <시인의 실존: 키르케고르의 시인과 시의 개념에 관한 연구 1>, 《철학사상문화》 14, 2012. 185-213쪽.

표재명, 《키에르케고어의 단독자 개념》, 서광사, 1992.

_____, 《키에르케고어 연구》, 지성의 샘, 1995.

하선규, <키에르케고어 철학에 있어서 심미적 실존과 예술의 의미에 관한 연구 – 《이것이냐/저것이냐》, 《불안의 개념》, 《반복》, 《철학의 조각들》을 중심으로>, 《미학》 76, 2013. 219-68쪽.

Aristiteles, *Peri poietikes*, 천병희 옮김, 《시학》, 문예출판사, 2002.

Amstutz, Nina, "Caspar David Friedrich and the Aesthetics of Community", *Romanticism* 54, 4 (Winter)2015, pp.447-475.

Caputo, John D., *How To Read Kierkegaard*, 임규정 옮김, 《HOW TO READ 키르케고르》, 웅진씽크빅, 2008.

Avi Sagi, "The existential meaning of the art of theatre in *Kierkegaard's philosophy*", *Man and World* 24(4), 1991, 461-470.

Bridgwater, Patrick, "Friedrichian Images in Expressionist Art", *Oxford German Studies*, Volume 31, 2002, pp. 103-128.

Brown, David Blayney, *Romanticism*, 강주현 옮김, 《낭만주의》, 한길아트 ,2004.

Dax, Max, "This is not a coincidence": Max Dax Talk to Andrei A. Tarkovsky, *Electronic Beats Magazine* N°33(1. 2013), 60-69.

Hannay, Alastair & Gordon Marino(Eds.), *The Cambridge Companion to Kierkegaard*, Cambridge University Press, 1997.

Isobel Bowditch, "Inter et Inter: A Report on the Metamorphosis of an Actress", *PhaenEx* 4, no. 1 (spring/summer 2009). p. 30-58.

Lessing, Gotthold Ephreim, *Werke und Briefe* in 12 Bdn., Hrsg. v. Wilfried Barner, Frankfurt a. M. 1985ff의 2/5권(Werke 1766~1769) S. 9-206, 윤도중 옮김, 《라오콘: 미술과 문학의 경계에 관하여》, 나남출판사, 2008.

Lowrie, Walter. *A Short Life of Kierkegaard*, Princeton University Press, 1942, 1970, 이 학 옮김, 《키에르케고르 – 생애와 사상》, 청목서적, 1988.

Manheimer, Ronald J., *Kierkegaard as Educator*, 이홍우 외 옮김, 《키에르케고르의 교육이론》, 교육과학사, 2003.

Marranca, Bonnie. "Performance, A Personal History", *A Journal of Performance and Art* 28.1(2005) 3-19.

Middleman, Rachel, "Rethinking Vaginal Iconology with Hannah Wilke's Sculpture", *Art Journal* (Winter 2013): Vol. 72 Issue 4, pp. 34-45.

Nigg, Walter. *Prophetische Denker Søren Kierkegaard*, 강희영 옮김, 《예언자적 사상가 쇠렌 키에르케고르》, 분도출판사, 1974.

Pattison, George. Kierkegaard, *Religion and the Nineteenth-Century Crisis of Culture*, Cambridge University Press, 2002.

Senyshyn, Yaroslav, "The crisis: a practical realization of Kierkegaard's aesthetic philosophy.", *Interchange* (1995): Vol. 26 Issue 3, pp. 257-264.

Skelly, Julia, "Mas(k/t)ectomies: Losing a Breast (and Hair) in Hannah Wilke's Body Art", *Thirdspace* (Summer 2007): 3-16.
http://journals.sfu.ca/thirdspace/index.php/journal/article/viewArticle/skelly/48

Tarkovsky, Andrei. *Die Versiegelte Zeit: Gedanken zur Kunst, zur Äathetik und Poetik des Films*, 김창우 옮김, 《봉인된 시간 – 영화 예술의 미학과 시학》, 분도출판사 (1991).

_____, *Martyrolog-Tagesbücher 1970~1986, 1981~1986*, 김창우 옮김, 《타르코프스키의 순교 일기》, 도서출판 두레, 1997.

Tierney, Hanne. "Hannah Wilke: The Intra-Venus Photographs", *Performing Arts Journal*, PAJ 52 (January 1996): Vol. 18, No. 1, pp. 44-49.

Wacks, Debra, "Naked Truths: Hannah Wilke in Copenhagen", *Art Journal*, (7/1/1999): Vol. 58, Issue 2, pp. 104-106.

Walsh, Sylvia, *Living Poetically: Kierkegaard's Existential Aesthetics*, Pennsylvania State University Press, 1994.

Watkin, Julia, "The Aesthetic and the Religious: Kierkegaard as Indirect Communicator", *European Legacy*(Sep/ 98):Vol. 3 Issue 5, pp. 104~109.

Wolf, Norbert. *Caspar David Friedrich*, 이영주 역, 《카스파 다비트 프리드리히》, 마로니
에북스, 2005.

Zaytoun, Constance. "Smoke Signals: Witnessing the Burning Art of Deb Margolin and
Hannah Wilke", *The Drama Review* (Fall/ 2008): 52:3 (T199), pp. 134-159.

키에르케고어와 예술